中式建筑场景
设计与绘制技法

朱 力◎著

清华大学出版社
北京

内 容 简 介

本书结合当前主流动漫产品设计理念，按照从简到繁、由浅入深、从局部到整体的绘制思路，逐步讲解中式建筑场景的设计思路、空间结构透视原理、场景明暗色调绘制、中式建筑场景上色绘制技巧等完整流程，帮助读者在最短的时间完成由入门到精通，从初级、进阶到高级的晋升过程；熟练掌握并应用中式风格动漫场景设计的绘制技巧及绘制流程，成为合格动漫场景设计师。

本书结构清晰、语言简练、案例丰富实用、画面品质精美，适合初级、中级动漫爱好者，如自由漫画爱好者、卡通场景设计者、二维动画场景设计者、游戏原画设计者等作为学习教程；也可作为各类动漫培训学校、艺术职业学校、各类大专院校等的动漫辅助参考书。

图书在版编目（CIP）数据

中式建筑场景设计与绘制技法 / 朱力著 . —北京：清华大学出版社，2020.9
ISBN 978-7-302-56370-9

Ⅰ.①中… Ⅱ.①朱… Ⅲ.①动画—背景—造型设计 Ⅳ.① J218.7

中国版本图书馆 CIP 数据核字（2020）第 167315 号

责任编辑：张彦青
封面设计：李 坤
责任校对：吴春华
责任印制：丛怀宇

出版发行：清华大学出版社
　　　　网　　　址：http://www.tup.com.cn，http://www.wqbook.com
　　　　地　　　址：北京清华大学学研大厦 A 座　　　　邮　　编：100084
　　　　社 总 机：010-62770175　　　　邮　　购：010-62786544
　　　　投稿与读者服务：010-62776969，c-service@tup.tsinghua.edu.cn
　　　　质 量 反 馈：010-62772015，zhiliang@tup.tsinghua.edu.cn
印 装 者：三河市铭诚印务有限公司
经　　销：全国新华书店
开　　本：185mm×260mm　　　印　　张：20.75　　　字　　数：504 千字
版　　次：2020 年 9 月第 1 版　　　印　　次：2020 年 9 月第 1 次印刷
定　　价：78.00 元

产品编号：080603-01

动漫产业作为文化艺术及娱乐产业的重要组成部分，具有广泛的影响力和潜在的发展力。

动漫行业是非常具有潜力的朝阳产业，科技含量比较高，同时也是现今精神文明建设中一项重要的内容，在国内外都受到了高度的重视。

进入 21 世纪，我国政府开始大力扶持游戏和动漫行业的发展，"动漫"这一含糊的俗称也成了流行语。2015 年，国家新闻出版广播电影电视总局批准了北京、成都、广州、上海等 16 个"国家级动漫产业发展基地"。根据《国家动漫游戏产业振兴计划》草案，今后我国还要建设一批国家级游戏动漫产业振兴基地和产业园区，孵化一批国际一流的民族动漫。

国家对动漫企业给予了大力支持，如支持建设若干教育培训基地，培养、选拔和表彰民族动漫产业紧缺人才；完善文化经济政策，引导并激励优秀动漫和电子产品的创作；建设若干国家数字艺术升放实验室，支持动漫产业核心技术和通用技术的开发，支持发展外向型动漫产业，争取在国际动漫市场占据一席之地。

包括动漫在内的数字娱乐产业的发展是一个文化继承和不断创新的过程。中华民族深厚的文化底蕴为中国发展数字娱乐及创意产业奠定了坚实的基础，并提供了广泛而丰富的题材。

动漫新文化的产生，源自新兴数字媒体的迅猛发展。这些新兴媒体的出现，为新兴流行艺术提供了新的工具和手段、材料和载体、形式和内容，带来了新的观念和思维。

目前，动漫已经流传为一种新的理念，包含新的美学价值、新的生活理念，主要表现在人们的思维方式上，它的核心价值是给人们带来了欢乐和放松，它的无穷魅力在于天马行空的想象力。动漫精神、动漫游戏产业、动漫游戏教育构成了富有中国特色的动漫创意文化。

与动漫产业发达的欧美、日韩等地区和国家相比，我国的动漫产业仍处于文化继承和不断尝试的过程中。尽管中华民族深厚的文化底蕴为中国发展数字娱乐及动漫等创意产业奠定了坚实的基础，并提供了丰富的艺术题材，但从整体看，中国动漫及创意产业面临诸如专业人才缺乏、原创开发能力欠缺等一系列问题。

一个产业从成型到成熟，人才是发展的根本。面对国家文化创意产业发展的需求，只有培养和选拔符合新时代的文化创意产业人才，才能不断提高在国际动漫市场上的影响力和占有率。针对这种情况，目前全国有 500 多所高等院校新开设了数字媒体、数字艺术设计、平面设计、工程环艺设计、影视动画、游戏程序开发、美术设计、交互多媒体、新媒体艺术设计和信息艺

术设计等专业。然而真正与该专业相配套的参考书却很少，我们在科学的市场调查基础上，根据动漫企业的用人需要，针对高校的教育模式以及学生的学习特点，推出了这套动漫系列丛书。

本系列丛书案例编写人员都是来自各个知名游戏、影视企业的技术精英和骨干，拥有大量的项目实际研发成果，对一些深层的技术难点有着比较独特的分析和技术解析。

本书由北京电影学院的朱力老师编写。由于水平所限，书中难免有所疏漏，敬请读者不吝指正。

作　者

中式
建筑场景
设计与
绘制技法

章目录▮

目录 |

中式
建筑场景
设计与
绘制技法

目
录

中式
建筑场景
设计与
绘制技法

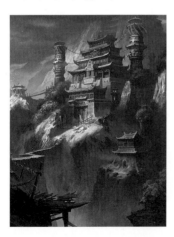

中式
建筑场景
设计与
绘制技法

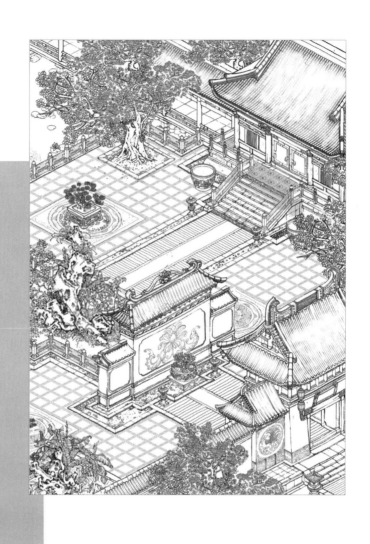

第1章│场景设计概述

本章将介绍场景原画的设计原理及场景原画的分类，重点介绍中式风格场景原画设计的流程，详细讲解中式风格场景绘画的基本要领和绘制技法，以及卡通风格原画场景在产品开发中的应用。

1.1 场景绘画的基础

• • • • • •

本节主要从两方面介绍绘画的基础内容：一方面探讨绘画者或设计师如何选择合适的绘画工具，熟练掌握不同绘画工具的性能及优缺点，从这些绘画工具中选择最适合自己应用的绘制工具及其绘制技巧，结合特殊的技法进行绘画艺术创作；另一方面分析绘画的基本法则，从自然元素捕捉截取到结构构图，从光影变化到明暗层次关系、从色彩到环境气氛营造、从建筑纵深结构到透视原理等不同的角度进行细节的剖析，结合绘画者自身对美学的认识及艺术审美意识，创作更好的艺术作品。

1.2 场景概述

• • • • • •

1 场景与环境

场景是指在一定的时间、空间（主要是空间）内发生的一定的任务行动或因人物关系所构成的具体生活画面，相对而言，是人物的行动和生活事件表现剧情内容的具体发展过程中阶段性的横向展示，在动漫、游戏、影视、建筑、戏剧、广告等产品中营造场景氛围的画面，是展开故事剧情、创造环境氛围的单元场次的特定空间环境。

环境是指场景原画画面中角色所处的环境，衬托主体事物的景物，对人物、事件起作用的历史情况或现实环境。环境中的背景表现有单层背景和多层背景之分，目前有大量的背景是用计算机绘制或者合成的。

要明确场景和环境并非同一概念，它们既有区别又有关联。环境是指剧情所涉及的时代、社会背景以及具体的自然环境、地域等，还包括剧中主要角色生活活动的场所和空间，是一个广义而全面的概念。而场景是指使剧情展开的、具体的、物质的单元，每一个单元场景都是构成游戏虚拟空间环境的基本单元。

环境从字面意义上来理解，与不同风格不同区域的场景相对应，就是人们意识对象所依存的"土壤"，即背后的衬托物，有以下解释：①舞台上或电影里的布景，放在后面，

衬托前景；②图画、摄影里衬托主体事物的景物；③对人物、事件起作用的历史情况或现实环境，如历史背景、政治背景。环境是图像或者景象的组成部分，是衬托主体事物（前景）的景物，对事态的发生、发展、变化起重要作用的客观情况。环境的主要作用是为渲染主体起支持作用。

2 场景设计

场景设计就是指动漫游戏、影视中除角色造型以外的随着时间的改变而变化的一切可见物体的空间结构造型设计，包括室内外的主体建筑及附属的物件，也包括天空、陆地、海域及虚拟空间等的环境元素。

3 场景的类型

场景原画的设计类型像其他美术作品表现的场景类型一样，都是依据策划文案和游戏世界观描述中所涉及的内容和剧情的要求设置的。一般分为室内场景、室外场景和室内外结合场景 3 种。

❶ 室内场景

室内设计是指角色人物（包括动物）所居住与活动的房屋建筑、交通工具等的内部空间。通过对室内场景的陈设和空间布局以及色彩配置，可以根据功能分类设置为各个功能模块的单独空间，如银行、武器店、拍卖所、训练室、商店等有特殊含义的空间。室内场景案例如图 1-1 和图 1-2 所示。

图1-1

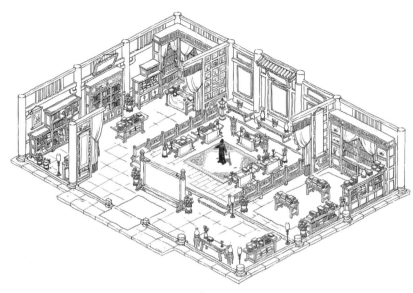

图1-2

❷ 室外场景

室外场景是指包括房屋建筑内部之外的一切自然和人工场景，如森林、河谷、某一星球、太空等。由于游戏场景的制作完全是人为设计和绘制的，既可以二维绘制又可以三维虚拟建构，也可以两者结合，所以在场景设置上有很大的自由度和可能性。因而，这部分场景在游戏中是使用率最高的场景。这些场景完全摆脱了在常规影视剧中所需顾及的场景搭建、场地大小、建构成本等诸多问题。但在设计时要特别注意，一定要依据游戏世界观的文案剧情描述的要求来考虑地形地貌、空间透视等场景元素的结合。室外场景案例如图 1-3 和图 1-4 所示。

图1-3

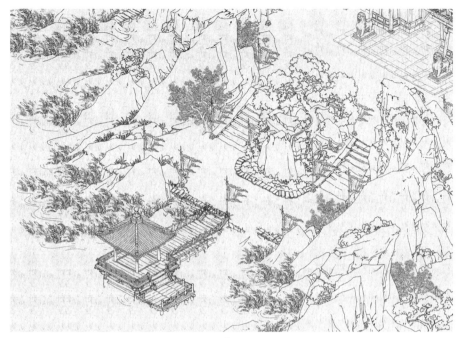

图1-4

❸ 室内外结合场景

　　室内外结合的游戏场景是指室内场景与室外场景结合在一起的场景，既可以包括室内与室外、院内与院外，也可以包括室内外场景与院内外场景结合在一起的场景的组合式场景，组合的特点是内外兼顾、结构复杂、富于变化、空间层次丰富以及便于不同层次空间的角色同时表演。室内外结合场景案例如图 1-5 所示。

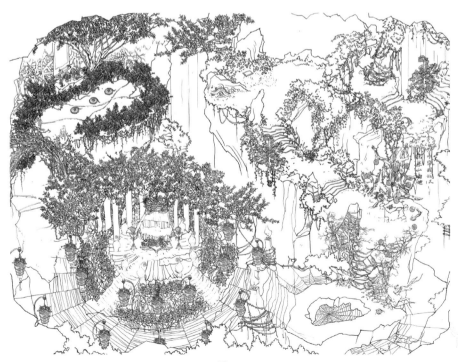

图1-5

主场景是根据项目产品对世界观定位，展开剧情和主要人物活动的特定空间环境。不同项目的主场景都是依据产品策划剧情的不同关卡来划分的。一般来讲，不同产品根据产品的定位及世界观都有特定的主要场景。主场景就像电影中的几组场景一样，即故事主体是在什么样的环境和地点，以及他们经常活动的区域等。通常一款影视剧、动漫产品或一部系列动画片都会有不止一处主场景，设计的场景一般也都有几个比较明确主题的活动区域，而且有设计不同风格的主区域。主场景案例如图1-6所示。

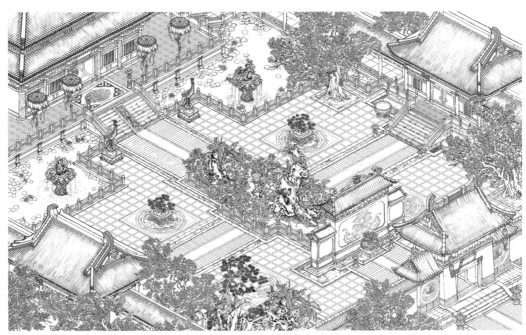

图1-6

1.3 场景的设计原则

· · · · · ·

场景是所有空间设计构成的载体，是空间设计中绘画技巧及艺术创作的主体元素，要设计出令人满意的场景，就要了解场景的设计原则。

（1）要充分掌握项目产品的需求，明确故事情节的起伏及故事的发展脉络，表现出作品所处的时代、地域、个性及人物的生活环境，分清主要场景与次要场景的关系。

（2）找出符合剧情的相关素材与资料，并灵活运用相关资料，增强场景的真实感。

（3）构思一切可以利用的素材、资料，把视觉物体形象化，运用空间典型化。

（4）要有广阔的设计视线引向、组织构成，突出画面表现的冲击力，营造空间气氛、烘托主题、渲染与陪衬，要用不同视点、角度表现主体环境，突出艺术魅力。

（5）突出产品主题艺术风格，充分展现技术与艺术的完美结合。

1.4 场景绘画的透视原理
· · · · · · ·

1.4.1 透视原理

"透视"是透视绘画法的理论术语。"透视"一词源于拉丁文 perspclre（看透）。最初研究透视是采取通过一块透明的平面去看景物的方法，将所见景物准确描画在这块平面上，即成该景物的透视图。后遂将在平面画幅上根据一定原理，用线条来显示物体的空间位置、轮廓和投影的科学称为透视学。

1.4.2 透视的基本术语

（1）透视：通过一层透明的平面去研究后面物体的视觉科学。

（2）透视图：将看到的或设想的物体、人物等，依照透视规律在某个媒介物上表现出来，所得到的图叫透视图。

（3）视点（Eye Point）：人眼睛所在的地方。标识为 S。

（4）视平线（Horizontal Line）：与人眼等高的一条水平线（HL）。

（5）视线（Line OF Sight）：视点与物体任何部位的假想连线。

（6）视角（Visual Angle）：视点与任意两条视线之间的夹角。

（7）视域：眼睛所能看到的空间范围。

（8）视锥（Visual Cone）：视点与无数条视线构成的圆锥体。

（9）中视线（Line OF Visual Center）：视锥的中心轴，又称中视点。

（10）站点（Standing Point）：观者所站的位置，又称停点。标识为 G。

（11）视距：视点到观测心点的垂直距离。

（12）距点（Distance Point）：将视距的长度反映在视平线上心点的左右两边所得的两个点。标识为 D。

（13）余点（Complement Point）：在视平线上，除心点距点外，其他的点统称为余点。标识为 V。

（14）天点（Top Vanishing）：视平线上方消失的点。标识为 T。

（15）地点（Bottom Vanishing）：视平线下方消失的点。标识为 U。

（16）灭点（Vanish Point）：透视点的消失点。

（17）测点（Measuring Point）：用来测量成角物体透视深度的点。标识为 M。

（18）画面（Picture Plane）：画家或设计师用来变现物体的媒介面，一般垂直于地面平行于观者。标识为 PP。

（19）基面（Ground Plane）：景物的放置平面。一般指地面。标识为 GP。

（20）画面线（Picture Line）：画面与地面脱离后留在地面上的线。标识为 PL。

（21）原线：与画面平行的线。在透视图中保持原方向，无消失。

（22）变线：与画面不平行的线。在透视图中有消失。

（23）视高（Visual High）：从视平线到基面的垂直距离。标识为 H。

（24）平面图（Plan）：物体在平面上形成的痕迹。标识为 N。

（25）迹点（Track Point）：平面图引向基面的交点。标识为 TP。

（26）影灭点（Vanishing Of Shadow）：正面自然光照射，阴影向后的消失点。标识为 VS。

（27）光灭点（Vanishing Of Light）：影灭点向下垂直于触影面的点。标识为 VL。

（28）顶点（Base Point）：物体的顶端。标识为 BP。

（29）影迹点（Shadow Point）：确定阴影长度的点。标识为 SP。

1.4.3 透视学

透视学即在平面上再现空间感、立体感的方法及相关的科学。透视学的基本概念很多，有焦点透视、平行透视、成角透视、广角透视、散点透视等。广义透视学指各种空间表现的透视方法。

透视在产品应用过程中，根据设计需求会有多种透视法。

（1）纵透视：将平面上离视者远的物体画在离视者近的物体上面。

（2）斜透视：离视者远的物体，沿斜轴线向上延伸。

（3）重叠法：前景物体在后景物体之上。

（4）近大远小法：将远的物体画得比近处的同等物体小。

（5）近缩法：有意缩小近部，防止由于近部透视正常而挡住远部的表现。

（6）空气透视法：物体距离越远，形象越模糊；或一定距离外物体偏蓝，越远越偏色重，也可归于色彩透视法。

（7）色彩透视法：因空气阻隔，同颜色物体距离近则鲜明，距离远则色彩灰淡。

狭义透视学特指 14 世纪以来，逐步确立的描绘物体、再现空间的线性透视和其他科学透视（包括空气透视和隐没透视）的方法。

1.4.4 透视的画法

在素描中最基本的形体是立方体。素描时，大多数是根据对 3 个面所采用的观察方法来决定立方体的表现形式。另外，利用面与面的分界线所形成的角度，也能暗示出物体的深度，这就涉及透视规律。

透视分为一点透视（又称平行透视）、两点透视（又称成角透视）及三点透视三类。

（1）一点透视是指立方体放在一个水平面上，前方的面（正面）的四边分别与画纸四边平行时，上面纵深的平行直线与眼睛的高度一致，消失成为一点，而正面则为正方形，如图 1-7 所示。

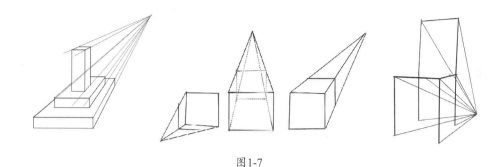

图1-7

（2）两点透视就是把立方体定位在画面中心，立方体的 4 个面相对于画面中心倾斜成一定角度时，与纵深平行的直线产生了两个消失点。在这种情况下，与上、下两个水平面相垂直的平行线也产生了长度的缩小，但是不带有消失点，如图 1-8 所示。

图1-8

（3）三点透视就是立方体相对于画面，其面及棱线都不平行时，面的边线可以延伸为 3 个消失点，用俯视或仰视等方法去看立方体就会形成三点透视。

透视图中凡是变动了的线称为变线，不变的线称为原线，要记住近大远小、近实远虚的规律。前面所讲的立方体透视图法适用全部物体。图 1-9 所示为三点透视的结构线。

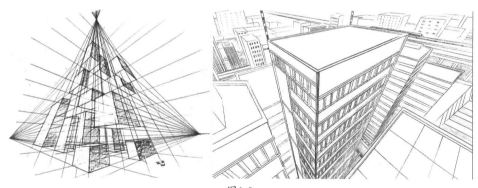

图1-9

圆及圆柱体透视在场景透视中属于特殊的结构构成方式。和前面的圆相比较，里面的圆当然是被缩小了，但仍然是完全的相似形。两个椭圆是平行的面，其中里面的那个被缩小了。椭圆的长轴与长方体的边不平行。前后两个椭圆的面失掉了平行性，也不是相似形，如图 1-10 所示。

图1-10

1.4.5 透视的规律与分类

物体对于人眼的作用有 3 个属性，即形状、色彩和体积，所以物体与人眼距离远近不同呈现的透视现象主要为缩小、变色和模糊消失。因此，就透视学与绘画的关系而言可分为 3 个主要部分：第一部分是缩形透视，研究物体在不同距离处的大小；第二部分研究这些物体因距离造成的颜色变化；第三部分研究物体在不同距离处的模糊程度。

这三部分的名称为线透视、色彩透视与隐没透视。此处重点分析线透视的构成原理。

线透视研究视线的功能，并借测量发现第二物比第一物缩小多少，第三物比第二物缩小多少，依次类推到最远的物体。

试验发现，几件大小相同的物体，如果第二物与眼睛的距离是第一物与眼睛距离的一倍，则大小只有第一物的一半；第三物距离第二物与第二物距离第一物的距离相等，则大小只是第一物的 1/3，依次按比例缩小。

如果两匹马沿着平行跑道奔赴同一目标，这时从两条跑道中间望去，可见它们越跑越相互靠拢，这是因为映在眼睛上马的成像，在向瞳孔表面的中心移动。速度相等的物体之间，

离眼睛远的显得速度慢，离眼睛近的显得速度快。

线透视构成的类型主要有焦点透视、平行透视、成角透视、广角透视和散点透视。

❶ 焦点透视

线透视的重点是焦点透视，也是现代绘画所着重研究的流传自西方绘画的透视法，西方绘画只有一个焦点，一般画的视域只有60°，就是人眼固定不动时能看到的范围，视域角度过大的景物则不能包括到画面中，如图1-11所示。它描绘一只眼固定一个方向所见的景物。其基本原理是将隔着一块玻璃板观察物体，这些物体形成一个锥形射入眼帘。再用画笔将玻璃板范围内的物体绘制在这块玻璃板上，从而得到一幅合乎焦点透视原理的绘画。其特征是符合人的真实视觉，讲究科学性。在建筑设计中两边的街道就是焦点透视的典范之作，如图1-12所示。

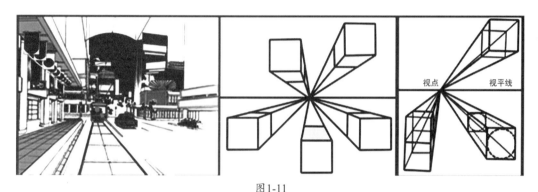

图1-11

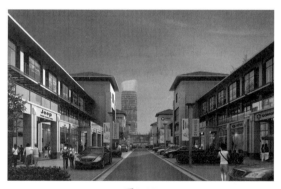

图1-12

❷ 平行透视（一点透视）

当视点、画面和物体的相对位置不同时，物体的透视形象将呈现不同的形状，从而产生了各种形式的透视图。习惯上，可按透视图上灭点的多少来分类和命名，也可根据画面、视点和形体之间的空间关系来分类和命名。

原理：一点透视在游戏场景中比较常见，也是最简单的透视规律。一点透视就是在画面视平线上有一个消失点，要表现的物体的结构中有结构线与画框平行，与画面垂直的结构线全部消失在视平线上已设定的消失点上，如图1-13所示。

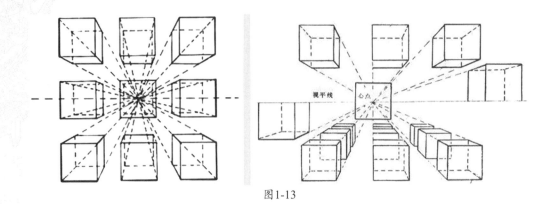

图1-13

表现方法：首先在画面上画一条水平线（视平线），然后在水平线上画一个点作为消失点，从消失点延伸出两条线，这两条线就是将要画的物体的透视关系线，然后在透视关系线之间画出所要绘制的物体，如图1-14所示。物体高度的变化是根据透视线和视平线所成的角度的变化而变化的。当物体所处的位置不同时，画面中将表现出物体不同的面。

图1-14

运用：使用一点透视法可以很好地表现出近大远小的透视视角的变化，在场景设计中应用非常广泛，常用来表现一条笔直的街道，如图1-15所示。

图1-15

平行透视绘制的宏伟宫殿场景设定，在科幻类型的场景设计中应用，地面与天际地平线形成的平行透视与画面垂直的结构线较好地表现了这种神秘宏观的场景气氛，近景处雄伟的柱状散发出慑人的气势，更强调了垂直于画面的结构指向消失点，起到了加强景深的作用，如图1-16所示。

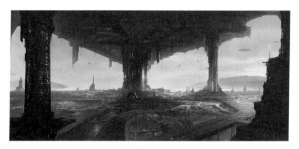

图1-16

❸ 成角透视（两点透视）

原理：两点透视也是游戏场景原画中常用的基本透视规律。一个物体在视平线上分别汇集于两个消失点，物体最前面的两个面形成的夹角离观察点最近，所以也叫成角透视，如图 1-17 所示。

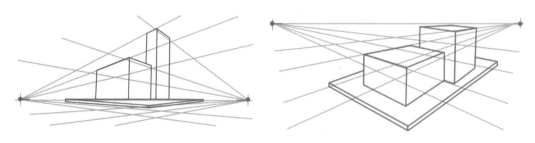

图1-17

表现方法：首先作一条地平线和一条垂直线，然后定好高度，在视平线的左、右两端找出消失点，在消失点和高度点之间连线，在视平线和透视线之间画出建筑物的轮廓。随着视平线与透视线之间的角度变化，画面表现物体的形状也在改变，如图 1-18 所示。

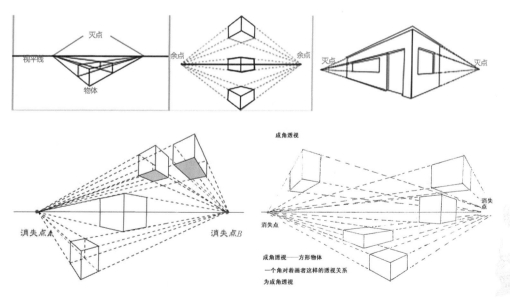

图1-18

第一章　场景设计概述

运用：在运用成角透视规律绘制街道类的景物时，可以将远景的物体处理得较虚。近处的物体画得要细致些，而且不论建筑物多少，其透视线均应分别相交于两个消失点，这样画出来的景物的透视才会准确。如图1-19所示，这张原画场景是表现物体在视平线以上的透视关系。

图1-19

❹ 广角透视（三点透视）

原理：三点透视实际上就是在两点透视的基础上又在垂直于地平线的纵透视线上汇集形成第三个消失点（天点或地点，即仰视或俯视），如图1-20所示。这种透视原理也叫广角透视。注意：此透视关系只限于仰视或俯视。

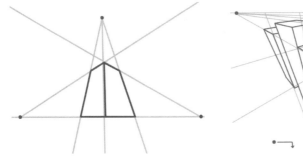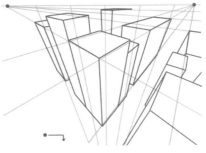

图1-20

表现方法：同样还是像两点透视一样。首先按照两点透视画出物体的高度透视，然后在纵向定出一个消失点，和物体的底部两点相连，这就是三点透视，如图1-21所示。

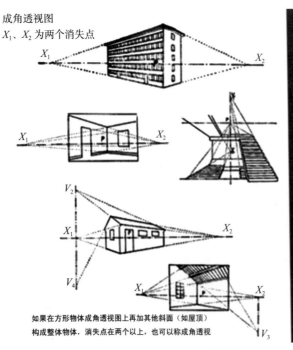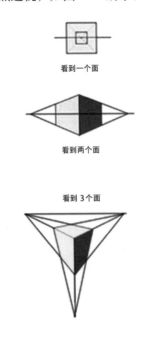

图1-21

场景广角透视运用：广角透视一般用于超高层建筑，即俯瞰图或仰视图，可以表现建筑物高大的纵深感觉。三点透视对于建筑物高度的表现是最到位的，在画建筑物的仰视或俯视图时应当用三点透视。如图 1-22 所示，这两张场景是仰视场景，为了表现这种效果，视平线设计得比较低，这种特殊的视角往往用于表现比较强烈的视觉效果。

图1-22

广角透视的另一种透视现象，即消失点是地点，也称为俯视，因为俯视全场景的视角在游戏场景设计中占到很大的比例，所以这种透视形式应用普遍存在游戏场景地图编辑规划中，如图 1-23 所示。

图1-23

❺ 散点透视

中国画是散点透视法，即一个画面中可以有许多焦点，观察点不是固定在一个地方。中国画如同一个游览者一边走一边看，每一段可以有一个焦点，因此可以画非常长的长卷或立轴，视域范围无限扩大。凡各个不同立足点上所看到的东西，都可绘制进自己的画面。这种透视方法也叫"移动视点"。中国山水画能够表现"咫尺千里"的辽阔境界，正是运用这种独特的透视法。它在中国画中有特殊的名称，纵向升降展开的称为高远法；横向高低展开的称为平远法；远近距离展开的画法，称为深远法。直到今天，中国画仍然保持着使用散点透视的作画方法，如图 1-24 所示。

图1-24

总之，一款优秀的场景概念设计与场景的格局、情节的氛围、人物角色的刻画等都有着千丝万缕的联系。炫酷的画面气氛既能展示产品的特色，也是吸引更多用户的手段和技巧，因此，对于场景远中近景空间的精细刻画及环境氛围的营造在产品宣传中都有着举足轻重的作用。不管是通过写实还是写意的场景描绘，抑或是卡通、魔幻风格来展示人物情怀的方式，这些都体现出设计者思想情感的积累。

1.5 场景原画的设计思路

设计优秀的场景原画，需要丰富的项目绘制经验，是一个从量变到质变的过程，要在实践中不断练习、不断创新。从绘画基础开始到讲究技巧，考虑透视、结构、光影、造型、虚实、统一等元素，进行场景空间构思设计，创造特定的环境氛围，真正触及绘画的本质内容。

1.5.1 场景设计思路

（1）清楚故事主题与主体，运用素材，决定风格。

（2）清楚画面的整体构图及虚拟空间区域的表现形式。

（3）掌握场景的透视原理，明晰构图，增强主题元素的设计感与意境表达效果。

（4）清楚画面布局变化，把握好虚实、冷暖色、主次、明暗、光影等韵律的节奏。

（5）熟练掌握各种绘画技法及绘制流程，更好地把握整体美术环境氛围及艺术表现。

（6）清楚光影对整体画面明暗色调造成的影响。

（7）清楚透视带来的景深变化，巧用图层作用。

（8）清楚游戏主体与周边物体联系的关联性、统一性及创造性。

（9）清楚不同游戏风格艺术特色，把握好各种表现形式的色彩协调与统一变化。

1.5.2 场景原画设计流程

在设计一个场景时，首先需要了解这是个什么样的游戏。通过策划人员所提供的故事背景、角色和相关的设计要求，可以了解到足够多的信息，在脑海中隐约呈现出游戏世界的基本架构，然后开始游戏世界的规划工作。

1 确定风格

风格在很多情况下是由策划决定的美术实现效果，而场景设计师在设计场景风格时，必须权衡相应的技术配合。一个优秀的场景设计师，对于场景氛围、建筑风格、场景结构的理解力是高超的。例如，唯美风格、写实风格、卡通风格等游戏的场景表现，在美术上的支持也各有不同，这都需要场景设计师有对场景风格的把握能力和经验的积累。当然各个游戏的背景需求也是不能忽略的参考因素。图1-25所示为夜景场景氛围。

图1-25

2 确定游戏元素

　　确定了美术风格后，就开始确定游戏世界的一些原则性因素，如地形、气候和地理位置等，以及天空、远山、树木、河流等自然元素。这个阶段需要绘制一些草图，构图是设计场景的起步。绘制草图的目的是易改动，设计场景时要尊重历史年代、地域特色，要注意细节的设计，表现出生活气息。图 1-26 所示为场景元素设计。

图1-26

3 构思画面、确定细节表现

　　如场景中物件摆放的位置和角度等，这个阶段要分清近、中、远景深的透视变化。突出主体，注意细节刻画，明确角色活动区域空间及结构设计。图 1-27 所示为海边场景环境效果。

图1-27

4 **强调气氛，增强镜头感**▲

　　绘制色彩气氛图，可以充分利用 Photoshop 的绘制技法及强大的滤镜工具调节画面整体氛围。气氛图要重情（剧情）、重势（气势）、重意（意境）、重魂（灵魂）。图 1-28 所示为皇宫场景画面设计。

图1-28

1.6　优秀场景原画欣赏

　　优秀场景欣赏如图 1-29 ～图 1-36 所示。

图1-29

图1-30

图1-31

图1-32

图1-33

图1-34

图1-35

图1-36

1.7　本章小结

● ● ● ● ● ●

　　结合一款主流的卡通美术风格写一篇心得体会，以提高对卡通风格场景艺术表现形式的审美意识及对场景原画艺术鉴赏力。

中式
建筑场景
设计与
绘制技法

第2章 ▎绘图工具

2.1 传统工具

• • • • • •

绘制手绘漫画需要经过草图、清稿、勾线等一系列步骤，所需要的一些传统工具有纸（见图2-1）、笔、墨水、尺、网点纸等。

1 绘画纸

常用的纸张有原稿纸和网点纸。漫画用原稿纸有 A4 和 B4 两种。在日本，B4 用于商业杂志投稿。A4 纸规格为 21cm×29.7cm，世界上多数国家所使用的纸张尺寸就是采用这一国际标准。

原稿纸：原稿纸是漫画专用纸，吸水、耐用且很厚，经得起反复渲染，纸上有用于排版的格子设计，分为出血框、安全框、尺寸框。这种纸可以用来绘制草稿并进行描线。

网点纸：网点纸也叫网纸，从材料上分为纸质网和胶网纸等。胶网纸自带黏合面，纸质网则需要用胶水粘贴，胶网的价格一般比纸质网贵。

透明胶网：透明胶网以透明不干胶片为介质，成本相对较高，但不需重复描线，使用简便。可用薄纸（如信纸）在原稿上用细钢笔描出所需网点区域的轮廓。

不透明纸网：不透明纸网介质为无黏性的透明胶片，成本、效果适中，可反复使用。需结合复印机使用，操作相对比较麻烦。

- 渐变格网：表现纹理的明暗，也可用于表现气氛。
- 普通平网：常用来表现阴影。
- 泡泡气氛网：用于表现梦幻的恋爱气氛。
- 纹路网：常表现物体的纹路和质感。
- 闪光气氛网：表现紧张剧烈的情感和气氛。
- 小花图案网：常表现布料的花纹。

图2-1

2 画笔（见图2-2）▸

完成一幅画作需要经过很多工序，需要用到的笔也有很多，如铅笔、蘸水笔、毛笔、马克笔等。

蘸水笔：用来上墨线。蘸水笔的种类较多，可以根据所绘制内容的不同选用不同粗细的蘸水笔。蘸水笔由笔尖和笔杆两部分拼接而成，并且可以拆换笔尖。

- 硬 G 笔尖弹性很强，圆笔尖适合绘制很细的线条。
- D 型笔尖弹性小，较易控制线条的粗细变化。
- 学生笔尖弹性小，绘制的线条较细且较均匀。
- 小圆笔尖最细，适合绘制较精细的细节部分。

另外，自动铅笔、针管笔、鸭嘴笔、毛笔、马克笔等都是比较常用的画笔工具。

自动铅笔：绘制草图最好选用笔尖较细的自动铅笔。

针管笔：出墨稳定，适合绘制细节，有一次性和上墨两种类型。

鸭嘴笔：用于绘制框线。可通过调节旋钮绘制出粗细不等的直线。

毛笔：用于大面积涂黑或者上色。

马克笔：用于书写拟声词或者上色。

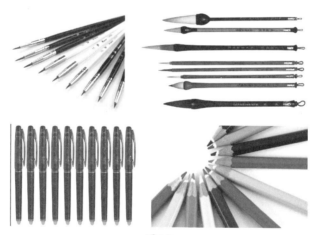

图2-2

3 墨水（见图2-3）▸

耐水性墨水：漫画中专用于勾线或书写的墨水，特点是遇水不会溶化，流动性、墨浓度、附着力以及耐晒指数极高。

水溶性墨水：可渗水调出不同的浓度，具有良好的渗透性和可变性，涂黑时使用，也可以用墨汁代替。

彩色墨水：可分为速干性和耐水性两种彩色墨水，性质和黑色墨水一样。

图2-3

白色墨水：可分为水溶性和耐水性两种白色墨水，水溶性白色墨水覆盖率低，而耐水

性白色墨水主要是修正墨水，覆盖性强。

修正液：大面积修正就需要白色墨水，而精修使用修正液会很方便，笔形的设计也很合适。

4 橡皮擦（见图2-4）▶

普通橡皮擦：最常见的橡皮擦，可以大面积地擦去铅印。

花橡皮擦：样式漂亮，但材质较硬，不易擦除字迹。

可塑美术橡皮擦：材质比较软，可塑性及黏着性强。

图2-4

5 尺子与美工刀（见图2-5、图2-6）▶

普通尺子：可互相配合绘制出平行线、直角线和速度线。

云形尺：尺子内部有很多弯曲的空槽，用于绘制各种复杂的曲线。

模板尺：模板尺的用法和云形尺一样，用于辅助绘制形状固定的几何体。

美工刀：除了削铅笔外，也可用于制作网点效果。

图2-5 图2-6

2.2 数码工具

· · · · · ·

随着科技的高速发展，计算机已经得到广泛的应用，漫画的绘制方法不仅仅局限于在纸上作画，漫画设计已进入了无纸化时代。数码绘画的方法有鼠标绘画、数位板绘画等，下面来看看数码绘画需要哪些工具。

计算机是数码绘图最基本的工具（见图2-7），可以使用鼠标或数码笔进行单独绘制。

建议最好使用台式计算机，计算机内存越大越好。

扫描仪可以将纸上的原画扫描到计算机中，再利用相关软件进行上色处理，是职业漫画师所需要的绘画机器之一，如图2-8所示。

图2-7 图2-8

数位板又叫手绘板，是数码手绘工具中最重要的一个工具，可直接安装驱动并配合绘图软件进行绘画，是漫画工作者最常用的数码工具，如图2-9所示。

液晶屏数位板改变了传统数位板的绘画模式，可在屏幕上进行绘画，目前也正在普及使用，如图2-10所示。

图2-9 图2-10

拷贝台是制作漫画、动画时的专业工具，可以用来绘制分解动作（中间画），也可以用来将草稿描绘成正稿，如图2-11所示。

图2-11

2.3 绘画软件

●●●●●●

Photoshop 图像处理软件是目前最流行的图像处理软件之一，拥有强大的图像处理功能，也可进行漫画绘图等，其界面如图 2-12 所示。

图2-12

Painter 是顶级的仿自然绘画软件，自带多种仿自然画笔，可以绘制出绚丽多彩的图案，是绘画者的首选软件之一，其界面如图 2-13 所示。

图2-13

SAI 是一款小型的绘画软件，许多功能更加人性化，可以任意旋转、翻转画布、缩放时反锯齿，绘制出来的线条流畅且有修正功能，其界面如图 2-14 所示。

图2-14

2.4　Photoshop简介

下面介绍 Photoshop CC 工作区的工具、面板和其他常用功能。

2.4.1　Photoshop 的工作界面

Photoshop 工作界面的设计非常系统化，便于操作和理解，同时也易于被人们接受，主要由菜单栏、工具箱、状态栏、面板和工作界面等几个部分组成，如图 2-15 所示。

图2-15

2.4.2　菜单栏

Photoshop CC 共有 11 个主菜单，如图 2-16 所示，每个菜单内都包含相同类型的命令。例如，"文件"菜单中包含的是用于设置文件的各种命令，"滤镜"菜单中包含的是各种滤镜。

Ps　文件(F)　编辑(E)　图像(I)　图层(L)　文字(Y)　选择(S)　滤镜(T)　3D(D)　视图(V)　窗口(W)　帮助(H)

图2-16

单击一个菜单的名称即可打开该菜单；在菜单中，不同功能的命令之间采用分隔线进行分隔，带有黑色三角标记的命令表示还包含下拉菜单，将光标移动到这样的命令上，即可显示下拉菜单，如图 2-17 所示为"滤镜"|"模糊"下的子菜单。

选择菜单中的一个命令便可以执行该命令，如果命令后面附有快捷键，则无须打开菜单，直接按下快捷键即可执行该命令。例如，按 Alt+Ctrl+I 快捷键可以执行"图像"|"图像大小"命令，如图 2-18 所示。

图2-17　　　　　　　　　　图2-18

有些命令只提供了字母，要通过快捷方式执行这样的命令，可以按下 Alt 键 + 主菜单的字母。使用字母执行命令的操作方法如下。

（1）打开一个图像文件，按 Alt 键，然后按 E 键，打开"编辑"下拉菜单，如图 2-19 所示。

（2）然后按 L 键，即可打开"填充"对话框，如图 2-20 所示。

图2-19　　　　　　　　　　图2-20

如果一个命令的名称后面带有…符号，表示执行该命令后将打开一个对话框，如图2-21所示。

如果菜单中的命令显示为灰色，则表示该命令在当前状态下不能使用。

Photoshop中常用的菜单说明如下。

图2-21

1 文件菜单

文件菜单主要用于创建文件，设置文件的基础参数，存储及导入导出文件，批处理图片，置入图片，文件打印等，如图2-22所示。

2 编辑菜单

编辑菜单主要结合工具箱对当前绘制的画面运用剪切、复制、填充、描边等工具进行操作，对整体画面进行形态编辑及图案定义设置，特别是对画面的参数进行精确定位，如图2-23所示。

图2-22

图2-23

3 图像菜单

图像菜单主要对图片的色彩的饱和度、纯度、色彩冷暖等进行细节的调整，对整体画面运用亮度/对比度、色阶、曲线及曝光度等进行编辑调整，如图 2-24 所示。

4 滤镜菜单

滤镜菜单主要对画面进行一些特殊的效果处理，滤镜库预置了很多种肌理纹理的转换模块，模拟各种处理画面的构成方式，风格化模块为画面预置了几种特殊的纹理效果。模糊模块重点突出对整体画面模糊特殊效果的处理，滤镜模块也是 Photoshop 处理图片特殊表现最为丰富智能的模块，如图 2-25 所示。

图2-24

图2-25

5 窗口菜单

窗口菜单主要集中了控制面板的各个模块，控制面板可以细分为 24 个，包括导航器、动作、段落、段落样式、仿制源、工具预设、画笔、画笔预设、历史记录、路径、色板、时间轴、属性、调整、通道、图层、图层复合、信息、颜色、样式、直方图、注释、字符、字符样式。

可以通过单击菜单栏里的"窗口"菜单项实现添加和减少面板的显示，打上对钩的面板后即可在右边的控制面板区域内展示，如图 2-26 所示。

2.4.3 工具箱

第一次启动应用程序时，工具箱将出现在屏幕的左侧，可通过拖动工具箱的标题栏来移动它。通过选择"窗口"|"工具"命令，用户也可以显示或隐藏工具箱；Photoshop CC 的工具箱如图 2-27 所示。

图2-26

单击工具箱中的一个工具即可选择该工具，将光标停留在一个工具上，会显示该工具的名称和快捷键，如图 2-28 所示。我们也可以按下工具的快捷键来选择相应的工具。右下角带有三角形图标的工具表示这是一个工具组，在这样的工具上按住鼠标左键可以显示隐藏的工具，如图 2-29 所示；将光标移至隐藏的工具上然后放开鼠标，即可选择该工具。

图2-27　　　　　　　图2-28　　　　　　　图2-29

工具箱中的常用工具说明如下。

1　选择工具组

（1）矩形选框工具：选择该工具可以在图像中创建矩形选区。按住 Shift 键拖动光标，可创建出正方形选区。

（2）移动工具：移动选区的图像部分，如果没有建立选区，则移动的是整幅图像。

（3）套索工具：用这个工具可以建立自由形状的选区。

（4）魔棒工具：这个工具自动地以颜色近似度作为选择的依据，适合选择大面积颜色相近的区域。如果想选定不相邻的区域，按住 Shift 键对其他想要增加的部分单击，可以扩大选区。

（5）裁切工具：可用来切割图像，选择使用该工具后，先在图像中建立一个矩形选区，然后通过选框边框上的控制句柄（边线上的小方块）来调整选区的大小，按 Enter 键，选区以外的图像将被切掉，同时 Photoshop 会自动将选区内的图像建立一个新文件。按 Esc 键可以取消操作。使用该工具时，光标会变成按钮上的图标形状。

（6）切片工具：可以在 Photoshop 中切割图片并输出，也可将切割好的图片转移至 ImageReady 中进行更多的操作。

2　着色编辑工具组

（1）喷枪工具：用来绘制非常柔和的手绘线。

（2）画笔工具：用来绘制比较柔和的线条。

（3）橡皮图章工具：这是自由复制图像的工具。选择该工具后，按住 Alt 键单击图像

某一处，然后在图像的其他地方单击，即可将刚才光标所在处的图像复制到该处。如果按住鼠标左键不放拖动光标，则可将复制的区域扩大，在光标的旁边会有一个十字光标，用来指示所复制的原图像的部位（注意：可以在同时打开的几个图像之间进行这种自由复制）。

（4）历史记录画笔工具：使用该工具时，按住鼠标左键，在图像上拖动，光标所过之处，可将图像恢复到打开时的状态。当对图像进行了多次编辑后，使用它能够将图像的某一部分一次恢复到初始状态。

（5）橡皮擦工具：能把图层擦为透明，如果是在背景层上使用此工具，则擦为背景色。

（6）模糊工具：用来减少相邻像素间的对比度，使图像变得模糊。使用该工具时，按住鼠标左键拖动光标在图像上涂抹，可以减弱图像中过于生硬的颜色过渡和边缘。

（7）减淡工具：拖动此工具可以增加光标经过之处图像的亮度。

3 专用工具组 ▶

（1）渐变工具：用逐渐过渡的色彩填充选择区域，如果没有建立选区，则填充整幅图像。

（2）油漆桶工具：用前景颜色填充选择区域。

（3）直接选择工具：用来调整路径上锚点的位置的工具。使用时光标变成箭头形状。

（4）文字工具：用来向图像中输入文字。

（5）钢笔工具：路径勾点工具，勾画出首尾相接的路径（注意：路径并不是图像的一部分，它是独立于图像存在的，这点与选区不同。利用路径可以建立复杂的选区或绘制复杂的图形，还可以对路径灵活地进行修改和编辑，并可以在路径与选区之间进行切换）。

（6）矩形工具：选择此工具，拖到光标可画出矩形。

（7）吸管工具：将所取位置的点的颜色作为前景色，如同时按住 Alt 键，则选取背景色。使用时，光标会变成按钮上标示的图标形状。

4 导航工具组 ▶

（1）抓手工具：当图像较大，超出图像窗口的显示范围时，使用此工具来拖动图像在图像窗口内滚动，可以浏览图像的其他部分。使用该工具时，光标会变成该工具按钮上所标注的图标形状。

（2）缩放工具：用来放大或缩小图像的显示比例。

2.4.4 工具选项栏

大多数工具的选项都会在该工具的选项栏中显示，选中渐变工具状态的选项栏如图2-30所示。

图2-30

选项栏与工具相关，并且会随所选工具的不同而变化。选项栏中的一些设置对于许多工具都是通用的，但是有些设置则专用于某个工具。

2.4.5 面板

使用面板可以监视和修改图像。在"窗口"菜单下，可以控制面板的显示与隐藏。默认情况下，面板以组的方式堆叠在一起，用鼠标左键拖动面板的顶端可以移动面板组，还可以单击面板左侧的各类面板标签打开相应的面板。

用鼠标左键选中面板中的标签，然后拖动到面板以外，就可以从组中移去面板。

2.4.6 图像窗口

通过图像窗口可以移动整个图像到工作区中的位置。图像窗口显示图像的名称、百分比、色彩模式以及当前图层等信息，如图 2-31 所示。

图2-31

单击窗口右上角的 ▬ 图标可以最小化图像窗口，单击窗口右上角的 ▢ 图标可以最大化图像窗口，单击窗口右上角的 ✕ 图标则可关闭整个图像窗口。

2.4.7 状态栏

状态栏位于图像窗口的底部，它左侧的文本框中显示了窗口的视图比例，如图 2-32 所示。在文本框中输入百分比值，然后按 Enter 键，可以重新调整视图比例。

| 16.67% | 文档:24.9M/977.1M | ⟩ |

图2-32

在状态栏上单击，可以显示图像的宽度、高度、通道数目和颜色模式等信息，如图2-33所示。

如果按住Ctrl键单击（按住鼠标左键不放），可以显示图像的拼贴宽度等信息，如图2-34所示。

图2-33 图2-34

单击状态栏中的▶按钮，弹出如图2-35所示的快捷菜单，在此菜单中可以选择状态栏中显示的内容。

图2-35

2.5 SAI软件简介

SAI是Easy Paint Tool SAI的简称，是专门用于绘画的软件，许多功能较Photoshop更加人性化，如可以任意旋转、翻转画布，缩放时具有反锯齿以及手抖修正功能，而且可以模拟现实中的一些画笔效果，许多动画原画和漫画作者都在用这个软件。本章主要介绍SAI 2的操作界面及其功能。

2.5.1 SAI的操作界面

SAI是来源于日本的绘画软件，结合了PS、PT的大部分功能，SAI最大的优点是对电脑配置没有要求，只要能开机的电脑就能使用，而且针对日本画风的漫画进行了优化以及

精简，操作简单。对于使用过其他绘画软件的用户来说，SAI 软件的上手就非常容易，因为有些软件的用法是相通的。对使用数码工具绘画的初学者来说，SAI 软件直观易懂的功能与清晰简洁的界面也是很易掌握的。

SAI 2 的工作界面由菜单栏、快捷工具栏、导航器、色彩面板、工具面板、图层面板、主视窗、视图选择栏和状态栏等部分组成，如图 2-36 所示。

图2-36

2.5.2　菜单栏

菜单栏中共有 10 个菜单，包括文件、编辑、图像、图层、选择、尺子、滤镜、视图、窗口和帮助命令，如图 2-37 所示。

文件(F)　编辑(E)　图像(C)　图层(L)　选择(S)　尺子(R)　滤镜(T)　视图(V)　窗口(W)　帮助(H)

图2-37

菜单栏中各菜单的基本功能如下。

- 文件：包含新建、打开、保存数据、关闭、退出等与文件管理相关的功能。
- 编辑：包含还原、重做、剪切、拷贝、粘贴、全选等基本的编辑功能。
- 图像：可以对画面的分辨率、尺寸等进行设定，还可以选择和裁剪画布。
- 图层：包含对图层进行编辑的各种功能。其中的一部分功能在图层面板中有快捷按钮。
- 选择：可对当前选中的区域进行操作。除了可进行基本的取消、反转操作外，还可以扩大或收缩选区的像素。

- 尺子：SAI 2 的新增功能。有直线尺子与椭圆尺子两种，可以用画笔绕着尺子画出直线、曲线和椭圆。
- 滤镜：可以对特定的图层、图层组或者选区进行色调调整操作，并新增了模糊滤镜，可以模糊画面。
- 视图：包括旋转角度与大小缩放等功能，可以对视图进行调节等多种操作。
- 窗口：可以控制各个面板的显示位置，也可以使整个操作界面重新初始化。
- 帮助：可以对快捷键与工具 / 功能变换等进行设定，建议用户将各个快捷键设置在键盘上最适合自己的位置。

2.5.3 快捷工具栏

快捷工具栏包括撤销、重做、取消选择区域、选区反选等使用比较频繁的功能，如图 2-38 所示。

图2-38

快捷工具栏的基本功能如下。

- 撤销 / 重做 ↩ ↪：返回到上一步的操作状态或者回到下一步的操作（ 前提是有返回到上一步或多步的操作）。
- 对选择范围进行操作 ▣ ▣ ◉ 选择：第 1 个按钮为取消选区，第 2 个按钮为反转选区，第 3 个按钮为显示或隐藏选区边界线。隐藏选区边界线可以更方便地查看画面细节，但要注意的是，隐藏不等于不存在，绘制完选区内的图像后需要取消选区。
- 缩放倍率 70.7% ▢ ▬ ✚ ▣：可以调节主视窗中画面的大小比例，单击 ▣ 按钮可将视图复位到合适大小显示。
- 旋转角度 0.0° ▢ ↺ ↻ ▣：可以设定画面的倾斜角度，单击 ▣ 按钮可复位。
- 视图反转 ⇄：单击该按钮可以左右翻转画布，翻转画布后，按钮会呈红色；再次单击即可复位。翻转画布可以更清楚地看到绘画中存在的问题。
- 手抖修正 手抖修正 S-7 ▢：可以对手抖的自动修正程度进行设定，有 0 ~ S-7 等 23 个级别，S-7 为手抖修正的最高级别，但如果将手抖修正级别设置得太高，绘画时容易产生线条延迟。
- 切换为直线绘图模式 ╲：单击该按钮，在画面中单击鼠标并拖动至合适位置，松开鼠标即可绘制出直线。

2.5.4 导航器

通过画面缩略图可以实时观察画面的整体情况，黑色的线框表示主视窗中所显示的画

布区域，可以通过移动方框改变显示区域，还可以通过滑块与按钮改变画面的显示大小，如图 2-39 所示。

主视窗中的画面大小比例，可以通过<kbd>+</kbd>、<kbd>-</kbd>按钮进行调节，单击<kbd>■</kbd>按钮可返回初始状态。通过移动旋转角度的滑块或单击按钮可以改变画面的倾斜角度，同样单击<kbd>■</kbd>按钮可返回初始状态。

图2-39

2.5.5 色彩面板

色彩面板是选取绘画色彩的地方，色彩的选择方法有 5 种，单击上方的图标可以隐藏 / 显示相应的面板。用户还可以在这里保存常用的颜色。如图 2-40 所示，SAI 中已经自动存储了一些常用的色彩。

图2-40

2.5.6 工具面板

工具面板中包括绘画时必不可少的各种编辑工具与上色工具，每种工具都可以进行单独的详细设定，如图 2-41 所示。

固定工具：这里放置了 10 种固定的编辑工具。其中右侧的三个方块分别为"前景色 / 背景色 / 透明色"。

自定义工具：这里放置了一些有关绘画与着色的画笔工具，用户不仅可以对已有的笔刷进行个性化设置，同时也可以添加新画笔。

工具参数：通过调整工具参数，可以对各种工具进行详细设定。根据所选工具的不同，面板中的参数也会有一些不同。

2.5.7 图层面板

在图层面板中可以看到所有的图层，并可以创建图层与图层组。图层组可以对图层进行分类管理，还可以对各组图层进行统一设置，如图 2-42 所示。

图2-41　　　　　　　　　　图2-42

2.5.8 主视窗

主视窗是整个软件中最重要的一个区域，是绘制图像的主要空间，是对图层进行着色的区域，所有与绘画有关的工作都是在这里进行的，可以通过快捷工具栏与视图菜单等来变更视窗的显示区域，如图 2-43 所示。

拖动右侧与下方的滑块可以移动画布的位置，当画布的面积比视窗大时，可以利用滑块将视窗移动到需要的位置。

2.5.9　视图选择栏

当需要同时打开多个文件时，可以在这里对不同的画布进行切换，当前正在使用的文件会以紫色显示，如图 2-44 所示。

图2-43

图2-44

2.5.10　状态栏

状态栏如图 2-45 所示，其上显示电脑内存的使用量以及磁盘已使用的容量百分比，磁盘的可用空间最好大于 10GB，容量不足容易卡顿。

图2-45

2.6　SAI 2 软件的基本操作

在 2.5 节中已经详细地介绍了 SAI 2 软件的操作界面，下面将介绍 SAI 2 软件的一些基本操作。

2.6.1　创建与打开文件

1　创建画布

在 SAI 2 软件中创建新画布的方式有两种，一种是利用软件中预设的尺寸直接创建画布；另一种则是由用户自由指定宽度、高度、分辨率，创建一张任意大小的画布。下面将具体介绍创建画布的方法。

（1）选择"文件"|"新建"命令，如图2-46所示。

（2）执行上述操作后，即可弹出"新建画布"对话框，用户可以对画布的宽度、高度、打印分辨率进行设定，也可以单击"预设尺寸"右侧的下三角按钮，在弹出的列表中选择预置的尺寸，设置完成后单击OK按钮即可，如图2-47所示。

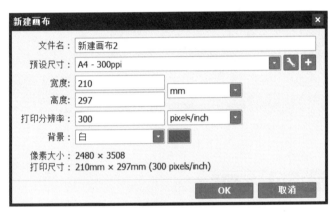

图2-46 图2-47

2 打开原有文件

（1）选择"文件"|"打开"命令，如图2-48所示。

（2）弹出"打开画布"对话框，用户可以选择需要打开的文件，单击"打开"按钮，如图2-49所示。

图2-48 图2-49

（3）打开原有文件，如图 2-50 所示。

图 2-50

提示：SAI 2 支持的图像格式如下。

● SAI 2（SAI 1）格式：SAI 特有的文件格式，可以完整保留图像中包括钢笔图层在内的所有详细信息。

● Photoshop 格式：主要用于在其他支持 PSD 格式的绘图软件之间交换数据，不能保存钢笔图层。

● Bitmap 格式：Windows 标准图像格式，可以无损地保存图像文件，但数据的体积比较大。

● JPEG 格式：网络上常用的图像格式，可以对图像品质进行设定，品质越低，体积越小。

● PNG 格式：在网络上发表作品时使用的图像格式，可以保存图像的不透明部分。

● TARGA 格式：TrueVision 公司为其显卡所开发的一种图像文件格式。

2.6.2 文件的保存

在 SAI 2 中共有 3 种保存文件的方法，分别是保存为新文件（或覆盖原文件）、另存为其他文件以及导出为指定格式的文件，用户可以根据需要选择保存的方式。

1 保存新文件

（1）选择"文件"|"保存"命令，如图 2-51 所示。

（2）执行上述操作后，即可弹出"保存画布"对话框，如图 2-52 所示。

（3）单击"保存类型"右侧的下拉按钮，在弹出的下拉列表中可以选择保存文件的格式，如图2-53所示，单击"保存"按钮，即可保存文件。

图2-51

图2-52

图2-53

2 另存为其他文件

（1）选择"文件"|"另存为"命令，如图2-54所示。

（2）弹出"另存画布"对话框，在"文件名"下拉列表框中输入名称，单击"保存"按钮，如图2-55所示。

图2-54

图2-55

保存文件后，在保存位置可以找到保存的文件，如图 2-56 所示。

图2-56

3 导出为指定格式的文件

（1）选择"文件"|"导出为指定格式"|.psd（Photoshop）命令，如图 2-57 所示。

（2）弹出"导出为指定格式"对话框，在"文件名"下拉列表框中输入名称，单击"保存"按钮，如图 2-58 所示。

图2-57

图2-58

（3）执行上述操作后，即可将文件保存，在计算机中的相应位置可以找到保存的文件，如图 2-59 所示。

图2-59

2.6.3 色彩的选择

在 SAI 2 的色彩面板中，包含有"色环""RGB 滑块""色盘"等 6 种不同的色彩模块，单击相应的图标即可显示（隐藏）对应的模块，用户可以自行挑选需要的模块并把它显示在色彩面板中。下面介绍色彩面板及其使用方法。

单击相应的图标即可显示/隐藏相应的色彩模块，如图 2-60 所示，在显示的色彩模块中，可以选择"色环"与"HSV 滑块"中的色彩实现方式。

图2-60

1 色环

单击"色环"按钮，即可弹出"色环"面板，如图 2-61 所示。以 HSV（色相/饱和度/亮度）的方式来构成色彩，色相由外侧的圆环来选择，饱和度和亮度由中间的方块决定。

2 RGB 滑块

单击"RGB 滑块"按钮，即可弹出"RGB 滑块"面板，如图 2-62 所示。以 RGB（光的三原色，即红/绿/蓝）的方式来构成色彩，调制出来的色彩可以通过工具面板中的"前景色"图标来确认。

| 图2-61 | 图2-62 |

3 HSV 滑块 ◣

单击"HSV 滑块"按钮，即可弹出"HSV 滑块"面板，如图 2-63 所示。以滑块的方式来对 HSV（色相／饱和度／亮度）进行定位色彩选择方式，根据色彩显示方式的不同，其中的项目也会随之发生变化。

4 显示中间色条 ◣

单击"显示中间色条"按钮，即可弹出"显示中间色条"面板，如图 2-64 所示。两端的方框填充上色以后，中间的滑块会显示出二者之间的过渡色，用户可以从中拾取需要的颜色，每个滑块都可以独立使用。

| 图2-63 | 图2-64 |

5 显示用户色板 ◣

单击"显示用户色板"按钮，即可弹出"显示用户色板"面板，如图 2-65 所示。用户可以将想要选用的颜色保存在色盘之中，通过在小方框上单击鼠标右键即可进行保存、删除等操作。

图2-65

2.6.4 工具面板

工具面板包含"固定工具""自定义工具"与"参数选项"3 部分。"固定工具"包括区域选择以及视图操作工具，"自定义工具"则为绘画用的画笔工具，以上两者都可以通过"参数选项"来进行详细设置。下面具体介绍工具面板及其使用方法。

1 固定工具 ◣

固定工具由选择工具、套索工具、魔棒工具、移动工具、缩放工具、旋转工具、抓手工具、

吸管工具等组成，如图 2-66 所示。

<p style="text-align:center">图2-66</p>

- 选择工具：能够选择一个矩形区域的工具，它还可以对选择后的区域做变形处理。
- 套索工具：能够像画笔一样徒手绘制任意形状的选择区域，可以设定是否带有抗锯齿效果。
- 魔棒工具：单击画面中的某一位置后，系统将自动选择与该部位色彩相同且相连的区域。
- 几何工具：SAI 2 的新增功能，弥补了 SAI 1 无法画圆的缺陷；除了圆，还可以绘制三角形与正方形。按住 Shift 键的同时，单击鼠标左键并拖动，至合适位置后释放鼠标左键，即可绘制出圆、等边三角形或正方形。
- 文字工具 T：SAI 2 的新增功能，选择此工具后，在右下方设置相应的字体属性，再在主视窗中单击，输入文字即可。
- 移动工具：可以对某一个图层或者某一个选区进行移动的工具。
- 缩放工具 Q：能够将画面放大、缩小（可按住 Ctrl 键使用）的工具，可以通过单击鼠标，或者框住一定的区域来放大画面。
- 旋转工具：能够旋转画布的工具，快捷键为"Alt + 空格"。
- 抓手工具：可以移动主视窗中画面的位置，也可按住空格键使用。
- 吸管工具：可以拾取画面中已有的色彩，按住 Alt 键后在目标颜色上单击鼠标左键即可吸取颜色。
- 透明色：可以将当前的前景色变为透明状，结合不同的笔刷工具使用这一功能，可以制作出一些橡皮擦无法实现的效果。
- 切换色彩：可以将前景色与背景色进行切换，每单击一次该按钮，前景色与背景色就会互换。
- 前景色：绘画时的色彩是以前景色来表示的，用户可以在这里确认画笔的当前颜色。
- 背景色：被前景色图标遮住一角的是背景色，需要注意的是，SAI 2 中的背景色与其他绘图软件中的背景色略有不同。

2 自定义工具

自定义工具分为"基本工具"和"定制工具"，下面介绍自定义工具及其用法。

（1）基本工具：包含绘制线稿和上色的各种笔刷工具，如图 2-67 所示，每种工具都可以通过下方的参数来进行详细的设定。

图2-67

- 铅笔工具：同使用自动铅笔一样，是绘制清晰轮廓的画线工具。
- 喷枪工具：轮廓模糊、整体呈雾状，适用于上色。
- 画笔工具：同使用丙烯颜料一般，是色彩鲜艳流畅的着色工具。
- 水彩笔工具：同使用色彩颜料一般，是具有一定透明感的上色工具。
- 马克笔工具：能够表现墨水渗入画纸效果的画笔工具。
- 橡皮擦工具：消除不需要的线条与色彩，多用于画面的修正。
- 选区笔工具：绘制出选择范围的画笔工具，普通图层与钢笔图层都能用。
- 选区擦工具：消除选择范围的橡皮工具，也属于通用工具。
- 油漆桶工具：为整个图层或者一定区域填充同一色彩的工具。
- 二值笔工具：绘制边缘粗糙的单一色线条的工具（无渐变效果），无法设定笔的参数。
- 渐变工具：直接绘制前景色到背景色或前景色到透明色的渐变，在左下方可以设置线性或者圆形渐变，单击鼠标左键拖动拉出线后，线两端的位置还可以进行调整。
- 球形钢笔工具：与铅笔工具的作用相似，同样可以绘制出清晰的线条。

（2）定制工具：在SAI 2的自定义工具中，除了上面介绍的基本工具外，还有由基本工具变化而来的定制工具，实际绘画时它们之间的区别比较明显，用户可以将更改参数后的笔刷另存为新笔刷，还可以在网络上寻找不同的笔刷，适当的笔刷可以让各种繁复的小物体的绘制变得更加简单，如图2-68所示。

图2-68

3 参数选项 ▶

在选择了某种工具后，会出现工具的详细参数，如图2-69所示。

图2-69

4 铅笔工具与喷枪工具的参数设定

铅笔工具与喷枪工具的设置参数虽然有所不同，如图2-70所示，但设定的选项完全一致，这些是画笔的基本选项，所有的画笔都包含这些项目。下面对各个参数进行详细的介绍。

图2-70

在参数面板中单击"正常"右侧的下三角按钮，在弹出的列表中选择各个选项可以对画笔的绘画模式进行设定，如图2-71所示。"正常"就是以正常的方式使用前景色来进行着色，"正片叠底"是为普通的前景色添加正片叠底效果，以较深的方式进行着色，图2-72所示为效果对比图。

笔尖的形状：指画笔轮廓的模糊程度，总共有5个等级可选，如图2-73所示。每个等级的效果都有所不同，越靠右边的等级，绘制出来的笔触越清晰，如图2-74所示。

图2-71　　　　　　图2-72　　　　　　图2-73　　　　　　图2-74

画笔浓度：可以对着色时色彩的浓度进行设定，浓度用数字 0～100 来表示，如图2-75所示。数值越小颜色越浅，数值越大颜色越深，分别设定数值为 20、60、80、100 的浓度进行绘制，效果如图2-76所示。

画笔形状：包含多种"不规则纹理"选项的下拉列表，如图 2-77 所示，可以对画笔的形状进行设定，在该下拉列表下方的"强度"与"倍率"中，可以对效果进行更细致的设定。

画笔纹理：可以为画笔添加各种纹理效果的下拉列表，如图 2-78 所示，其中包含多种纸张质感和材料纹理。

画笔浓度	100
图 2-75	图 2-76

图 2-77　　　图 2-78

5 画笔工具、水彩笔工具、马克笔工具的参数设定

这三种画笔工具的共同点是都可以用来进行混色处理。铅笔工具是在原有色的上方直接覆盖新的颜色，而这三种工具则可以将新的色彩与原有色彩中和，或者对原有色彩进行延伸。画笔工具、水彩笔工具、马克笔工具的默认参数选项分别如图 2-79 所示。

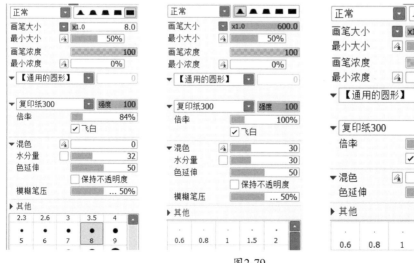

图 2-79

在参数面板中单击"正常"右侧的下三角按钮,如图 2-80 所示。可在弹出的下拉列表中选择各个选项对画笔的绘画模式进行设定,绘画模式比铅笔工具和喷枪工具多了两个:"鲜艳"和"深沉",正常、鲜艳、深沉、叠底绘画模式的对比图,如图 2-81 所示。

图2-80 图2-81

"混色"是指在原有的色彩中添加另一种颜色,待两种中和之后产生出的新颜色。铅笔工具和喷枪工具都不具备此功能。能够进行混色的画笔,都附加有"混色""水分量""色延伸"三个选项(马克笔为两个),用户可以根据自己的喜好对混色与延伸的强度进行调节。

● 混色:拖动数值可以对色彩混合程度进行调节,如图 2-82 所示,数值范围为 0 ~ 100。当数值为 0 时,画笔几乎不具有混色效果,涂过的地方会变成白色;当数值为 100 时,混合色彩的效果会非常强烈。以下是当混色数值为 0、50、100 时的画笔效果,如图 2-83 所示。

图2-82 图2-83

● 水分量:拖动数值可以对色彩中的水分含量进行调整,如图 2-84 所示。数值越大,色彩中的水分越多,颜色越浅,效果如图 2-85 所示。

图2-84 图2-85

● 色延伸:对原色的色彩进行拉伸延长,将其慢慢转化为新色彩的过程。拖动滑块可以对延伸长度进行设置,如图 2-86 所示。延伸值为 0、100 时的效果如图 2-87 所示。

图2-86 图2-87

6 自定义设置 ▶

可以在"自定义设置"项中,对各种画笔的"名称""快捷键"等项目进行设定,另外,用户还可以在工具栏中的空格处创建新的画笔。本节主要介绍如何创建新画笔。

（1）在画笔工具栏中的空格处单击鼠标右键，在弹出的快捷菜单中选择"马克笔"命令即可添加画笔，如图 2-88 所示。

（2）添加的画笔如图 2-89 所示。

图2-88　　　　　　　　　　　　　　　　　图2-89

（3）在新建画笔图标上右击，在弹出的快捷菜单中选择"属性"命令，如图 2-90 所示。

（4）弹出"自定义工具的属性"对话框，如图 2-91 所示。

图2-90　　　　　　　　　　　　　　　图2-91

（5）在"工具名称"右侧的文本框中输入相应效果的画笔名称，如图 2-92 所示。

（6）单击"快捷键"右侧的文本框，在键盘上选择一个合适的键并按下，即可对此画笔快捷键进行设置，单击 OK 按钮，如图 2-93 所示，即可对画笔的属性进行修改。

图2-92　　　　　　　　　　　　　　图2-93

2.7 图层的基本功能

绘制漫画的过程中，图层是必不可少的工具，接下来介绍图层的功能及其操作。

2.7.1 图层面板中的各项功能

在数码绘图中，图层功能是不可或缺的，利用图层可以轻松地为画面中的不同物体上色，使得绘制、修正、加笔等操作变得更加简单。在 SAI 2 中打开一张漫画素材图像，以便于接下来介绍图层，如图 2-94 所示，图层面板如图 2-95 所示。

图2-94 图2-95

- 质感：可以为图像添加纹理、花纹等不同的质感。选择相应质感后，只要用画笔涂抹，质感便会显示出来，可以将其想象成一个添加了带有花纹的图层蒙版。新创建的图层默认设定为"无质感"。

- 效果：可以为图层添加特殊的画材效果，有"水彩边界"与"颜色二值化"两种效果。"水彩边界"效果可以在图层中图像的边界模拟出水彩效果，在绘制水彩风格的漫画时，添加此效果会更加逼真，新创建图层的默认设定为"无效果"。

- 混合模式：SAI 2 中新增了较多的图层重叠方式，添加了 Photoshop 中大部分的混合模式，不同的模式会产生截然不同的效果。

- 不透明度：数值越小，图层的透明度越高，当数值为 0% 时，图层将完全透明。

- 锁定：可以锁定图层的一些编辑方式，从左至右分别为"锁定透明像素""锁定图像像素""锁定位置"和"全部锁定"。激活"锁定透明像素"图标后，只能在图像的有色部分进行绘画，图层中的不透明部分不会被涂上任何颜色；激活"锁定图像像素"图标后，图层将无法进行绘制但可以移动；激活"锁定位置"图标后，图层可以进行绘画但是无法移动；激活"全部锁定"图标后，图层中的图像将无法进行任何操作。

- 创建剪贴蒙版：可以将下方图层中的不透明区域作为图层蒙版使用。

- 指定为选区样本：只有在使用油漆桶或者魔棒工具时才会发挥效果。

- 快捷功能按钮：与图层有关的一些常用功能快捷键按钮。

- 图层列表：在这里可以确认图层的状态与排列顺序。在列表中，处于上方的图层位于画布的表面。

图层的快捷功能按钮如图 2-96 所示。

图2-96

- 新建普通图层：创建一个可以使用普通画笔工具的普通图层，在绘制时可以新建多个图层，这样可以方便后期修改。

- 新建钢笔图层：创建一个可以使用钢笔工具的图层，可以用钢笔绘制出路径，路径在绘制完后还可以按住 Ctrl 键来调整线条的位置。

- 新建图层组：创建一个可以管理多个图层的文件夹。在进行绘制工作时，建议新建多个文件夹来将图层分组命名，这样可以避免因图层太多而找不到需要编辑图层的情况。

- 新建显示透视尺图层：可以新建一个能显示透视网格图尺的图层，但是此图层无法进行编辑，只能在原有的普通图层上绘制直线或者斜线。

- 新建图层蒙版：为当前的图层创建一张图层蒙版。在需要遮挡部分下方图层图像，但又不想破坏原来的图像时，可使用蒙版来达到此目的。

- 向下转写：将当前图层中的图像转移至下方的图层中。

- 向下合并：将当前的图层与下方的图层合并在一起。

- 清除图层：清除选中图层中的所有图像内容。

- 删除图层：删除当前选择的图层。

- 应用图层蒙版：将蒙版的效果应用到画面之中。

2.7.2 创建图层

在绘制图像的过程中，需要建立多个图层来辅助绘画，将绘制的线稿和色彩分为多个

部分，在后期进行修改时会方便很多。图层分为色彩图层与钢笔图层，色彩图层是用来绘画的图层，可适用多种不同的笔刷；钢笔图层是一种特殊的图层，建立此图层可以绘制出带路径的线条，并且线条可以进行调整，适合绘制简单的图画。

1 色彩图层 ◣

（1）在图层面板中单击"新建普通图层"按钮，如图 2-97 所示。

（2）新建一个图层，如图 2-98 所示。

（3）在菜单栏中选择"图层"|"新建彩色图层"命令，如图 2-99 所示，也可以新建一个图层。

图2-97　　　　　　图2-98　　　　　　　　　图2-99

2 钢笔图层 ◣

（1）在图层面板中单击"新建钢笔图层"按钮，如图 2-100 所示。

（2）新建一个钢笔图层，如图 2-101 所示。

（3）此时工具面板中的自定义工具也会随之改变，在钢笔图层中无法使用带有特殊效果的画笔，如图 2-102 所示。

图2-100　　　　　　　图2-101　　　　　　　图2-102

2.7.3 复制与重命名图层

如果需要一张与当前图层一样的图层时，可以直接复制图层，为了避免与原图层弄混，需要将复制后的图层重命名。

● 拖曳复制，选择新图层，将其直接拖曳至"新建普通图层"按钮上，如图 2-103 所示。执行上述操作后即可复制一个与当前图层一样的图层，如图 2-104 所示。

图2-103　　　　　　　　　　图2-104

● 通过命令复制，在菜单栏中选择"图层"|"复制图层"命令，如图 2-105 所示。选择复制后的图层，双击鼠标左键，弹出"图层属性"对话框，在"图层名称"文本框中输入相应名称，单击 OK 按钮，如图 2-106 所示。

图2-105　　　　　　　　　　图2-106

执行上述操作后即可更改图层名称，如图 2-107 所示。

图2-107

2.7.4 隐藏图层与改变图层顺序

在绘制图像时，可以隐藏绘制后的任意图层或者适当调整图层的顺序，具体操作步骤如下。

（1）隐藏图层。在图层面板中单击"显示／隐藏图层"按钮，如图2-108所示。执行此操作后即可将选择的图层隐藏，如图2-109所示。

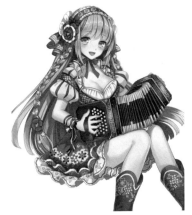

图2-108

图2-109

（2）改变图层顺序。选择需要改变位置的图层，将其拖曳至目标位置，正在被拖动的图层会以青色表示，红色的横线表示移动后的位置，如图2-110所示。执行上述操作后即可改变图层的排列顺序，如图2-111所示。

图2-110

图2-111

2.7.5 链接图层

当需要同时对多个图层进行操作时，可以激活图层链接的图标，激活图标后，再对当前图层进行移动、变形等操作，链接的图层也将产生同样的变化。

（1）单击一个非选中图层的"显示／隐藏图层"图标下方的空白按钮，如图2-112所示。

（2）当该空白按钮处出现一个红色的曲别针形状时，表示此图层与已选中的图层链接成功，如图 2-113 所示。

图2-112

图2-113

2.7.6 转写与合并图像

向下转写功能是把当前选中图层中的内容转移到下方的图层中，转写之后，原先的图层仍然会被保留，但是会变成空白图层。在绘画的过程中，向下转写多用于复制重复的内容。

在图层面板中单击"向下转写"按钮，如图 2-114 所示。上方图层就会向下方图层转移图像，如图 2-115 所示。

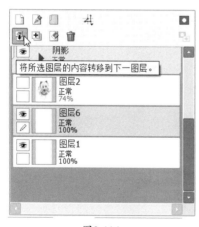

图2-114

图2-115

在菜单栏中选择"图层"|"向下转写"命令，如图 2-116 所示，也可以转写图层。

当图层过多时，在选择图层时会比较麻烦，也会使文件增大，导致软件运行缓慢，此时可以通过合并图层来解决，在图层面板中单击"合并所选图层"按钮，如图 2-117 所示，即可合并图层。

图2-116

图2-117

2.7.7 清除图层

如果在绘画的过程中出现错误或者不满意的部分，可以使用清除图层工具进行处理，也可以使用删除图层工具直接将图层删除。

在图层面板中单击"清除所选图层"按钮，如图2-118所示。即可清除选中图层中的图像，清除前后的效果如图2-119所示。

图2-118

图2-119

在菜单栏中选择"图层"|"清除图层"命令，如图2-120所示，也可以清除图层中的图像。

图2-120

在图层面板中选中相应图层，单击"删除所选图层"按钮，如图 2-121 所示。即可删除选中的图层，如图 2-122 所示。

图2-121

图2-122

2.7.8 创建与合并图层组

在绘画的过程中，如果图层比较多，可以将图层分组，使绘制操作更加方便。当绘制完成后，可以将图层组中的所有图层合并成一个图层，以减少文件大小。

（1）当图层的数量过多时，图层列表会变得非常长，此时"图层组"就可以发挥作用了。在图层面板中单击"新建图层组"按钮，如图 2-123 所示。

（2）新建图层组，如图 2-124 所示。文件夹名称的下方会显示"正常"，这表示当前图层组的混合模式为无；如果有需要，可以在快捷功能菜单的上方设置图层组的混合模式。图层组的混合模式可应用到图层组内的所有图层。

（3）将需要归纳的图层直接拖曳至图层组中，如图 2-125 所示。

图2-123

图2-124

图2-125

（4）在图层面板中单击"合并所选图层"按钮，如图2-126所示。

（5）合并图层组后，图层组就没有了，而是合并成了一个图层，如图2-127所示。

图2-126

图2-127

2.7.9 填充图层

在填充背景颜色时，可以通过填充图层直接填充，在有多个选区需要填充时也可以使用填充图层的方法填充，下面介绍使用填充图层的方法。

（1）在图层面板中选择需要填充的图层，在颜色面板中设置前景色，如图2-128所示。

（2）在菜单栏中选择"图层"|"填充"命令，或者选择油漆桶工具，在图中需要填充的位置单击即可填充颜色，如图2-129所示。

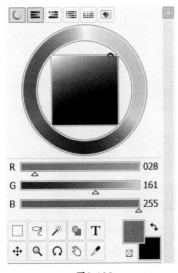

图2-128

图2-129

（3）为图层填充颜色，如图2-130所示。

图2-130

2.8　SAI 2 图层的高级功能

● ● ● ● ● ●

本节将介绍 SAI 2 图层的一些高级功能及其操作，合理地运用这些功能，可以使绘制工作变得更加方便。

2.8.1　图层的不透明度

在临摹时，一般会将原图放在底层并降低透明度，再在新建的图层上绘制。下面介绍如何调整透明度。

（1）在图层面板中选择图层，上方的不透明度默认值为 100%，如图 2-131 所示。

图2-131

（2）图层的不透明度为默认值时的效果，如图 2-132 所示。

（3）调整不透明度为 50% 和 20% 时，图层的效果如图 2-133 所示。

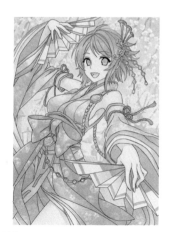

图2-132 图2-133

2.8.2 辅助着色

SAI 2 的辅助着色功能有锁定和蒙版两种，恰当地使用这两种功能，会使绘制操作变得更加容易。下面将具体介绍锁定和图层蒙版的使用方法。

1 锁定

（1）锁定透明像素。

选择相应图层，激活"锁定透明像素"图标，如图 2-134 所示。在主视窗口中使用画笔绘制时，图层中的透明部分就不会被涂上颜色，这样便不会出现溢出的情况，如图 2-135 所示。

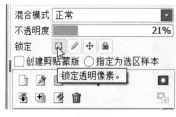
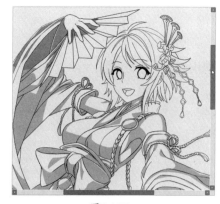

图2-134 图2-135

在图层面板中取消激活"锁定透明像素"图标，那么在绘制时，不会出现任何变化，如图 2-136 所示。

（2）在图层面板中激活"锁定绘画"图标，那么图层中的图像将只能进行移动而无法进行绘制。

（3）在图层面板中激活"锁定位置"图标，那么图层中的图像将只能进行绘制而无法进行移动。

（4）在图层面板中激活"全部锁定"图标，如图2-137所示，那么图层中的图像将无法进行任何操作。

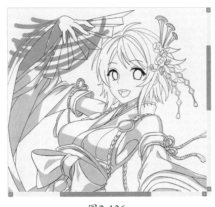

图2-136 图2-137

2 图层蒙版

在绘画过程中，如果需要只显示画面的局部，可以选择"图层蒙版"，可以将蒙版看作一件"遮盖物"，通过在画面中添加蒙版，可以将画布中的某一部分隐藏。

（1）在图层面板中单击"创建图层蒙版"按钮，如图2-138所示。

（2）图层的侧边将会链接一个蒙版缩览图，如图2-139所示。

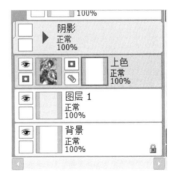

图2-138 图2-139

（3）使用浓度为100%的黑色画笔工具在画面上绘制，绘制过的地方，画面就会被隐藏，如图2-140所示。

（4）如果隐藏部分过多，也可以使用浓度为100%的白色画笔工具来擦除，被擦除的部分即可显示原来的图像，如图2-141所示。

图2-140 图2-141

（5）选择好被隐藏的部分后，可以单击"应用图层蒙版"按钮，将图层蒙版的效果应用到画面中，如图 2-142 所示。

（6）也可以直接单击"删除图层"按钮删除图层蒙版，如图 2-143 所示。删除蒙版后，画面中被隐藏的部分将会重新显示。

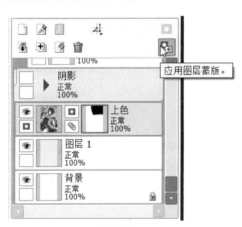
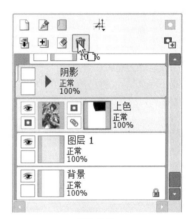

图2-142 图2-143

2.8.3 选区的应用

在绘画的过程中，如果需要对画面的局部进行操作时，可以运用选区来辅助完成。只要界定了选区边缘，那么大部分的操作都只能在选区内进行，如用画笔绘制色彩、使用滤镜等，在绘制阴影或花纹时很方便。下面将具体介绍如何应用选区。

（1）选择工具面板中的"选择工具"，建议用户勾选"Ctrl+ 左键单击选择图层"复选框，如图 2-144 所示，这样在选择图层时，只要按住 Ctrl 键并单击相应图层中的图像，即可跳转至该图层。

（2）在画布中单击鼠标左键并拖曳至合适位置后松开，即可绘制出一个矩形选框，同时边缘出现一圈闪烁的虚线，如图 2-145 所示。

图2-144　　　　　　　　　　　　　图2-145

（3）使用画笔在画布上绘制，会发现选区以外的地方无法绘制，如图 2-146 所示。

（4）选择工具面板中的套索工具，如图 2-147 所示，套索工具分为"手绘"与"多边形"两种。选择"手绘"时，可自由绘制选区；选择"多边形"时，可绘制出各种多边形选区。

图2-146　　　　　　　　　　　　　图2-147

（5）在画面中单击并拖动鼠标，选中相应区域后松开鼠标左键，即可形成一个闭合的选区。用画笔绘制时，同样只能在选区内进行，如图 2-148 所示。

图2-148

（6）选择工具面板中的魔棒工具，在图像中相应位置单击鼠标左键，即可选取图层中相同的色彩并建立选区，选区呈半透明的紫色显示，如图 2-149 所示。魔棒工具很适合选取大面积相同的或边缘复杂的色彩。

（7）使用选区笔或者选区擦来修改选区范围，如图 2-150 所示。

图2-149

图2-150

中式
建筑场景
设计与
绘制技法

第3章┃中式场景绘制流程

场景是游戏活动的基本载体，它在游戏中的作用是展开剧情，展示玩家生存空间、时代背景，塑造和烘托角色形象、个性特征及内心世界。场景的合理设置与细节的精细程度决定了呈现给大众的镜头画面效果，从而影响到最后玩家对游戏的评价，可见场景在游戏过程中的重要性。

在任何人物活动的过程中，场景都是不可或缺的部分，在之后的章节会结合实际的绘画案例，对画面中的场景进行讲解，并丰富读者对古风建筑的基本知识。

在绘制中式场景建筑之前，应先了解作为四大文明古国仅存的中国的古典建筑的特点，以加深对中式建筑场景设计的认知及理解。

3.1　中国古建筑的四大特点

相对于西方古建筑的砖石结构体系来说，中国古建筑是独立的机构体系，中式建筑在设计上有其独特的风格和特点，主要表现在以下几个方面。

（1）以木结构体系为主。木结构体系的优点很多。例如，维护结构与支撑结构相分离，抗震性能较高；取材方便，施工速度快等。同时木结构也有很多缺点：易遭受火灾、白蚁侵蚀、雨水腐蚀，相比于砖石建筑维持时间不长；成材的木料由于施工量的增加而紧缺；梁架体系较难实现复杂的建筑空间设计等。

中国木结构体系历来采用构架制的结构原理。以四根立柱，上加横梁、竖枋而构成"间"，一般建筑由奇数间构成，如三、五、七、九间。开间越多，等级越高，紫禁城太和殿为十一开间，是现存最高等级的木构古建筑。立面上划分三部分，顾台基、屋身、屋顶。其中，官式建筑屋顶体形硕大、出挑深远，是建筑造型中最重要的部分。屋顶的形式按照等级，分为单坡、平顶、硬山、悬山、庑殿、歇山、卷棚、攒尖、重檐、盝顶等多种制式，又以重檐庑殿为最高等级。斗栱是中国建筑木架结构中的关键部件，其作用是在柱子上伸出悬臂梁承托出檐部分的重量。

（2）特异的外部轮廓。多层台基，色彩鲜艳的曲线坡面屋顶，院落式的建筑群，展现广阔空间结构。两千多年前汉墓砖画上已经有院落建筑的表现，及至明清最宏大的建筑群——紫禁城，采用的也是复杂的围合形式。

（3）在建筑思想上，中国古建筑体现了明确的礼制思想，注重等级体现。形制、色彩、规模、结构、部件等都有严格规定，在一定程度上完善了建筑形态，但也限制了建筑的发展。天人合一思想同样体现在中国古建筑的发展过程中，促进了建筑与自然的互相协调与融合。注重建筑，城市选址；建造时因地制宜，依山就势，园林体现尤其明显，强调风水。

（4）古典建筑，雕梁画栋，墙壁亦往往作图画。战国时期画事颇盛；汉时宫室，亦多有画人物故事，善恶必备，以昭鉴戒；后世所画则多为山水。古建筑（故宫角楼）如图3-1所示。

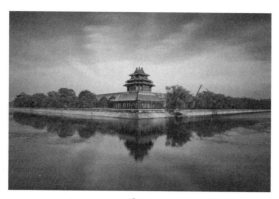

图3-1

3.2　案例——云鹤阁

• • • • • •

本节以"飞檐"这一元素对古风建筑——云鹤阁进行线稿的绘制。通过此场景的线稿绘制来了解绘画过程中如何运用古典建筑元素"飞檐"绘制完成一幅场景，让读者在绘制时思路更清晰，能够在自己创作场景时合理地运用画面中的元素构造场景。

在绘制场景之前，先了解一下场景中的飞檐结构，如图3-2所示。

在古典建筑设计中，通过飞檐不同造型的设计以及表现方式，可以将古典建筑的古风古韵表现得淋漓尽致。而在绘制场景时，飞檐的绘制会在一定的现实基础上对画面中的元素进行夸张绘制，能够更好地表现建筑的气势，将风格表现得更明显。

图3-2

我国传统建筑中檐部结构非常讲究，屋檐特别是屋角的檐部向上翘起。飞檐设计构图巧妙，造型优美的屋顶能给人们以赏心悦目的艺术享受。飞翘的屋檐上往往雕刻避邪祈福灵兽，似麒麟、像飞鹤，有人喜欢灵兽，有人喜欢祥云，或是一条活蹦乱跳的鲤鱼，代表着临水而居的亲水文化。图3-3所示为不同屋檐结构造型。

图3-3

3.2.1 前期构图设计

在场景设计的过程中，构图在设计和创作中起着非常关键的作用，在画面中能够对画面的总体进行大概设定，虽具有一定的难度，但表现形式具有很强的主观能动性，并且构图带有很强的艺术感染力，最终是为了构成最简洁、最明确的空间组合。就像电影的拍摄，通过摄影师控制手中的拍摄器材，寻找最佳的角度构成具有美感的画面。图 3-4 所示为不同结构构图。

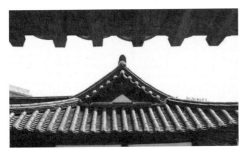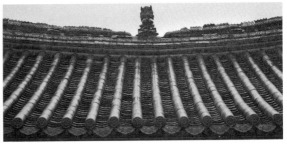

图3-4

构图是一个造型艺术术语，即绘画时根据题材和主题思想的要求，把要表现的形象适当地组织起来，构成一个协调、完整的画面。绘制场景的第一步就是对场景总体的构图绘制，用简单的长线条对场景的整体进行大致的定位，确定整体的场景在画面中的位置。构图有水平式（安定有力感）、垂直式（严肃端庄）、S 形（优雅有变化）、三角形（正三角较空、锐角刺激）、长方形（稳重有较强和谐感）、圆形（饱和有张力）、中心式（主体明确、效果强烈）等。

3.2.2 云鹤阁的绘制步骤

1 大体结构定位

在画面中心用长直线对建筑的位置进行定位，确认画面中大体建筑的结构造型，在画面中使用长线条对主体建筑以及周围的建筑进行基础定位，为对后期进一步细化奠定基础。场景大体结构构图如图 3-5 所示。

2 场景草图

草图是视觉和设计相关的敲门砖，是灵感的最初雏形。"草"，顾名思义，初始化表达设计或者形体概念的阶段，充满了可以继续推敲的可能性和不确定性，但是应该能够表达初期的意向和概念。"图"，则说明了其具有图纸的特点以及大致的比例和形体的准确度。因此，草图以能够说明基本意向和概念为佳。通常不要求很精细。

图3-5

在绘制场景草图时，要根据不同部分的建筑结构进行设计。对建筑的主体以及场景中大致物件的布局进行初步定位。图 3-6 所示为建筑初步定位。

图3-6

3 场景造型

外形是指人或物体的外在形状。在场景的绘制中就是对建筑以及场景中物件的外形轮廓的绘制，在草图的基础上对场景的主体进一步细化，让建筑的轮廓更加清晰、明了。

在游戏场景设计中，经常会涉及建筑的设计。由于文化和历史背景不同，建筑风格也各不相同，如古希腊建筑风格、哥特式建筑风格、中国建筑风格等。在绘制不同的场景时，要根据不同的建筑风格和结构特点进行设计，制作时可以适当地对建筑进行夸张和简化，并设计出原画。

在设计场景大体造型时，要对场景中的建筑进行简单的分块绘制，对局部结构进行大致的分块，更清晰地勾画出主要建筑的大致形状。要注意场景中的透视关系，透视在场景中是"骨架"。图 3-7 所示为建筑的初步轮廓。

图3-7

4 场景定位

在设计场景陈设时，可以根据故事情节以及场景的氛围来选择相应的场景物件。场景的物件设计应该与场景的画面相一致，将画面中的物品以及细节进行添加和完善，以达到渲染某种特殊氛围的作用。各种道具的造型设计还应体现出一定的地域特点和文化特征，在进行设计前还应该对生活中的各种物件的造型进行收集和分析，因为贴近人们生活的元素才容易被人们所接受和认可。

在绘制云鹤阁大体结构造型时，应按照从上到下、从前往后的顺序对建筑的各个部分进行准确定位，这样在绘制复杂的场景时思路更清晰，绘制过程更方便，如图3-8所示。

图3-8

3.2.3 完善线稿

前期的草图以及对物件的设定在对后续的绘制中起着很重要的决定作用，前期对场景的设计能决定后期的绘制风格以及最终需要的场景气氛，故对场景前期的设计是整个场景绘制过程中不可忽视的部分。

完成好场景前期的设定后，开始对线稿作进一步的细化，让场景的线稿更加完善，在此可以继续学习线稿的绘制方法。

1 主塔结构造型的绘制

01 绘制塔尖的主体部分时，应注意塔尖结构的表现以及塔尖上添加的花纹小造型的设计。适当地为物件添加一些细节，能够更好地表现画面中的物件的造型，如图3-9所示。

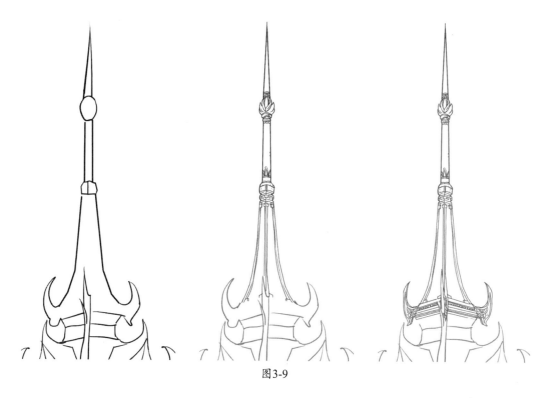

图3-9

02 绘制第一层塔的线稿细节。在绘制榫卯结构时，要有线条轻重的变化，让画面感更丰富，结合场景的整体布局来逐步完善窗户部分，如图 3-10 所示。

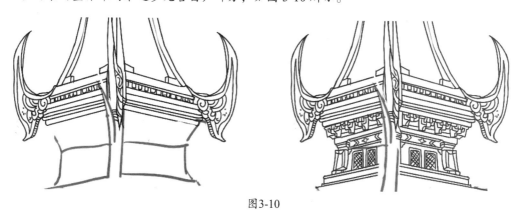

图3-10

03 在草图的大框架下对飞檐与屋顶进行细节的刻画。

第一步，绘制画面中的大飞檐，画面中的飞檐类似犀牛的造型。在大造型下添加祥云的装饰线条，注意线条的疏密变化及虚实关系，如图 3-11 所示。

第二步，在绘制屋檐边角的细部结构时，特别要注意正面的飞檐与周边榫卯物件衔接处线条的处理，把握好飞檐和屋顶之间的大致结构关系和透视变化，如图 3-12 所示。

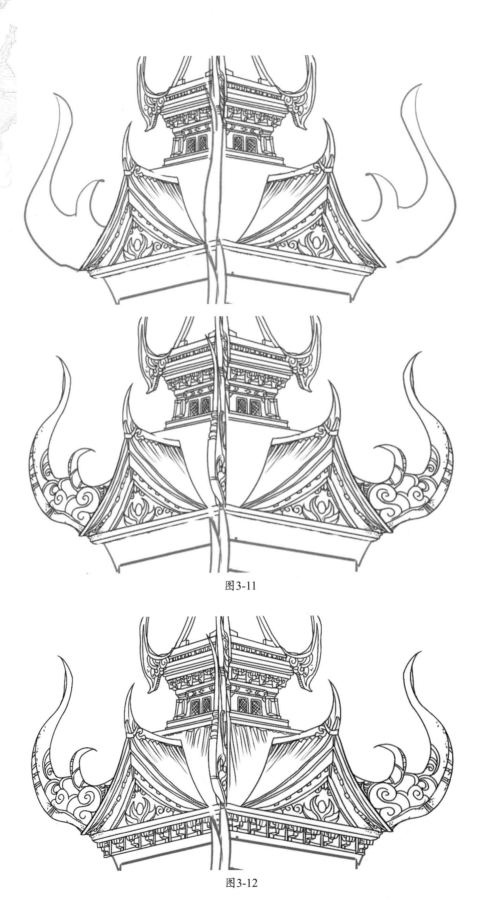

图3-11

图3-12

04 对窗户的细节绘制要遵照画面中透视的变化，绘制出整个墙面的造型，从不同角度对窗户进行线稿的细化。注意物件之间的穿插关系，如图 3-13 所示。

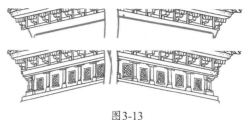

图3-13

05 在完成上面两层塔的建筑线稿后，会对塔的结构以及线条的运用有了基本的了解。绘制中间屋檐结构时，注意用线的轻重变化以及对细节的着重描绘。

第一步，这一层的屋顶结构与之前的两层不同，绘制时注意画面中正中间部分的飞檐，注意飞檐结构变化下线条的灵活运用以及飞檐下小风铃的结构，如图 3-14 所示。

第二步，在绘制的过程中，用笔直的线条强调画面中塔的主要结构，用短线条交代画面中塔的砖瓦部分，灵活运用线条的不同方式增加画面中的层次，如图 3-15 所示。

图3-14

图3-15

第3章　中式场景绘制流程

77

06 画面中的物件较多、细节较细，在绘制的过程中比较考验初学者的耐心以及观察力。

第一步，结合阁楼中部横梁的大体设定，对窗户及横梁的结构进行细节绘制。注意榫卯处的细节绘制，处理与横梁及支架结构线之间的疏密及虚实变化，如图3-16所示。

第二步，绘制窗户的线稿。注意其结构与周围柱子部分之间的联系以及画面中对窗户体积感的表现。绘制墙体下部的榫卯结构。注意其中的排列方式以及与周边物件之间的联系，注意榫卯之间左右交错的层次感体现，如图3-17所示。

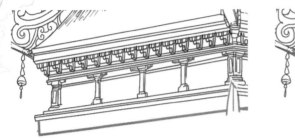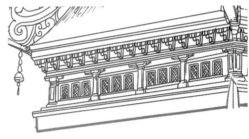

图3-16

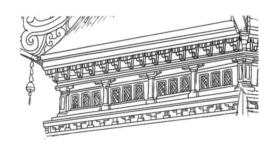

图3-17

07 结合第三层结构设计的思路，完成第四层的塔楼主体及屋檐结构的细节绘制。

第一步，绘制第四层屋顶主体及屋檐的细节。注意飞檐的变化，由犀牛角状改为单独的檐角，其飞檐上部添加了一条小龙，将飞檐的细节进行完善，如图3-18所示。

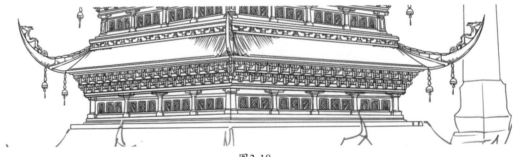

图3-18

第二步，绘制画面中的榫卯结构。这一部分的榫卯结构较多。绘制第四层的窗户以及屋檐线稿时注意结构线的主次关系，同时也要注意线稿与周围线稿之间的疏密变化，如图3-19所示。

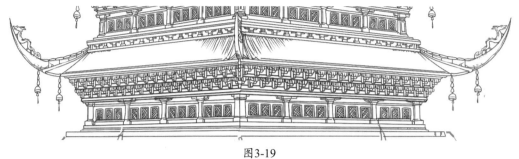

图3-19

08 绘制右侧门口的下部结构。注意柱子的细节表现，其细节的表现也是建立在柱子的基础上的，通过门的角度变化来处理门的开启朝向问题，如图3-20所示。

09 绘制阁楼左侧大门结构的细节。结合主体建筑的造型变化，逐步刻画房子结构的细节变化。注意阁楼主体及大门各个部分结构线之间的疏密关系及穿插变化，如图3-21所示。

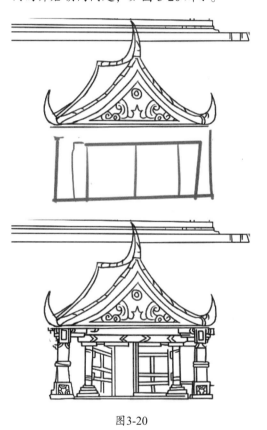

图3-20

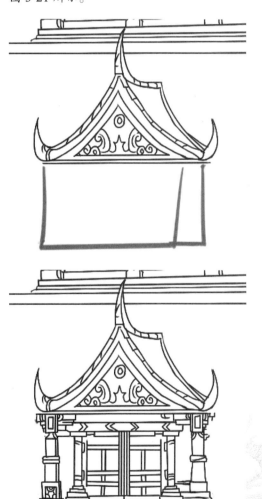

图3-21

10 对阁楼最后一层进行线稿的绘制，将飞檐与屋顶处的细节一起绘制完成，运用勾线笔刷沿着初稿定位进行细节刻画。注意各个细节之间的大小、前后位置关系，如图3-22所示。

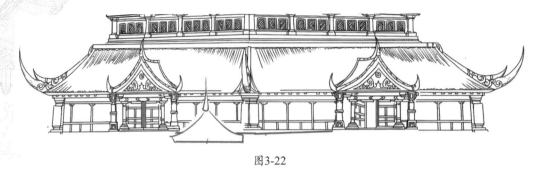

图3-22

11 对场景线稿进行整体调整。统一对整个画面进行调整，得到完整的场景结构定位以及空间布局，把握建筑的主次关系。注意各个部分的线条衔接关系，如图3-23所示。

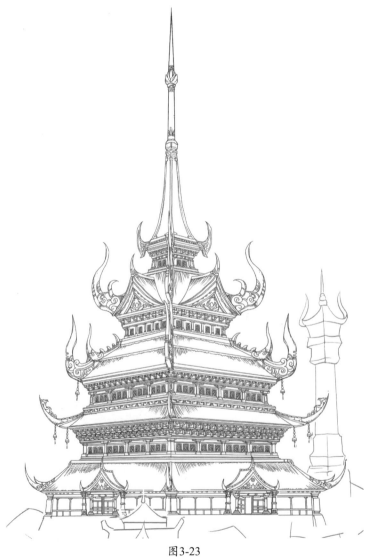

图3-23

2 小塔结构的绘制

01 绘制画面中的小塔线稿。注意运用线条绘制塔楼结构中的小塔，细节部分也比较多，故在绘制时单独将塔楼的结构进行细节刻画，添加一些小物件的元素，突出建筑的风格特色及形态结构空间，如图3-24所示。

02 继续绘制上部屋顶的结构，处理好建筑前后结构线的疏密变化及遮挡关系，突出建筑主体结构，如图3-25所示。

图3-24

图3-25

03 在绘制时注意建筑中各部件在画面中的位置、大小、比例，注意物件之间的造型衔接，根据框架进行窗、门等小物件的添加，注意物件之间的联系与区分，如图3-26所示。

图3-26

04 注意绘制场景时对整体建筑物件的前后、主次关系进行细节刻画，把握建筑各个楼层之间的层叠关系及透视变化，结合场景设计思路逐步完善场景结构造型，注意设计时进行简化，让造型更精练，如图3-27所示。

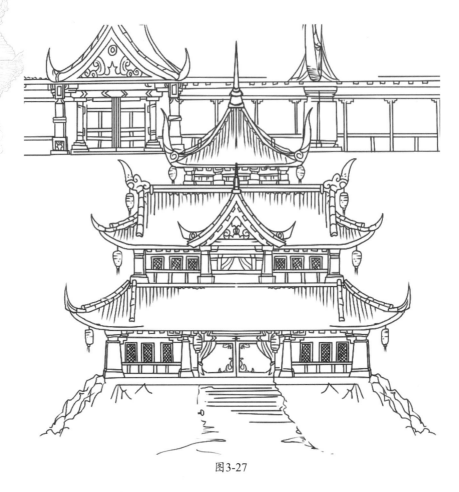

图3-27

3 附属建筑结构的绘制

01 绘制灯塔屋顶部分的线稿，用简短线条表现砖瓦及木架之间的穿插关系，沿着之前的设定进行造型绘制。注意灯塔的檐角及楼身结构线的虚实及疏密变化，如图 3-28 所示。

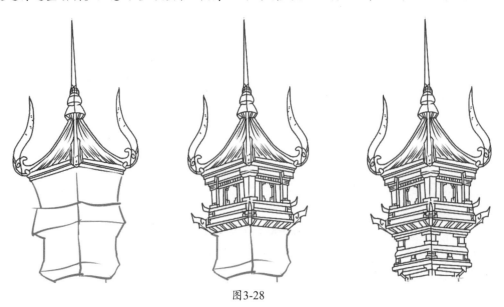

图3-28

02 绘制侧面塔楼中部的结构细节，注意塔身结构线的穿插及衔接变化，处理好塔身各个部分之间结构的疏密及虚实关系，如图 3-29 所示。

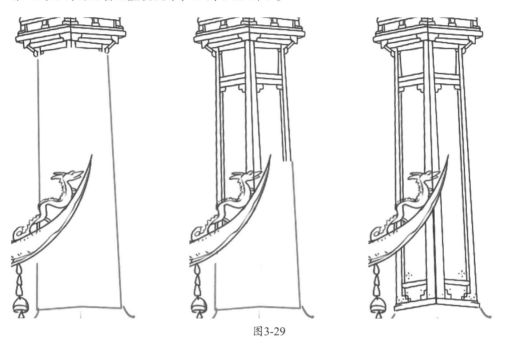

图3-29

03 根据灯塔下部结构的设定，绘制塔底的细节，要处理好前景的建筑与灯塔下部前后遮挡的关系。注意在刻画塔身中部结构线时要主次分明、清晰，如图 3-30 所示。

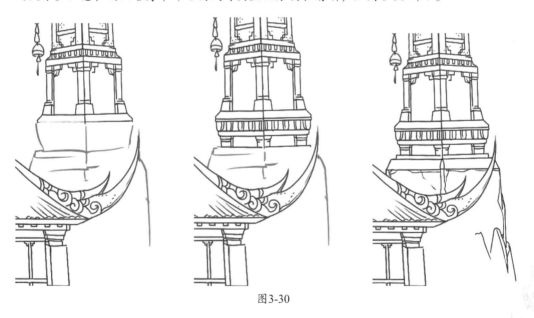

图3-30

04 在侧面灯塔的线稿绘制过程中，强调了对灯塔部分体积感的塑造，灯塔的造型是方正形，最后对灯塔的整体结构设计进行调整细化。注意对整个场景及物件的透视关系进行准确的定位及细化，如图 3-31 所示。

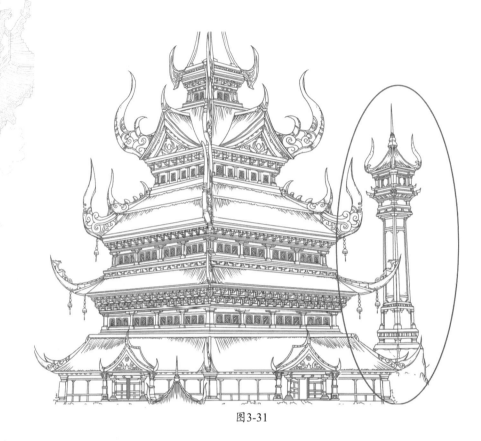

图3-31

05 根据场景整体设计的需要，继续对场景附属植被的线稿造型进行细节绘制。

　　第一步，结合场景前面植被大体结构定位，对左侧植被区域的定位进行逐步绘制，注意植被各个部分之间的疏密变化及虚实关系，处理植被与建筑之间的穿插变化，如图 3-32 所示。

图3-32

第二步，绘制场景左右两边的植被结构造型变化。运用勾线笔刷沿着初稿定位对建筑两边的植物进行细节刻画，注意结合场景的整体布局来逐步完善、补充空隙部分，使画面看起来更为饱和、充实，如图3-33所示。

图3-33

06 在云鹤阁主体以及周边物件的线稿绘制过程中，做了一些技法的探索及尝试。注意绘制场景时对画面中物件与主体之间关系处理，要把握好建筑主体及附属结构的主次关系及结构穿插变化，如图 3-34 所示。

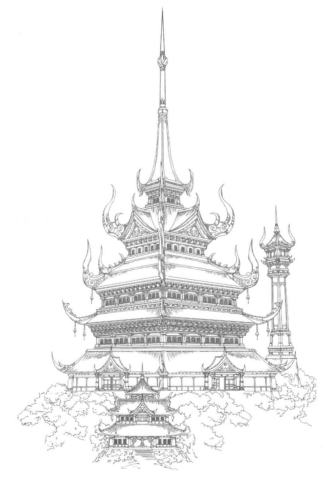

图3-34

3.3 案例赏析

● ● ● ● ● ●

结合本节中建筑设计及绘制的流程规范，从生活中收集大量的素材进行归纳整理，进行新的创作设计，得到一幅幅经典的场景画面，如图3-35所示。

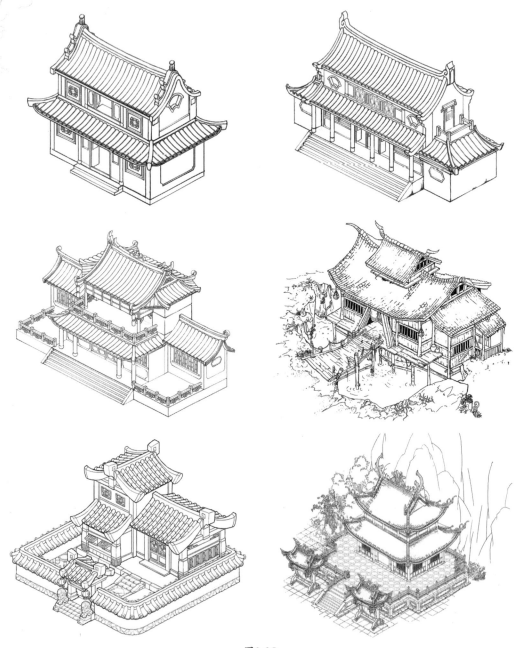

图3-35

在场景设计中，近景物体的细节务必精细绘制，尤其需要用清楚分明的轮廓线与背景区别开来，较远的物体也应画好，但边界要稍作模糊处理，也就是说，清楚的程度差些。

再远的物体也要注意相同的原则。

本案例是按照绘制难度增加进行排序，初学者可以在完成好整体案例的绘制后，选择推荐的案例赏析进行过程练习，在实际的绘制过程中熟悉线稿的流程以及绘制的重难点。

3.4　本章小结

本章介绍了古典建筑线稿的绘制流程和规范，重点介绍了中式建筑场景的结构、线条之间关系处理的特点，讲解了如何从一个主体建筑到完成整个卡通场景线稿造型的特点的技巧。通过对本章内容的学习，读者应达到以下学习目标。

（1）掌握场景的设计原理和应用。

（2）了解古典风格设计的特点。

（3）掌握室外古风游戏场景线稿的绘制流程和规范。

（4）掌握室外古风游戏场景绘制思路及空间设计概念的应用。

3.5　课后练习

根据本章场景中建筑设定的文字描述及绘制流程，结合自己对文字的理解，重新构思设计一幅古风风格室外场景的原画。注意把握好场景主题元素和物件的结构关系。

中式
建筑场景
设计与
绘制技法

第4章 ┃ 中式建筑设计

第 3 章初步介绍了中式建筑中的飞檐以及如何绘制一幅完整的场景线稿的过程。中式建筑场景的结构设计与造型变化具有明确的建筑风格特色，在很多游戏场景设计中得到充分的表现及应用，形成了比较规范的设计思路及绘制流程，因此在进入绘制流程之前需要充分了解并分析场景的基本结构关系。

本章开始对中式建筑基本知识的学习，并且在章尾会添加一个中式建筑案例的场景讲解。结合案例的实际绘制加深对知识点的学习和巩固，让初学者能够把基础知识运用在实际场景的绘制中。

4.1　中式建筑的基本知识

从第 3 章中了解了中式建筑的四大特点后，本节来讲解中式建筑的构成元素，让初学者在绘制时能够从中式建筑的元素去寻找灵感，搜集资料，创意整合，绘制场景，最后能够创作出优秀的场景。

接下来进一步了解中式建筑的元素构成，便于在创作时更好地把握场景设计风格。

建筑不仅仅是技术科学，也是一门艺术。中式建筑经过长期的发展，同时吸收了中国其他传统艺术，特别是绘画、雕刻、工艺美术等造型艺术的特点，创造了丰富多彩的艺术形象，并在这方面形成了自身独有的特点。下面详细介绍中式建筑的八大元素。

1　坡屋顶

坡屋顶又叫斜屋顶，是指排水坡度一般大于 3% 的屋顶。坡屋顶在建筑中应用较广泛，主要有单坡式、双坡式、四坡式和折腰式等，以双坡式和四坡式采用得较多。在中国，坡屋顶几乎是传统建筑的代名词，在传统建筑中占有举足轻重的地位。传统的坡屋顶造型设计，会使宫殿、庙宇等建筑产生雄浑、挺拔、高崇、飞动和飘逸的独特韵律，也会使民居建筑产生亲切、自然和温馨的感觉，如图 4-1 所示。

坡屋顶有许多优点，比如：节能，夏天聚热于顶部，冬天又不会感觉室内冷。因为热气是往上跑的，坡屋顶可以聚热气于两坡交叉位；风也是往上跑的，因为风会通过低处的窗往上坡顶窗聚合，这样室内通风也会比较好；不积水，防水性能好。图 4-2 所示为常见的坡屋顶。

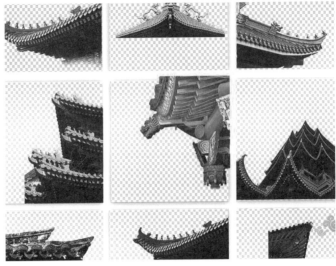

图4-1

图4-2

中式
建筑场景
设计与
绘制技法

2 飞檐

飞檐是中国汉族传统建筑中屋顶造型的重要组成部分。在中国传统建筑中尤以屋顶造型最为突出，屋顶在单座建筑中所占比例很大，一般可达到立面高度的一半左右。

飞檐也有许多类型，或低垂，或平直，或上挑，其不同的形式可以制造出不同的艺术效果，或轻灵，或朴实，或中式，或威严，亭、台、楼、阁都要用飞檐来标明自己的身份，表达自己的情感。飞檐的高低、长短往往会成为建筑设计的难点和要点，正所谓"增之一分则太长，减之一分则太短"，其设计必须恰到好处才能显得轻灵而不轻佻、朴实而不机械、威严而不呆板。图4-3所示为飞檐结构造型。

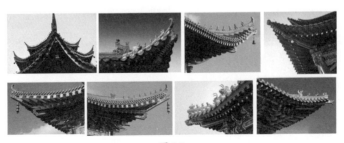

图4-3

飞檐的造型减轻了古建筑大屋顶的沉重感，使建筑静中有动，增添了建筑物飞动轻快的美感。飞檐的造型传达出尊贵、凝重的寓意，体现了高贵华美的风韵，丰富了中国中式建筑文化。现代建筑设计师对它也异常偏爱，使得这一特殊的中国中式建筑结构得以演变、改进和发展，并流传下来。

3 朱红色大门、青瓦花窗

朱红色又称中国红，是红色颜色之一，介乎红色和橙色之间，是由一种不透明的朱砂制成的颜色。因为宫殿装修的主色调使用的是金黄色和朱红色，所以朱红色表示高贵与权威，朱红色的大门象征着庄重，如图4-4所示。

青瓦花窗，是建筑中一种装饰和美化的形式，既具备实用功能，又带有装饰效应，青瓦花窗多见于中国中式园林建筑，在现代建筑中依然有广泛的应用，但多采用复古的风格，用以体现一定的文化底蕴。青瓦花窗的主要作用是装饰墙面。一般高度的青瓦花窗虽也隐约透景，但并无独立的效果，但砌嵌于长廊或粉墙上，则装饰和通透的实用效果就不同凡响。青瓦花窗以瓦片为材料，构成整体或自然的图形，如图4-5所示。

图4-4 图4-5

4 石雕、木雕、砖雕

石雕、木雕、砖雕是古徽州建筑的"三雕"。徽州木雕、石雕、砖雕艺术善于处理原材料本色，既能融入建筑物整体之中，又能像水墨画一样，清新淡雅，令人赏心悦目，特别是木雕艺术，更为古色古香的建筑锦上添花。图4-6所示为石雕结构。

图4-6

在青砖上雕刻出人物、山水、花卉等图案，是古建筑雕刻中很重要的一种艺术形式，主要用于装饰寺塔、墓室、房屋等建筑物的构件和墙面。粉墙上饰以砖雕、石雕花窗，或放长条石桌、石凳，点缀小品，使建筑、山水、花木融为一体，庭院虽小，颇得园林之趣，体现了建筑的有机功能，但石雕、砖雕囿于材质坚硬，并未见有精妙之处。常见徽州木雕把不同类别的东西组合在一起，如人物、花鸟、山水、八宝博古、几何形等共处一个画面上，主次分明，各有各的作用，显得民间风味浓郁，装饰性强。图4-7所示为砖雕结构。

图4-7

不论砖雕、石雕还是木雕，虽然是附属在建筑物上的部件，如门罩中的砖雕，天井四周的山水，花鸟题材的石雕，或是窗扇下栏板，屋檐下檐条、雀替，楼层栏板上带有主题性的木雕，但它们统统都是一幅幅独立的画、一件件完整独立的艺术品。图4-8所示为木雕结构。

图4-8

5 青砖、黛瓦或粉墙

青砖、粉墙、黛瓦，形成质朴、淡雅的风格，屋盖是青瓦，外墙用砖砌，屋顶、屋檐、空斗墙、观音兜山脊或马头墙，形成高低错落的形体节奏和粉墙黛瓦、庭院深邃的建筑群体风貌，如图4-9所示。

图4-9

江南水乡民居总的面貌是：平房楼房相掺，山墙各式各样，形成小巷和水巷驳岸上那种高低起伏、错落有致的景观，建筑造型轻巧简洁，虚实有致，色彩淡雅，因地制宜，临河贴水，空间轮廓柔和而富有美感，因此，常被人称为"粉墙黛瓦""小桥流水人家"……

6 马头墙

马头墙是徽派建筑的主要特色。在聚族而居的村落中，民居建筑密度较大，不利于防火的矛盾比较突出，而高高的马头墙，能在相邻民居发生火灾的情况下，起到隔断火源的作用，故而马头墙又称为封火墙。马，在众多的动物中，可以称得上是一种吉祥物，一马当先、马到成功、汗马功劳等成语，显现出人们对马的崇拜与喜爱。这也许是古徽州建筑设计师们要将这种封火墙称为"马头墙"的原因吧。图4-10所示为马头墙结构。

图4-10

高大封闭的墙体，因马头墙的设计而显得错落有致，静止、呆板的墙体，因为有了马头墙而显示出一种动态的美感。从高处往上看，聚族而居的村落中，高低起伏的马头墙，视觉上使人产生一种"万马奔腾"的动感，也隐喻着整个宗族生机勃勃、兴旺发达。

7 四合院

四合院建筑的规划布局以南北纵轴对称布置和封闭独立的院落为基本特征。形成以家庭院落为中心、街坊邻里为干线、社区地域为平面的社会网络系统，同时也形成了一个符合人的心理、保持传统文化和邻里融洽关系的居住环境，如图4-11所示。

图4-11

四合院采用的是老北京四合院建筑风格,强调居住空间的私密性。中国的住宅建筑大部分是内院式住宅,但南北方有差异。南方许多地区的四合院,其四面的房屋多为楼房,而且在庭院的 4 个拐角处房屋相连,东南西北四面的房屋并不独立存在,在楼房合围下,南方住宅庭院一般较小,被称为"天井";而北方的四合院院落宽绰舒朗,四面房屋各自独立,彼此之间有游廊连接,方便起居。

8 围合式院落、庭院

庭院是千百年来中国建筑的主要表现形式,在以房屋围合的形制中,装载着中国人的思想观念和审美情趣,这种内向封闭而又温馨舒适的院落空间,曾经滋养培育了一代代中国人的性情和性格,以致成为最为普遍的传统生活空间。在使用上,院落空间几乎包容了家居的全部生活内容。院落式民居吸引人的是隐藏在建筑形式后面的人文精神。图 4-12 所示为围合式院落。

围合,不仅仅指的是物理的保护,而是建立人与人之间关系的纽带,围合形成独立完整的局部空间而使人有安全感与归宿感。围合也必然形成大间距,既保证了居民私密空间的距离,同时又消除了因安全而附加的封闭感觉,可以促进空气流通,营造了良好的局部气候条件。围合力弱的空间,人处于这样的环境中,几乎感觉不到凝聚力和存在感。

中国是一个统一的多民族国家,全国境内居住着汉、蒙古、藏、回、维吾尔等 56 个民族。这些民族所居住的地域,由于东西南北的自然环境不同与气候条件的差异,也由于不同地区各自产有不同的建筑材料,所以世代以来,他们便依自然条件与可能取得的材料,按照各自生产和生活的不同需要与习惯,创造了互不相同的建筑,并在长期发展中形成各自的建筑做法与建筑风格。图 4-13 所示为布达拉宫。

图4-12

图4-13

4.2 阁楼的场景设计

游戏原画是从传统绘画艺术演变而来,伴随着计算机游戏不断发展而日益成熟的一种现代流行画种。与传统绘画风格相比,卡通风格游戏原画的画风更加自由,画面可以潇洒素雅,也可以浪漫华丽。在游戏原画师们的不断努力和总结下,游戏原画的商业元素设计

更加成熟，优秀作品层出不穷，形成一种新兴的时尚流行文化，受到了众多玩家的喜爱。

　　本节将带领读者进入阁楼的场景绘制，在实际线稿的绘制中去理解中式建筑的特点，在实践中去检验知识。

4.2.1 场景的前期设计

1 场景构图 ◣

　　场景构图虽然具有一定的难度，但表现形式具有很强的主观能动性，通过一幅场景设计作品能体现出动画设计师的审美鉴赏水平与构图设计功底。构图是一个造型艺术术语，即绘画时根据题材和主题思想的要求，把要表现的形象适当地组织起来，构成一个协调完整的画面。所以，绘制场景的第一步是对场景整体的构图，用简单的长线条对场景的整体进行大致定位，确定整体的场景在画面主体中的位置。在后续实际的绘制中可以在物件的设置中超过构图的定位，但场景的主体依然要在画面的构图中部。

　　在画面中用长线条勾画出场景主体在画面中的大小比例及位置，确定阁楼外围结构的基础定位，如图4-14所示。

图4-14

2 场景草图 ◣

　　绘制好对画面的中心位置后，开始对画面中主体的建筑进行更仔细的造型定位，如物件的摆放以及建筑的造型、周边的植物。整个场景的设定都是在前期的绘制过程中逐步完善的，并尽力让画面更饱满。

　　调整好画笔笔刷的大小及不透明度，根据场景需求对场景元素进行线稿造型设计的绘制，简单地勾画出主体建筑的大概框架结构，如图4-15所示。

图4-15

3 场景外形的设定 ◣

在绘制场景元素物件的结构细节时，主要在场景元素的基础上做细节的变化，这样看起来既统一又有变化，如植物的结构造型设计以及形成的场景元素变化等。绘制的元素以及建筑都是为了场景的最终效果服务的。

对建筑结构及周边事物的造型作进一步的定位绘制。结合场景的主体以及附属物件的主要组成部分进行绘制，如屋后的树、屋前的摆设等都一一进行添加，如图 4-16 所示。

图4-16

4 场景元素的设定 ◣

根据场景设计风格的特点，对画面中的细节作进一步细化，组合场景元素物件要讲究物件之间的搭配。注意处理好物体之间的大小、高矮、主次及前后等的关系。

在设计场景元素时，需要设计者有较高的形体结构造型能力，对场景的摆设进行大胆想象及设计，简洁、概括地绘制出场景主体的结构及透视变化，如图 4-17 所示。

图4-17

4.2.2 场景线稿的绘制

01 在大体结构的基础上绘制出场景的结构辅助线，可以选择快速描绘，不要过于拘谨，要考虑整体透视的关系。在后期线稿的绘制时，再进行更详细的绘制，近景、中景部分的细节比较多，在设计时要结合场景的文案描述设计物件的细节及布局。

第一步，对树干及树枝结构进行定位。明确树干的形体结构造型变化，把握好树干、树枝结构线的生长动势变化。注意把握好线条之间的疏密关系及穿插变化，如图 4-18 所示。

第二步，绘制树叶。根据树木结构的变化，运用硬笔刷对左右两边树叶的结构进行细节刻画。注意树叶与枝干之间的前后穿插关系及疏密变化，处理好树叶的层叠变化及与树干的穿插关系，如图 4-19 所示。

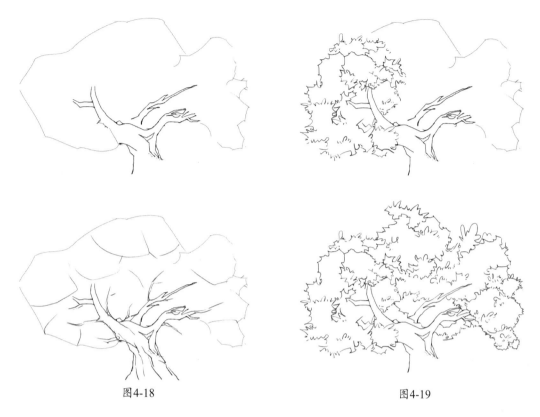

图4-18

图4-19

02 结合阁楼的大体结构设计定位，对房屋瓦片及屋檐的结构逐步进行细节刻画。

第一步，观察房顶屋檐的结构设定，绘制屋顶处的正脊和垂脊。结合透视变化调整屋檐各个部分的结构造型，注意侧面屋顶处线稿的轻重变化及穿插关系，如图 4-20 所示。

图4-20

第二步，绘制砖瓦线稿。沿着画面中屋脊的走向绘制屋顶处的砖瓦细节，注意砖瓦之间的排列及层叠关系，处理好瓦片与屋脊衔接部位结构线的穿插变化及虚实关系，如图 4-21 所示。

图4-21

　　第三步，绘制屋檐线稿。现实中流线形的屋檐更利于屋顶排水，场景中的屋檐部分采用曲线的形式，能够增加画面的美感。但是在绘制的过程中，要注意画面中因为弧线变化以及角度而变化的屋檐，如图 4-22 所示。

图4-22

03 对屋檐下面房柱及横梁的结构进行细节调整，注意横梁与屋檐连接部分的结构错位，绘制时注意墙面细节的处理，注意与周边物件衔接处线条的处理，把握好立柱和墙面之间的大致结构透视关系，如图 4-23 所示。

图4-23

04 在完整地绘制好中部的立柱后，对右部的帷幔进行绘制，这是场景中小商铺的顶部。

第一步，绘制帷幔的大致造型。沿着之前的草图设定进行线稿的绘制，用线条体现画面中帷幔因重力作用中间下垂的布纹质感，如图4-24所示。

第二步，绘制帷幔上的花纹。注意花纹与帷幔之间的联系以及帷幔与花纹之间的穿插关系，在用线时要注意线条的轻重变化，更好地突出画面中帷幔的质感，如图4-25所示。

图4-24

图4-25

05 结合阁楼整体的结构设计，进入建筑中部大门及门柱结构造型的细节刻画。

第一步，结合门庭的结构定位，对大门及门柱两边的结构进行细节刻画，处理好柱体与大门及地板之间结构线衔接部分线条的主次、前后及疏密关系及穿插变化，如图4-26所示。

第二步，绘制门庭部分的线稿。重点刻画门口的细节，加上门帘。门的周围用石雕装饰，与门帘的柔和形成对比，注意用线条来表现出石雕的体积感，如图4-27所示。

图4-26

图4-27

06 沿着上一步绘制的视线往下，对侧面小杂货铺结构转型进行绘制。在绘制时注意画面中遮挡与被遮挡物体之间的关系。根据小杂货铺本身的造型特点，处理好小杂货铺与周围墙体及物件的结构变化及穿插关系，如图 4-28 所示。

图4-28

中式
建筑场景
设计与
绘制技法

07 进一步绘制侧面护栏及植被的结构造型。根据护栏及植被设计的定位，逐步完成护栏纹理结构的细节刻画，注意处理好护栏与植被结构的前后及遮挡关系，如图 4-29 所示。

图4-29

08 结合大体设计定位继续对侧面的地面及台阶部分的结构进行细节绘制。

第一步，结合围栏草图的设计定位，绘制方砖的结构造型。注意地面砖块结构线的组合变化，处理好小杂货铺、地面及围栏之间连接关系和穿插变化，如图 4-30 所示。

第二步，在绘制地面、护栏及小杂货铺连接部分的造型时，在平整的台阶上添加破裂纹理。对地面与台阶结构造型进行分块设计。注意地面、小杂货铺及护栏结构的穿插变化，如图 4-31 所示。

图4-31

图4-30

09 绘制平台下小商铺的结构造型。这部分的线稿比较平直，没有较多弧度的线条，用硬笔刷绘制出场景主体边缘的结构线。注意商铺与上面楼台结构线的穿插变化，如图4-32所示。

10 绘制侧面太阳伞及堆积物品的结构造型，根据箱子的摆放规律及箱子本身的造型特点进行形体的定位，对一些箱子的结构造型进行适当省略勾线。注意调整伞的初步形态并绘制伞的细节造型，如图4-33所示。

图4-32

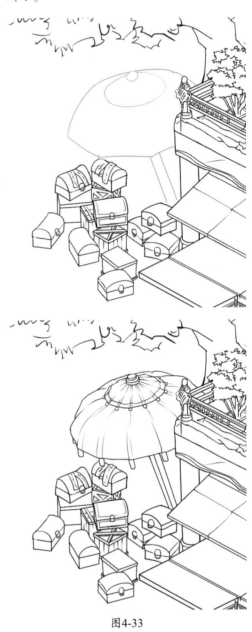

图4-33

11 观察楼梯的大致结构。按照从外到内的顺序对楼梯的造型进行绘制，结合草图的设定细化楼梯外部的结构，注意楼梯结构线条虚实变化，明确楼梯形体结构。把握好台阶的层叠关系及穿插变化，如图4-34所示。

12 正面商铺细节绘制，绘制布纹线稿时注意布纹垂落质感的表现。深入绘制石桌及组合结构的细节造型，添加了石头破裂的花纹以及一些体现商铺特点的小商品，如图4-35所示。

图4-35

图4-34

13 绘制围栏和植物的线稿。采取分块的方式绘制植被的线稿。结合台阶结构造型处理好中间组合物件的结构细节设计，细节刻画时尽量简洁概括。处理好组合物件的前后遮挡关系和穿插变化，如图4-36所示。

14 对正面台阶部分的线稿进行绘制。两个物件与台阶一起时，要考虑每层台阶之间的层叠变化，注意不同台阶形体结构细节变化。对台阶旁的物件进行刻画，注意处理好与台阶之间结构线的遮挡关系及穿插变化，如图4-37所示。

图4-36

图4-37

15 绘制画面右侧商铺以及围栏部分的线稿。重点绘制商铺及护栏的细节结构设计。结合左侧商铺及护栏的结构特点，处理好右侧护栏及植被结构线的主次、虚实及穿插关系，如图4-38所示。

图4-38

16 地面结构主要以方砖为主，注意绘制时根据地面的透视规律及方块砖的造型特点进行线稿的细节绘制。添加一些弧线破碎去表现地面纹理，注意线条弧度的变化，如图4-39所示。

图4-39

17 根据阁楼整体场景设计定位，对建筑各个部分物体的外形进行细节调整，让物体的造型更明晰、层次更丰富。注意建筑主体及附属物体之间结构线的疏密、虚实关系，并进行合理优化，把握好建筑主体及附属结构的主次关系及结构穿插变化，如图4-40所示。

图4-40

4.3　案例赏析

本节中有不同风格庭院的线稿绘制表现，能让初学者在学习过程中接触学习中式建筑不同风格的绘制，在以后自己设计中式庭院时能打开思路，拥有更多的思路，如图4-41 ～图4-44所示。

图4-41

图4-42

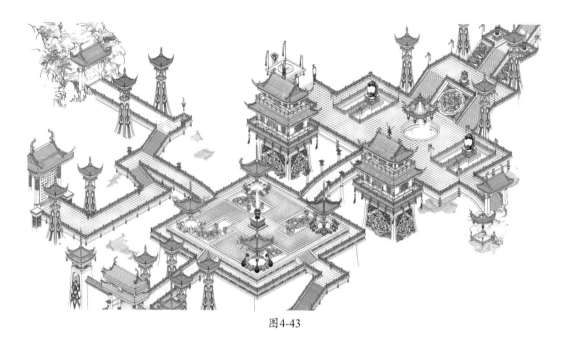

图4-43

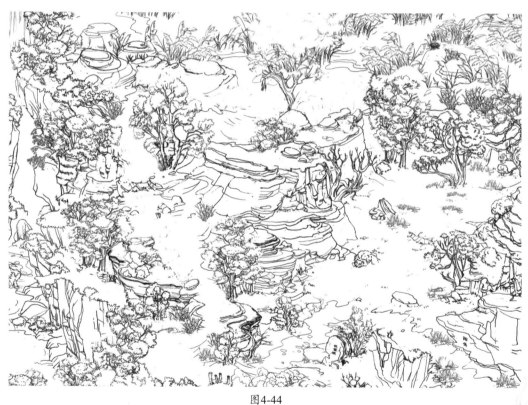

图4-44

　　对几个不同风格庭院的绘制,能够进一步明晰中式庭院的绘制方法,同时在对庭院的实际绘制中能够加深对庭院结构的理解。希望读者能够灵活运用本章中大案例的绘制方法去绘制其他风格的场景,并且尝试着自己去搜集不同风格的资料作为参考,加上自己的创意,去自己设计不同风格的庭院造型。

4.4 本章小结

本章介绍了古风建筑线稿的绘制流程和规范，重点介绍中式建筑的特点以及主要元素，讲解了如何绘制一个完整的场景线稿的过程及绘制时需要掌握的方法和技巧。通过对本章内容的学习，读者应当对下列问题有明确的认识。

（1）掌握中式场景的设计原理和应用。

（2）了解中式风格设计的特点。

（3）掌握室外中式游戏场景线稿的绘制流程和规范。

4.5 课后练习

根据本章场景中对建筑设定的文字描述及绘制流程，结合自己对文字的理解，重新构思设计一幅中式风格室外场景的原画。注意把握好场景主题元素及物件的结构关系。

中式
建筑场景
设计与
绘制技法

中式
建筑场景
设计与
绘制技法

第5章 | 中式室内室外场景的绘制

5.1 中国古建筑

中国古建筑的平面以长方形最为普遍，一座长方形建筑，在平面上都有两种尺度，即它的宽与深。其中长边为宽，短边为深。例如，一栋三间北房，它的东西方向为宽，南北方向为深。单体建筑又是由最基本的单元"间"组成的。

常见中式建筑分类主要有宫、殿、门、府、衙、埠、亭、台、楼、阁、寺、庙、庵、观、阙、邸、宅等。

5.1.1 屋顶

屋顶是房屋或构筑物外部的顶盖，包括屋面以及在墙或其他支撑物以上用以支承屋面的一切必要材料和构造。

1 屋顶

中式屋顶也可进行分类，主要类型有以下几个。

❶ 庑殿式屋顶

庑殿式屋顶，宋朝称"庑殿"或"四阿顶"，清朝称"庑殿"或"五脊殿"。唐朝时和日本也见于佛寺建筑。但在福建沿海地区和琉球的民居为了防风而采用庑殿顶。

庑殿式是古建筑等级最高的形式，设有前、后、左、右四坡，有一条正脊和四条斜脊，屋面稍有弧度，宋时称四阿顶，就在建筑层数上，一个屋檐叫单檐，两个屋檐叫重檐，更为高级。只有宫殿、陵殿或皇家御准才能使用，如北京的太和殿，如图 5-1 所示。

图5-1

故宫太和殿庑殿式屋顶是四面斜坡，有一条正脊和四条斜脊，且四个面都是曲面。重檐庑殿顶是古代建筑中最高级的屋顶样式。一般用于皇宫，庙宇中最主要的大殿，可用单檐，特别隆重的用重檐，如图 5-2 所示。

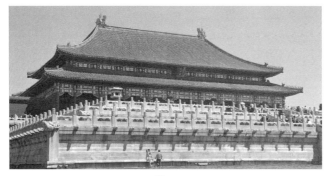

图 5-2

❷ 硬山顶

硬山顶即硬山式屋顶，是中国传统建筑双坡屋顶形式之一。房屋的两侧山墙同屋面齐平或略高出屋面。 屋面以中间横向正脊为界分前后两面坡，左右两面山墙或与屋面平齐，或高出屋面，如图 5-3 所示。

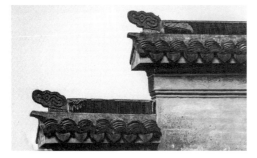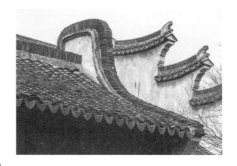

图 5-3

硬山式屋顶有一条正脊和四条垂脊。这种屋顶造型的最大特点是比较简单、朴素，只有前后两面坡，而且屋顶在山墙墙头处与山墙齐平，没有伸出部分，山面裸露没有变化。明、清时期及其后，硬山式屋顶多出现在南北方的住宅建筑中。硬山式屋顶是一种等级比较低的屋顶形式，在皇家建筑和一些大型的寺庙建筑中，几乎没有硬山式屋顶。正因为它等级比较低，所以屋面都是使用青瓦，并且是板瓦，不能使用瓦筒，更不能使用琉璃瓦，如图 5-4所示。

图 5-4

❸ 歇山顶

歇山顶的等级仅次于庑殿顶。歇山顶，即歇山式屋顶，宋朝称九脊殿、曹殿或厦两头造，清朝改今称，又名九脊顶，如图5-5所示。

它由一条正脊、四条垂脊和四条戗脊组成，故称九脊殿。其特点是把庑殿式屋顶两侧侧面的上半部突然直立起来，形成一个悬山式的墙面。歇山顶常用于宫殿中的次要建筑和住宅园林中，也有单檐、重檐的形式，如北京故宫的保和殿就是重檐歇山顶，如图5-6所示。

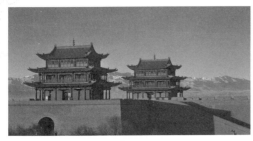

图5-5 图5-6

❹ 悬山顶

悬山顶是两坡顶的一种。等次仅次于庑殿顶和歇山顶，是我国一般建筑（如民居）中最常用的一种形式。其特点是屋檐悬伸在山墙以外，以支托悬挑于外的屋面部分。也就是说，悬山建筑不仅有前后檐，而且两端还有与前后檐尺寸相同的檐。于是其两山部分便处于悬空状态，因此而得名。屋面上有一条正脊和四条斜脊，又称为挑山或出山，如图5-7所示。

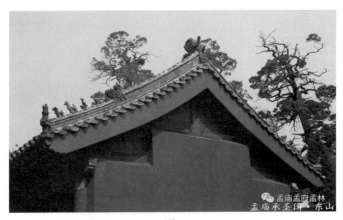

图5-7

悬山顶是两面坡屋顶的早期样式，但在唐朝以前并未用于重要建筑。和硬山顶相比，悬山顶有利于防雨，而硬山顶有利于防风火，因此南方民居多用悬山，北方则多为硬山。

❺ 攒尖顶

建筑物的屋面在顶部交会于一点，无正脊，只有垂脊，形成尖顶，这种建筑叫攒尖建筑，其屋顶叫攒尖顶。攒尖式屋顶，在宋朝时被称为"撮尖""斗尖"，在清朝时被称为"攒尖"，是古代中国传统建筑的一种屋顶样式，如图5-8所示。

只应用于面积不大的楼、阁、亭、塔等，平面多为正多边形及圆形，顶部有宝顶。根据脊数多少，分三角攒尖顶、四角攒尖顶、六角攒尖顶、八角攒尖顶。此外，还有圆角攒尖顶，也就是无垂脊。攒尖顶多作为景点或景观建筑，如颐和园的郭如亭。在殿堂等较重要的建筑或等级较高的建筑中，极少使用攒尖顶，但故宫的中和殿、交泰殿和天坛内的祈年殿等却使用的是攒尖顶。攒尖顶有单檐、重檐之分，如图5-9所示。

图5-8

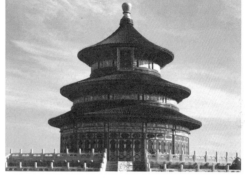
图5-9

❻ 盝顶

盝顶是中国古代传统建筑的一种屋顶样式，顶部有四个正脊围成平顶，下接庑殿顶。盝顶梁结构多用四柱，加上枋子抹角或扒梁，形成四角或八角形屋面。顶部是平顶的，屋顶四周加上一圈外檐，如图5-10所示。

图 5-10

盝顶是一种较特别的屋顶，垂脊上端为横坡，横脊数目与坡数相同，横脊首尾相连，又称圈脊。盝顶在古代大型宫殿建筑中极为少见。

❼ 卷棚顶

卷（juàn）棚顶，即卷棚式屋顶，又称元宝顶，是中国古代建筑的一种屋顶样式。为双坡屋顶，两坡相交处不作大脊，由瓦垄直接卷过屋面呈弧形的曲面，卷棚顶整体外貌与硬山、悬山一样，唯一的区别是没有明显的正脊，屋面前坡与脊部呈弧形滚向后坡，颇具一种曲线所独有的阴柔之美，如图5-11所示。

图5-11

卷棚顶又称元宝脊，屋面双坡相交处无明显正脊，而是做成弧形曲面。多用于园林建筑中，如颐和园中的谐趣园，屋顶的形式全部为卷棚顶。在宫殿建筑中，太监、佣人等居住的边房多为此顶。

❽ 穹隆顶

"穹隆"本身指天空，也形容如天空般的中间高、四周下垂的样子，同时也泛指高起呈拱形的建筑形式，如图5-12所示。

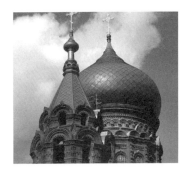

图5-12

穹隆顶又称圆顶，一般从外观来看屋顶为球形或多边形，如伊斯兰教清真寺中的天房。室内顶部呈半圆形，就可以叫作"穹隆顶"。此外，蒙古族的蒙古包等圆顶的民居，也可以归为穹隆顶建筑一类。

❾ 圆券顶

圆券顶又称"拱顶"，是一种用砖或土坯砌筑的半圆形的拱顶房屋，或是两间，或是三间，或是数间相连，在我国山西一带出现。外形圆润优美而又给人完整与统一之感，如图5-13所示。

图5-13

在对上述9种屋顶进行了解后，再一次通过对中式建筑的屋顶进行综合概括性的了解，明确各个屋顶之间的区别与联系，如图5-14所示。

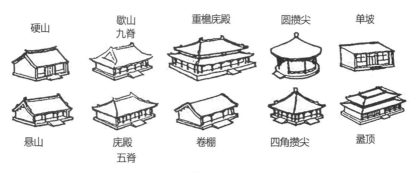

硬山　　　歇山　　　重檐庑殿　　　圆攒尖　　　单坡
　　　　　九脊

悬山　　　庑殿　　　卷棚　　　四角攒尖　　　盝顶
　　　　　五脊

图5-14

2　吻兽

殿宇屋顶的吻兽是一种装饰性建筑构件，在中国古代社会中，构件的造型与安装位置，都被蒙上了迷信的色彩。

《唐会要》中记载，汉代的柏梁殿上已有"鱼虬尾似鸱"一类的东西，其作用有"避火"之意。晋代之后的记载中，出现"鸱尾"一词。中唐之后，"尾"字变成"吻"字，故又称为鸱吻，官式建筑殿宇屋顶上的正脊和垂脊上，各有不同形状和名称的吻兽，以其形状的大小和数目的多少，代表殿宇等级的高低。

中国古代建筑屋脊上的兽形装饰，在正脊两端的称为正吻，根据其形象的不同又可称为鸱尾、鸱吻或吻兽；在垂脊和戗脊端部的称为垂兽和戗兽；在转角部岔脊上的众多小兽称为仙人走兽；仔角梁头上有一枚套兽；重檐屋顶的下檐正脊在转角有合角吻兽，如图5-15所示。

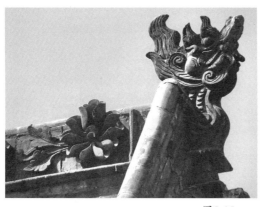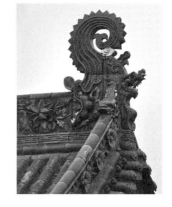

图5-15

吻兽通常是置于古代大型建筑屋脊上的"避邪物"，传说可以驱逐来犯的厉鬼，守护家宅的平安，并可冀求丰衣足食、人丁兴旺。为此，不论是建筑等级高或低的宅主均在戗脊端、角脊上饰有"龙"来避邪，并以此来显示宅主的职权和地位，如图5-16所示。

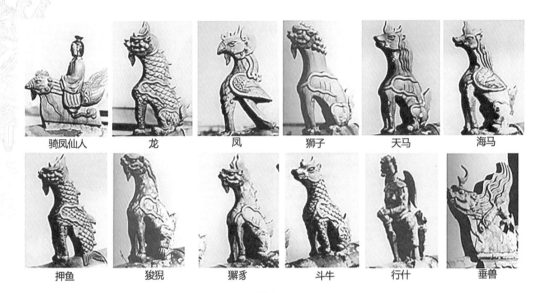

骑凤仙人　龙　凤　狮子　天马　海马

押鱼　狻猊　獬豸　斗牛　行什　垂兽

图5-16

吻兽类的装饰大大丰富了中国古代建筑的屋顶轮廓造型结构，吻兽线稿如图 5-17 所示。

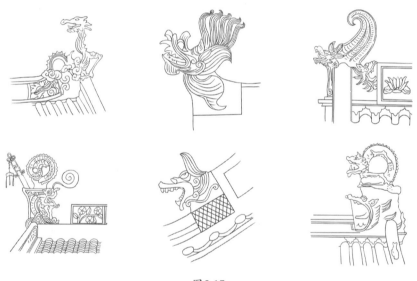

图5-17

吻兽的起源并非单纯为了装饰。正脊两端是木构架的关键部位，为了使榫卯结合的木构件接合紧密，需要在这里施加较大重量，以后就演化为正吻。这些小兽在结构上稳固了屋脊和瓦垄，吻是固定正脊、岔脊的构件，其他小兽均具有防止屋脊滑动的作用，是中国古代建筑不可缺少的一部分。

5.1.2　屋身

了解了中式建筑的上部结构，见证了古人在建筑上的聪明智慧。古代没有现代的钉子、锤子又是怎么完成建筑材料之间的契合呢？接下来一起去看看吧，如图 5-18 所示。

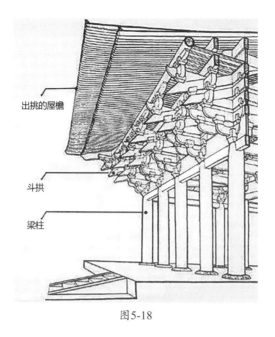

出挑的屋檐

斗拱

梁柱

图5-18

从构造上看，除了有上部的屋檐外，侧面视角下是斗拱和梁柱的造型。一起去了解中式建筑房子本身的大致构造吧。

1 屋身

❶ 榫卯结构

榫卯结构，中国古建筑以木材、砖瓦为主要建筑材料，以木构架结构为主要的结构方式，由立柱、横梁、顺檩等主要构件建造而成，各个构件之间的节点以榫卯相吻合，构成富有弹性的框架，如图 5-19 所示。

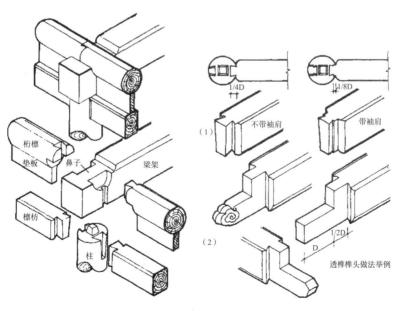

桁檩
垫板
鼻子
梁架
檩枋
柱

（1）
不带袖肩
1/4D

带袖肩
1/8D

（2）
D
1/2D
透榫榫头做法举例

图5-19

卯是在两个木构件上所采用的一种凹凸结合的连接方式。凸出部分叫榫（或榫头）；凹进部分叫卯（或榫眼、榫槽），榫和卯咬合，起到连接作用。这是中国古代建筑、家具及其他木制器械的主要结构形式，如图 5-20 所示。

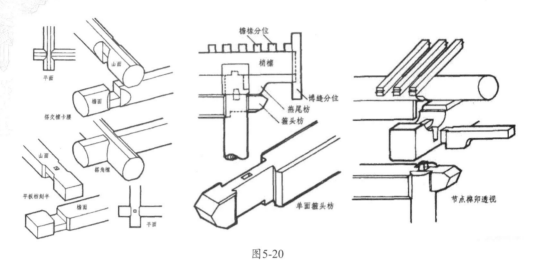

图5-20

在古人的聪明智慧中，榫卯不仅仅只有一种穿插固定方式。根据现实施工中对不同需求的固定，还有多种方法能让物体固定，如图 5-21 所示。

图5-21

榫卯是极为精巧的发明，这种构件连接方式，使得中国传统的木结构成为超越了当代建筑排架、框架或者刚架的特殊柔性结构体，不但可以承受较大的荷载，而且允许产生一定的变形，在地震荷载下通过变形抵消一定的地震能量，减小结构的地震响应。

榫卯结构以其结构进行分类，可分为抬梁式、穿斗式、井干式。

❷ 抬梁式构架

古建筑结构原则既以木材为主，抬梁式又称为叠梁式，是在立柱上架梁，梁上又抬梁。使用范围广，在宫殿、庙宇、寺院等大型建筑中普遍采用，更为皇家建筑群所选，是木构架建筑的代表。

此结构原则乃为"梁柱式建筑"之"构架制"。以立柱四根，上施梁枋，牵制成为一"间"（前后横木为枋，左右为梁）。梁可数层重叠，称为"梁架"，如图 5-22 所示。

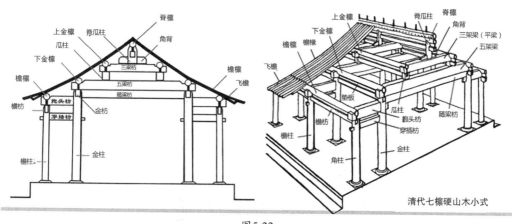

清代七檩硬山木小式

图 5-22

此种构架制的特点：在使建筑物上部之一切荷载均由构架负担；承重者为其立柱与其梁枋，不借力于高墙厚壁之垒砌。建筑物中所有墙壁，无论其为砖石还是为木板，均为"隔断墙"，非负重部分。"墙倒屋不塌"是其形象写照。因此，门窗的分布丝毫不受墙壁的限制，而墙壁仅为分隔的需要而设。立在台基上的是屋身，由柱子、斗拱、梁枋制作成骨架，这些柱子都是横成排、竖成行地将整个建筑分成几个开间，其间安装门窗隔扇。

❸ 穿斗式构架

穿斗式构架是中国古代建筑木构架的一种形式，这种构架以柱直接承檩，没有梁，原作穿兜架，后简化为"穿逗架"。穿斗式构架以柱承檩的做法，可能和早期的纵架有一定关系，已有悠久的历史。在汉代画像石中就可以看到汉代穿斗式构架房屋的形象，如图 5-23 所示。

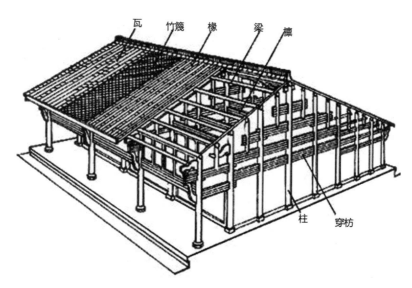

图 5-23

与抬梁式构架相比，穿斗式木构架用料少，整体性强，但柱子排列密，只有当室内空间尺度不大时（如居室、杂屋）才能使用；而抬梁式木构架可采用跨度较大的梁，以减少柱子的数量，取得室内较大的空间，所以适用于古代宫殿、庙宇等建筑。

❹ 井干式构架

井干式木屋是采用原木经过粗加工建造而成的，较干栏式木屋更加原始、粗犷，方法也更为简单，与北美圆木屋有较多相似之处。其具体的建造方法是：将原木粗加工后嵌接成长方形的框，然后逐层制成墙体，并在其上面制作屋顶，如图5-24所示。

图5-24

这种方式由于耗材量大，建筑的面阔和进深又受木材长度的限制，外观也比较厚重，应用不广泛，一般仅见于产木丰盛的林区。

2 斗拱

中国古代建筑一般由台基、梁架、屋顶构成，高等级的建筑在屋顶和梁柱之间还有一个斗拱层，这是中国建筑特有的一种结构。在立柱和横梁交接处，从柱顶上加的一层层探出呈弓形的承重结构叫拱，拱与拱之间垫的方形木块叫斗，合称斗拱，如图5-25所示。

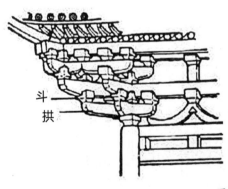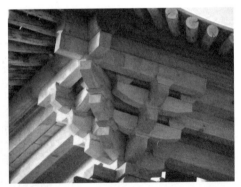

图5-25

以斗拱为结构，并为度量单位在木构架的横梁及立柱间过渡处，用横材方木相互垒叠，前后伸出作"斗拱"，与屋顶结构有密切关系，其功用在于伸出的拱承受上部结构荷载，转纳于下部之立柱上，故用于大型建筑物中，如图5-26所示。

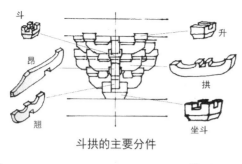
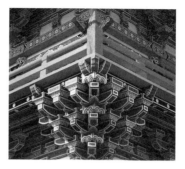

斗拱的主要分件

图5-26

斗拱：斗拱中方形的底座叫作斗，上面错落搭建的船形木块叫作拱。斗拱是中国传统古建筑特有的型制，它位于木结构梁和柱子之间，具有传导屋面荷载、加大屋檐挑出长度、缩短梁枋跨度、吸收地震能量等的结构作用和装饰作用，是中国古代建筑中最具特色的部分之一，也是"墙倒屋不塌"的又一保障。

3 梁柱 ◣

柱子是建筑物中用以支承栋梁桁架的长条形构件。工程结构中主要承受压力，有时也同时承受弯矩的竖向杆件，用以支承梁、桁架、楼板等，如图 5-27 所示。

图5-27

它的基本单位由柱和檐构成。柱自上而下可分为柱头（柱帽）、柱身、柱基三部分。由于各部分尺寸、比例、形状不同，加上柱身处理和装饰花纹各异，而形成各不相同的柱子样式。

5.2　室内场景的绘制

· · · · · ·

在 5.1 节中，通过对中国中式建筑构造的学习，对中式建筑中的主要构造已经有一定的了解。接下来通过一个女性色彩的闺房——环翠阁与男士风格的大堂——万光堂的场景绘制，来学习中式建筑室内摆设的构成。在场景的实际绘制中了解中式建筑的装饰物件、室内摆件等。

5.2.1 环翠阁的绘制

在中国的传统文化中，未婚女子的住所称为"闺房"，是青春少女坐卧起居、修炼女红、研习诗书礼仪的所在。闺阁生活是女子一生中极为重要且最温馨、最美好的阶段，就像美丽的蝴蝶在鼓翼凌飞之前曾经慢慢蜕变、静静成长为一只明丝缠绕着的玲珑的茧。环翠阁整体效果如图5-28所示。

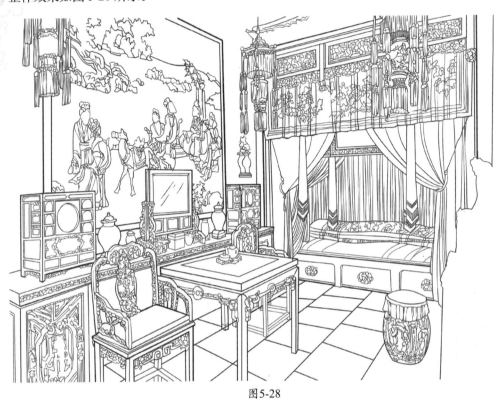

图5-28

古人又把"闺房"称为"香闺"，把未笄女子唤作"待字闺中"，这幅场景中绘制的即是女子闺阁，名为环翠阁。

1 前期设定

01 用硬笔刷勾画出环翠阁的大致透视角度，用长直线确定室内场景的各个模块定位。用长线条奠定好基础，在绘制时结构场景透视的原理加深对画面中透视的理解，如图5-29所示。

图5-29

02 对环翠阁的结构进行简单的分块绘制，勾画出场景中主体及附属结构位置摆设的准确定位，快速描绘，不必过于拘谨。注意结构线之间的前后位置及穿插变化，如图 5-30 所示。

03 用硬笔刷对环翠阁的造型进一步细化，使对环翠阁室内的各个物件的组合及整体结构定位更加明晰。注意结合透视的变化调整室内场景物件造型形体变化，如图 5-31 所示。

图5-30

图5-31

② 线稿细化

01 完成好场景大体结构的设定后，结合设计的主题对各个部分进入细节刻画。

第一步，设定一幅画面的大致框架定位。逐步绘制画中的人物形象，参考古风人物的绘制，线条尽量简洁、概括，让画面中的线条更连贯有力。重点对画面中的人、马、车的造型进行细节绘制，注意处理好三者结构线之间的穿插变化及疏密关系，如图 5-32 所示。

图5-32

第二步，绘制画中场景及画框。在绘制画中的场景时，注意画面中山、石结构之间的连接关系，把握好主体建筑与画面线条之间的穿插变化，让画面整体和谐统一，如图 5-33 所示。

图5-33

02 观察环翠阁灯笼的设计定位，结合结构特点对灯笼主体结构的细节绘制。用小线条对灯笼之间交接部分进行花纹装饰的细节绘制，处理好穗与灯笼之间前后线条的穿插及透视关系，如图 5-34 所示。

03 绘制储物柜及周边装饰物件的结构造型。注意储物柜正面及侧面的分格结构造型的透视变化，根据储物柜设定定位，逐一添加对储物格的装饰元素，丰富储物格的结构造型。对储物格旁的瓷瓶造型进行绘制，如图 5-35 所示。

图5-34

图5-35

04 结合设计定位对镜子及妆饰台结构线的细化,注意妆饰台与镜台之间结构的形体变化。

第一步,绘制镜子的造型,在绘制的过程中注意在镜子初稿的基础上,镜子底部带有弧度的物体上线条弧度的变化。在镜面上添加几笔小线条,用以突出镜面的反光效果,如图5-36所示。

图5-36

第二步,结合镜子的线稿定位,对镜框的结构线进行细节的刻画。绘制时要注意与之前绘制镜面的线条相结合,注意两者之间的虚实与空间上的前后变化,如图 5-37 所示。

图5-37

05 绘制画面中的瓷瓶以及柜子装饰物的线稿,结合初稿定位调整花瓶及柜子结构造型,对墙上装饰物的线稿进行结构调整。注意对柜子及花瓶结构的细节绘制,如图 5-38 所示。

图5-38

06 绘制置物桌的线稿。在初稿的透视基础上，对置物桌的轮廓进行线稿的绘制，在绘制时注意透视对画面中物件的影响。绘制一些花纹装饰置物桌的细节，尤其是桌下柜子处的花纹刻画，如图5-39所示。

图5-39

07 对高背椅的结构造型进行细节刻画。结合靠背椅自身造型及古代家具的装饰特点进行线稿的绘制，根据靠背椅的轮廓绘制一些花纹，去装饰椅子靠背及扶手的花纹结构。注意各部分线条之间的疏密变化，如图 5-40 所示。

图5-40

08 绘制桌子的线稿，结合透视结构对画面中桌面、桌身造型进行细节绘制，尤其是桌子部分的花纹要沿着桌子的结构进行变化。添加了小茶壶的细节，丰富桌子的细节。注意对椅子本身结构的刻画，让画面中椅子的结构完整，如图 5-41 所示。

图5-41

09 对闺房灯笼的造型以及周边物件的线稿进行绘制。在绘制时注意对灯笼的造型进行刻画，结合环翠阁自身造型的特点调整各部位的结构变化，处理好灯笼各个部分结构线的疏密关系及穿插变化，如图 5-42 所示。

图5-42

10 结合闺房床架的结构设计定位，对床架纹理结构结合整体设计进行细节刻画。

第一步，确定床架基础构架及纹理，逐步进行细节的绘制。用曲线表现木质床的雕刻花纹。注意处理好与床灯衔接部分结构线的疏密关系及穿插变化，如图 5-43 所示。

图5-43

第二步，绘制床架上部的帷幔。在绘制床架处的帷幔时，处理好床架与帷幔之间的结构关系，注意对帷幔布纹材质的体现。通过线条的变化表现帷幔的布纹纹理，让其与床架的木质材质形成对比，如图5-44所示。

图5-44

第三步，绘制帷幔上的装饰花纹。在绘制花纹的细节时，除了其本身造型的绘制外，还要注意花纹要沿着帷幔本身的结构进行变化，让花纹依靠帷幔而生。结合各个部分结构线定位，处理好各部分结构线之间的前后、虚实及穿插变化，如图5-45所示。

图5-45

11 结合床铺的整体结构设计定位，对床铺的结构进行细节的绘制。

第一步，绘制床幔及卷帘的细节。根据床幔部分的线稿进行完善，在对床幔的造型进行绘制后，添加一些表现床幔结构及状态的线条，表现出床幔材质的柔软性，如图5-46所示。

第二步，床铺的结构设计定位。对床上被褥及床沿的造型进行细节的绘制。根据被褥布纹纹理及床沿结构造型采用不同的线条进行刻画，注意对床褥上花纹的细节进行绘制。处理好被褥及床沿结构线的穿插关系及线条的疏密变化，如图5-47所示。

图5-46

图5-47

12 坐墩又名"绣墩"，由于它上面多覆盖一方丝绣织物而得名。陶制和瓷制坐具，也称"坐墩"。圆形，腹部大，上下小，其造型尤似古代的鼓，故又叫"鼓墩"。对坐墩的造型进行完善。对坐墩花纹进行细节绘制，如图 5-48 所示。

图5-48

13 对地面的造型进行绘制，在绘制时尤其要注意透视的变化。在绘制地面线稿时遵照画面中的整体透视变化，注意与场景物件结构线之间的穿插变化，如图 5-49 所示。

图5-49

14 环翠阁的案例讲解了一个独立建筑的线稿完成过程，在这个基础上做了一些技法的讲解以及尝试，注意绘制场景时对环翠阁物件之间的关系进行处理，拉开场景中的主次关系以及结构的穿插关系。让画面的层次感得到表现，如图5-50所示。

图5-50

5.2.2 万光堂的绘制

正红朱漆大门顶端悬着黑色金丝楠木匾额，上面龙飞凤舞地题着3个大字"万光堂"。万光堂，是一间宽敞的大堂。房间两旁，几根红木撑住梁顶。正前方是一张朱漆案桌，案桌两旁摆着几张檀木椅，用于会客。整个房间看起来十分雅致，可以依稀窥出房间主人的几分格调。

01 用长直线条将万光堂的透视线绘制出来，用线条表现画面中万光堂的初步定位。注意左右两边结构模块的划分，如图5-51所示。

图5-51

02 在确定好万光堂的透视结构后，在画面中用短直线对主要的物件进行大致定位，注意场景主体以及周边物件结构的连接关系，处理好三维空间的透视关系，如图 5-52 所示。

03 再一次对万光堂进行更为细致的细节定位。绘制时注意物体与物体之间的前后空间关系以及衔接关系，合理地处理好各个物体之间的疏密关系，如图 5-53 所示。

图5-52　　　　　　　　　　　　　　　图5-53

04 根据之前对万光堂的结构定位以及分析，完成主体万光堂的初稿设计后，对画面中的物体以及摆设作进一步的细化，让画面中的细节变得更丰富，对后期的线稿细化奠定好基础。在对万光堂的物件进行设计时，注意物件与整体的透视关系把控，切记物件都是为了衬托万光堂的氛围，如图 5-54 所示。

图5-54

05 对万光堂顶部的灯笼进行线稿的绘制，在绘制线稿时要注意灯笼结构造型的变化，注意灯笼的穗及灯笼本身的造型之间的结构线的虚实关系及穿插变化，如图5-55所示。

图5-55

06 在左侧灯笼造型的基础上对画面中右侧的灯笼进行线稿的绘制，在绘制时参考左侧的灯笼对右侧灯笼的造型进行完善。结合初稿设计进一步细化，如图5-56所示。

图5-56

07 在匾额处，输入"万光堂"三字。并选定字体，注意屋顶处与灯笼结构之间的衔接关系，绘制时要注意处理好线条之间的虚实关系以及各物件结构部分的转折与穿插，如图5-57所示。

图5-57

08 对万光堂正面组合物件造型进行线稿的绘制。

第一步，观察画面中对翘头案上物件的摆设，对画面中心的翘头案以及墙画进行线稿绘制，沿着初稿定位进行物体的大致轮廓绘制。注意结构线的疏密变化，如图5-58所示。

图5-58

第二步，绘制墙上的书画。绘制时需要注意书画与翘头案物件之间的遮挡关系，正确处理好这部分的线稿前后及穿插关系。在绘制书画细节时，注意线条弧度的变化，如图5-59所示。

图5-59

09 进一步完善大堂正面的细节线稿，对正面的两把太师椅及翘头案的结构造型进行细节绘制。

第一步，绘制左右两侧太师椅造型时，参考之前对画面中初稿的设定，对太师椅主体结构及两边的雕花结构进行深入绘制。注意太师椅两侧与雕花结构线的主次关系，如图5-60所示。

图5-60

第二步，绘制翘头案的线稿。在绘制翘头案的结构时，除了注意对本身结构的绘制外，还要注意拉开与后部建筑的主次关系以及整体的透视结构。注意结构线的疏密变化，如图5-61所示。

图5-61

10 绘制坐凳结构细节。根据坐凳上下基础结构定位，对场景中央椅子的结构进行细节刻画，添加椅子腿部木纹结构细节纹理。注意结构线的曲直变化，如图5-62所示。

图5-62

11 绘制花架的线稿。绘制花架细节时要观察花架本身固有的细节，然后进行细致的绘制，要沿着花架本身的结构进行细化。在绘制植物叶片时，注意按照植物的生长规律绘制，如图5-63所示。

图5-63

12 在完成万光堂正面的建筑后，对右侧的桌椅进行细节的绘制。

第一步，对画面中造型进行初步的绘制，再添加画面中椅子的细节，通过线条的变化装饰椅子纹理的细节，让椅子的造型更有古韵。要注意画面中椅子透视的变化，如图 5-64 所示。

第二步，绘制后部的椅子。在绘制时注意椅子纹理结构的变化。处理好不同椅子结构造型前后的关系及线条穿插变化，注意椅子主体与装饰花纹结构线的疏密关系，如图 5-65 所示。

图5-64　　　　　　　　　　　　　　　　　　图5-65

13 在观察时对画面中左右侧的桌椅结构进行对比，明晰两者之间的相似及区别，注意左侧的桌椅与右侧桌椅在布局上的定位。绘制桌椅部分的细节时，用线要疏密得当，如图 5-66 所示。

图5-66

14 在完成万光堂主体建筑后，开始对画面中后部装饰物件以及地面的细节绘制。

第一步，结合场景背景的大体结构定位，对大堂背部的装饰物件的结构进行细节绘制，处理好与场景物件各个部分结构线的前后、虚实关系。注意两侧的窗户以及前景中门柱的细节结构的完整性，如图 5-67 所示。

图5-67

第二步，绘制大堂的地板纹理结构，要结合场景的布局进行绘制，让地板的细节来逐步完善补充画面中空隙的部分，如图 5-68 所示。

图5-68

15 完成场景整体绘制后，要注意擦除多余的线条，让画面线条干净利落。场景物件之间的结构设计要从大局入手，用以衬托场景的特点，细化时要注意物件之间的合理排列组合，处理好结构线之间虚实、主次的变化，如图5-69所示。

图5-69

5.3　室外场景的绘制

· · · · · · ·

　　在中式建筑中，除了隐秘的卧室以及会客大厅等内部结构外，其中各个宅子以及街道外都是各有各的特色。下面结合不同建筑特点的场景来讲解场景中的主体建筑的绘制过程，再根据原画制作案例来详细讲解各种风格居民房屋建筑的设计与细节绘制，让初学者在实际案例的绘制中去学习、掌握画面中建筑的绘制技巧和绘制流程，能最终根据文字案例的需求设计出满意的场景。

在 5.2 节学习了室内场景的绘制。接下来，开始对室外的庭院及街景进行绘制，一起来领略一下古时候的街道吧！

5.3.1 府宅的绘制

府宅是一个汉语词汇，基本意思是官署、邸宅。在现实社会中已经很少有人拥有府宅，在本节中，我们一起感受一下贾府府宅门口的场景吧。长长的围墙将人们居住的场所进行保护，在门口处有木质大门，宏伟壮丽，将一家的气势表现得淋漓尽致。

01 设计时用长直线对建筑主体及围墙部分的位置以及在画面中所占大小进行定位。确定场景结构的透视视角。注意场景大体结构的模块分布，如图 5-70 所示。

图 5-70

02 用简短的线条对府宅门口处的大致雏形进行绘制。贾府府宅是规整的房屋造型，在绘制大致造型时，绘制出房子的大体结构即可，能够明晰地划分场景区域，如图 5-71 所示。

图 5-71

03 在左侧围墙的造型设计，注意围墙部分的结构。绘制屋顶部分的细节时，注意线条的流畅度以及屋顶砖瓦之间的联系。绘制围墙上的洞窗结构细节，如图 5-72 所示。

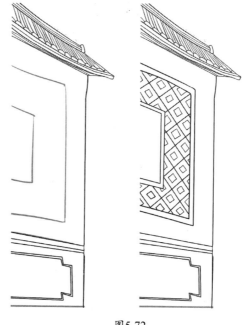

图5-72

04 绘制两侧的檐柱，注意线条虚实结构线的运用，明确场景中檐柱的形体结构。绘制好檐柱后，对檐柱中间的屋顶的线稿进行细化。注意屋顶处砖瓦之间的关系，如图 5-73 所示。

图5-73

05 进入贾府门口处线稿的绘制。在绘制的过程中注意物件与主体之间的搭配。

第一步，绘制闷酒处的门檐线稿时，注意屋檐下细节的表现，以及画面中印有"贾"字的灯笼，运用勾线笔刷沿着初稿定位对贾府府宅的门檐部分进行细节刻画，如图5-74所示。

第二步，绘制门口处的大门及台阶部分的结构造型。在初稿的基础上，加强了对画面中门及台阶的纹理结构刻画，重点绘制木纹纹理及台阶结构的穿插变化，如图5-75所示。

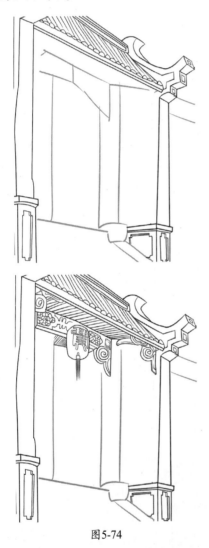

图5-74

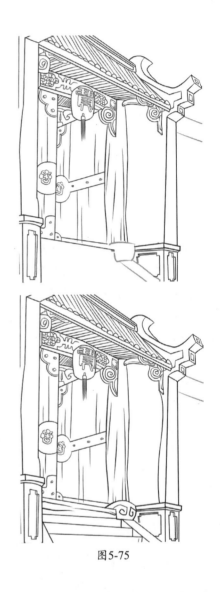

图5-75

06 绘制围墙屋顶处的结构层次变化以及围墙底部的装饰细节。注意与主体场景的结构线棱角分明并有所区别，拉开与主体建筑之间线稿的主次关系，如图 5-76 所示。

图5-76

07 绘制场景屋后植物的造型。结合植物大体定位对植物的造型进行精细刻画，把握好植物造型与其他衔接部位物件的细节刻画。注意虚线与实线的灵活应用，如图 5-77 所示。

图5-77

08 绘制后部的植物。在绘制植物造型的基础上，注意画面中在植物的遮挡下有一部分建筑的造型，注意画面中植物与建筑之间衔接部位的细节刻画，把握好结构线之间虚实及穿插关系，如图 5-78 所示。

图5-78

09 完成画面中左侧建筑的线稿后，对古树的造型进行细节的绘制。

第一步，对画面中树干的造型进行绘制，运用直线与曲线的结合绘制树干细节结构，将画面中古树树干的沧桑感绘制出来，注意树干结构的疏密、虚实线条变化，如图 5-79 所示。

第二步，绘制古树的树叶。用不同方向的叶子去表现古树旺盛的生命力，注意整个树叶部分的疏密、虚实、主次的关系。结合树后遮挡的墙角结构造型进行局部细节的刻画，处理好各个部分结构线的穿插变化，如图 5-80 所示。

图5-79

图5-80

10 完成场景主体建筑以及地面结构造型之后，根据设定对整体画面进行深入绘制，处理好墙体、植物等构成部分之间结构线的疏密关系，仔细调整场景空间结构的布局，如图5-81所示。

图5-81

5.3.2　街景的绘制

街道，原义指两边有房屋的比较宽阔的道路。古时的街道在赶集时人山人海，在街道两边都有小摊贩售卖自己的物品。茶楼、酒楼敞开大门迎接顾客的光临，各式各样的小场景组成了热闹的街道。

接下来对古代街道的场景进行线稿绘制的学习。学习场景中物件多的时候，如何表现画面中的主次关系。

01 在画面中用长直线对画面中即将绘制场景的主体进行分块绘制。初步对画面中场景的结构进行定位，用长直线进行勾画，能够让画面中的结构清晰，如图5-82所示。

图5-82

02 进一步对画面中的建筑进行细化。绘制线稿轮廓时，要对建筑造型进行区分，区分好主体建筑的造型且造型结构要准确，如图 5-83 所示。

图5-83

03 根据对场景的大致设计定位，明确场景大致结构的绘制，也能奠定整个画面最终效果的基调。要注意处理好场景三度空间的透视关系，能够增强画面的体积感，如图 5-84 所示。

图5-84

04 在绘制完成上部植物的基础上，对画面中茶铺的造型进行线稿的绘制。按照由上而下的流程开始对画面中建筑进行绘制。

第一步，根据茶铺的结构定位，绘制茶铺二层的线稿部分，绘制茶铺的屋顶以及二层楼的线稿结构，注意线条虚实结构线的运用，明确屋顶瓦片的形体结构，如图 5-85 所示。

图5-85

第二步，绘制第一层楼的屋顶瓦片及横梁的细节结构。在绘制楼房墙体装饰纹理结构物时，要注意屋檐与墙体衔接部分结构造型与物件位置匹配协调，处理好各个构成部分结构线之间的穿插、层叠关系，如图5-86所示。

05 根据拖车结构设计的定位，对拖车车轮及拉手的结构造型进行细节绘制，注意车轮及车前拉车绳的细节刻画。处理好与后面房屋墙体的结构线穿插变化，如图5-87所示。

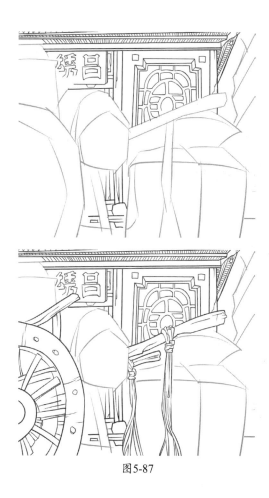

图5-87

图5-86

06 对箩筐的造型进行完善，根据箩筐大体形状定位箩筐结构及水果并进行细节绘制，让画面中箩筐的造型更完善。注意箩筐与拉手背带结构之间的穿插变化，如图 5-88 所示。

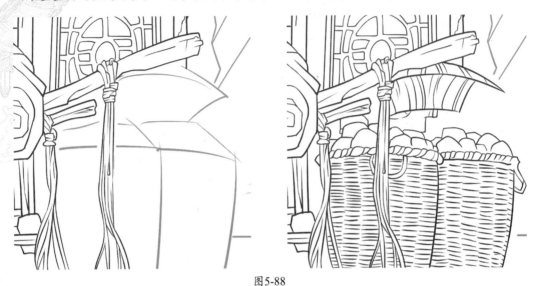

图5-88

07 对茶楼旁的植物进行细节的绘制。用硬笔刷对植物的造型进行线稿细节绘制，注意植物与其他建筑之间衔接部位物件的细节刻画，处理好虚线与实线的关系，如图 5-89 所示。

图5-89

08 绘制画面中围墙的大致造型。注意上部斗拱部分的线稿绘制，绘制中部裂缝的线稿细节时，通过对裂缝的表现，突出画面中围墙的破旧感。注意画面岩石的走向，同时注意与其他衔接部位物件的细节刻画，如图 5-90 所示。

图5-90

09 在绘制桌子结构时，桌上摊着的布对桌子的结构进行了一定的遮挡，在绘制实际的线稿时，注意两者之间的衔接关系，对伞面进行纹理的绘制。在绘制伞杆以及伞底部的墩子造型时，把握好伞面及桌椅之间线条的疏密关系及穿插变化，如图 5-91 所示。

图5-91

10 绘制围墙部分的线稿。用线条绘制出围墙屋檐及墙角石块的结构造型，绘制过程中参考中部围墙结构特点的造型进行细化，把握好虚线与实线的灵活应用，如图5-92所示。

147

图5-92

11 对画面中围墙的线稿进行绘制。在绘制上部砖瓦部分的线稿时，注意其砖瓦部分的细节因为不同角度的变化产生的造型变化，如图 5-93 所示。

图5-93

12 根据酒楼上部分的屋顶以及窗户结构的定位，对画面中的屋顶以及窗户部分进行线稿精细刻画。要灵活处理好虚线与实线在线稿中的应用，如图 5-94 所示。

图5-94

13 绘制画面中酒楼部分的线稿，注意酒楼正面、侧面造型的不同，结合酒楼一楼窗户的大致结构进行绘制，绘制后在造型的基础上再添加窗户的纹理，如图 5-95 所示。

图5-95

14 在绘制围墙上部的植物时要结合场景中对植物的布局进行绘制，让植被的细节来逐步补充完善画面中空隙的部分，用曲线对植物叶面的状态进行细节绘制，如图 5-96 所示。

图5-96

15 在地面基准线的基础上，对画面中砖块的造型进行细化，注意地面砖块的走向，同时注意与其他衔接部位物件的细节刻画，处理好虚线与实线的关系，如图 5-97 所示。

图5-97

16 在场景的绘制过程中一定要注意画面中透视关系的准确。在透视正确的基础上进行线稿的绘制，要注意绘制场景时对房屋物件之间的关系进行处理，注意整个场景结构的疏密、虚实、主次的关系，如图 5-98 所示。

图5-98

5.4　案例赏析

　　通过对本章的学习，对中式场景中物件的绘制有了一定的了解。下面提供部分物件以及场景的案例，让初学者去练习、学习。

　　案台（见图5-99）：

图5-99

书柜（见图5-100）：

图5-100

椅子（见图5-101）：

图5-101

字画（见图5-102）：

图5-102

地毯（图 5-103）：

图 5-103

在上述的案例中，有物件的绘制，室内、室外中式场景的完成图。在观察优秀案例的过程中，学习场景中物件以及透视的表现。在观察后，动手对画面中的案例进行临摹，争取在其基础上能够创作出属于自己的场景。

5.5　本章小结

本章介绍了古代场景中室内、室外场景的绘制流程和规范，重点介绍不同风格中场景的结构、线条之间关系处理的特点，并结合实例讲解了古代场景线稿造型的特点和技巧。通过对本章内容的学习，读者应当对下列问题有明确的认识。

（1）掌握中式室内、室外场景的设计原理和应用。

（2）了解中式风格建筑设计的特点。

（3）掌握中式室内、室外场景线稿的绘制流程和规范。

（4）掌握中式室内、室外场景绘制思路及空间设计概念的应用。

5.6　课后练习

根据卡通场景中对建筑设定的文字描述及绘制流程，重新构思设计一幅中式室内场景或者中式室外场景线稿。注意把握好场景主题元素及物件的结构关系。

中式
建筑场景
设计与
绘制技法

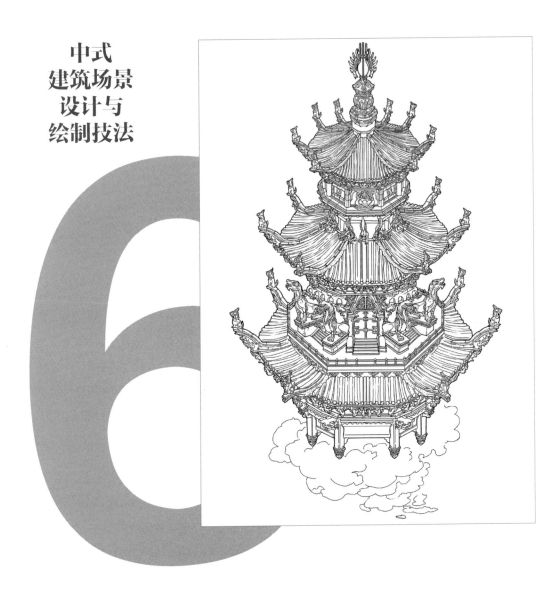

第6章┃中式建筑塔、楼的绘制

场景原画设计师需要拥有深厚的文化底蕴和丰富的想象力，拥有扎实的绘画基础和良好的空间把握能力，能够将自己脑海中美妙奇幻的场景准确无误地表现出来，同时也将场景中渲染的气氛准确地展现给游戏玩家。

在本章中，我们从古代建筑的塔开始，学习并绘制其场景。在今后的中式场景的创作过程中能有更多的创意以及创作素材。

6.1 塔的基础知识
· · · · · ·

在讲解中式建筑群时，总离不开对各式各样的塔、楼建筑知识的了解。据《魏书·释老志》记载，汉明帝时佛教传入洛阳，并于西门外建白马寺。汉明帝死后，葬于西北的显节陵，内建一印度式塔，这是典籍中记载的我国最早的佛塔。

塔初入中国初期，具有明显的印度式或受印度影响的东南亚佛塔造型风格，但很快就与中国的建筑结合起来，特别是与中国早有的木构的楼、台或石阙等高层建筑结合起来，充分体现出了民族趣味。

塔，原指为安置佛陀舍利等物，而以砖石等建造成的建筑物，后来又泛指于佛陀生处、成道处、般涅槃处，乃至安置诸佛菩萨像、佛陀足迹、祖师高僧遗骨等处，而以土、石、砖、木等筑成的建筑物。有关造塔的起源，可远溯至佛陀时代。根据记载，须达长者曾求取佛陀的头发等，以之起塔供养。佛陀圆寂之后，则有波婆国等八国，八分佛陀舍利，各自奉归起塔供养。

中国现存塔2000多座。塔的种类非常多，以样式来区别，有覆钵式塔、龛塔、柱塔、雁塔、露塔、屋塔、无壁塔、喇嘛塔、三十七重塔、十七重塔、十五重塔、十三重塔等，按结构和造型可分为楼阁式塔、密檐塔、单层塔、喇嘛塔和其他特殊形制的塔。以所纳藏的物品来区别，有舍利塔、发塔、爪塔、牙塔、衣塔、钵塔、真身塔、灰身塔、碎身塔、瓶塔、海会塔、三界万灵塔、一字一石塔。图6-1所示为杭州雷峰塔。

我国历代所建的舍利塔极多。据记载，三国时，有僧人感得舍利，孙权令人以铁锤击打而舍利不碎，因此建塔供养，这可能是中国建造舍利塔的开始。隋文帝之时，全国各地建舍利塔的风气极盛。公元601年至602年，隋文帝并诏敕天下八十二寺立塔。其后，历代皆有造立、修治舍利塔的活动。

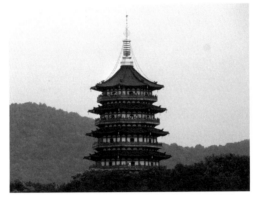

图6-1

6.2 线稿的绘制

········

场景设计是指游戏中除角色造型以外的随着时间的改变而变化的一切可见物体的造型设计，包括室内外的主体建筑及附属物件，也包括天空、陆地、海域等环境元素。

接下来在实际的线稿绘制中来进一步理解塔的结构，用不同的线条表现不同风格的塔造型，让读者在绘制的过程中，加深对线条的理解并能灵活运用。

6.2.1 镇水塔的绘制

镇水塔是古代有些地方水患频繁，人们为求镇水、祈祷平安而建的塔。在塔的建造中结合了人们内心最迫切的期望，希望依靠塔能够镇住天灾，减少天灾伤害。此塔为五层，在形式上符合塔的最基本造型，在绘制过程中根据设定结合塔的现实造型基础进行场景的创作。

1 草图设计 ▶

01 选择画笔工具，调整笔刷的大小及不透明度，对水塔的造型采用长直线条，用长直线对画面中塔的造型进行基础定位，确定画面中塔的绘制视角，如图 6-2 所示。

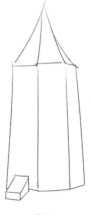

图6-2

02 简单地勾画出主体建筑的大概框架，以分块的形式用简单的线条大致勾画出塔的基本构造。绘制时要结合塔的结构特点进行逐步刻画，如图6-3所示。

03 在绘制水塔楼层结构时，注意水塔上下结构关系的变化及形体穿插变化。把握水塔基本的形态变化。注意线稿结构的疏密、虚实、远近等关系，如图6-4所示。

04 对画面中的细节作进一步添加，在组合场景元素物件时更讲究物件之间的搭配，注意处理好物体之间的大小、高矮、主次及前后等的组合，如图6-5所示。

图6-3

图6-4

图6-5

2 水塔结构的细化

01 绘制塔尖部分的线稿。沿着初稿的设计进行绘制，注意屋脊以及屋顶砖瓦部分之间的衔接关系、砖瓦纹理的表现以及侧面砖瓦的表现，如图6-6所示。

图6-6

02 结合水塔中部的结构定位，对屋顶瓦片及屋檐的结构进行细化。

第一步，对第五层屋顶、瓦片及围栏的结构进行细节绘制，注意瓦片与斗拱造型的细节绘制及线条的疏密变化。处理好瓦片与斗拱衔接部分屋檐结构线的穿插关系，如图6-7所示。

第二步，绘制塔身及围栏部分的线稿。在绘制时注意画面中围栏的结构在透视下产生的变化，同时注意屋檐及塔面窗户的线稿层次变化，与周围线稿的衔接关系，如图6-8所示。

图6-7

图6-8

03 对塔身第四层的线稿进行绘制。结合塔身的结构设计定位，逐步完善塔身的造型。

第一步，在绘制屋顶的细节时，注意飞檐及斗拱线稿在不同透视的影响下产生的造型变化，处理好砖瓦线稿与飞檐之间的衔接关系与层次变化，如图6-9所示。

图6-9

第二步，绘制塔身以及围栏部分的线稿。在绘制过程中，注意建筑透视的变化。绘制窗户的线稿，注意窗户本身结构的绘制以及窗户与围栏之间的衔接关系，如图6-10所示。

图6-10

04 绘制第三层塔身结构的线稿，注意绘制时要根据物件的造型特点进行细化。

第一步，绘制屋顶时除了注意屋顶部分的细节外，还要注意与上一层建筑之间的衔接关系。在绘制三层线稿结构时注意要结合屋顶下的斗拱造型的细节刻画，如图 6-11 所示。

图6-11

第二步，对屋檐窗户及围栏的结构造型进行细节刻画，注意物件与物件的衔接以及变化。结合透视对物体本身结构的影响，处理好窗户与围栏结构的前后及穿插变化，如图 6-12 所示。

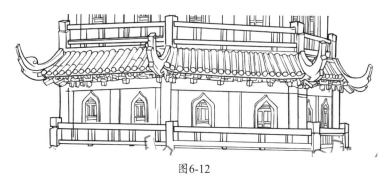

图6-12

05 绘制第三层塔身结构的线稿，注意绘制时要根据物件的造型特点进行细化。

第一步，绘制屋顶时除了注意屋顶部分的细节外，还要注意与上一层建筑之间衔接关系。在绘制三层线稿结构时，要注意结合屋顶下的斗拱造型进行细节刻画，如图 6-13 所示。

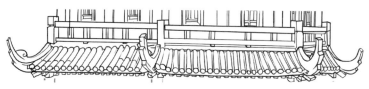

图6-13

第二步，对屋檐窗户及围栏的结构造型进行细节刻画，注意物件与物件的衔接以及变化。结合透视对物体本身结构的影响，处理好窗户与围栏结构的前后及穿插变化，如图6-14所示。

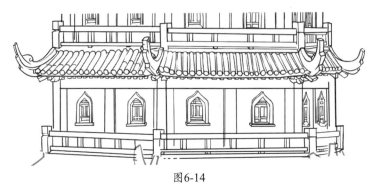

图6-14

06 对镇水塔第一层的结构进行细化，绘制画面中的屋顶线稿，注意对飞檐造型的刻画及砖瓦与飞檐结构之间的衔接关系。运用线条的不同来表现砖瓦部分的线稿，如图6-15所示。

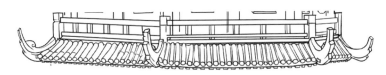

图6-15

07 对第一层塔身大门结构进行细化。注意透视对画面中物件结构的影响，通过物件的造型塑造画面中的透视关系。注意在表现门口造型时线条的运用，如图6-16所示。

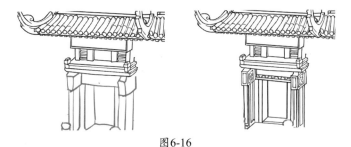

图6-16

08 根据画面中对塔身造型的设定，注意塔身与侧面透视的变化。沿着初稿对塔身造型进行细化，注意画面中对塔身结构的体积感的细节刻画，如图6-17所示。

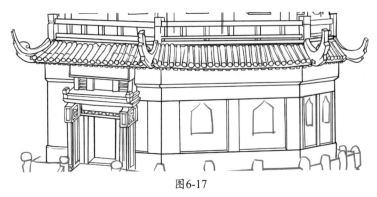

图6-17

09 绘制侧面的窗户。绘制时结合透视的变化对画面中窗户造型的影响，使其造型与正面的造型不一样。绘制细节时注意细节也要遵守画面中的透视变化，如图6-18所示。

图6-18

10 绘制平台处的护栏。护栏与塔身处的围栏不一样，在绘制过程中注意对其造型的刻画，以及画面中的透视变化。注意对画面中平台的体积感的绘制，如图6-19所示。

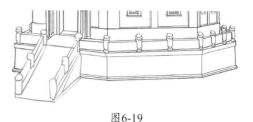

图6-19

11 对塔入口处楼梯的细节进行绘制，注意根据楼梯透视的变化，对画面中台阶部分线稿的影响。在绘制台阶与护栏结构时注意结构线的疏密及穿插变化，如图6-20所示。

图6-20

12 根据镇水塔结构设计的特点，结合场景绘制的流程规范，按照由主到次、从上到下的绘制思路对水塔每一层的结构进行精细刻画，对水塔各个部分结构线的虚实、强弱、粗细及透视等的变化进行整体协调，如图6-21所示。

图6-21

6.2.2 楼的绘制

酒馆又有酒楼、酒店、酒家、酒舍等称谓，在古代，泛指酒食店。金凤楼在场景中的设定是供给大家吃饭喝酒的场地，即古代的酒馆。故在金凤楼的造型设计上，对塔楼的结构以及金凤楼的外在造型的装饰尤其细致，能够突出画面中对金凤楼的属性，让金凤楼的造型更大气。

01对场景中的主体进行大致轮廓的勾画。对绘制场景的需求进行初步草稿的绘制，不必太拘泥于线条的表现，更应该注重线条中对场景大致的定位，如图6-22所示。

图6-22

02绘制金凤楼各部分建筑结构造型的透视变化，对阁楼的大体分层结构进行准确定位。注意主体建筑的结构辅助线穿插变化，如图6-23所示。

03在草稿的基础上，绘制场景的主体建筑的大致结构。对金凤楼的设计要考虑物件与物件之间的大小以及前后的空间关系。注意每一层结构线之间的层叠变化，如图6-24所示。

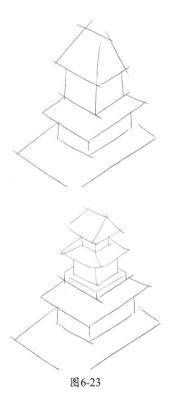

图6-23

图6-24

04 初稿部分是基本为建筑的造型进行了定位，也对画面中的细节进行了添加，使其造型更符合对画面场景的设定。初稿部分是对画面中前期的造型进行细化，也塑造了场景中建筑的造型，基本奠定了画面中建筑造型的基调，在后续实际的绘制中以画面中的初稿为基础，再进行线稿的细化，如图6-25所示。

图6-25

05 对金凤楼的线稿进行整体细化，首先对阁楼屋顶的细节进行刻画。

第一步，在画面屋顶的正脊、垂脊处都有不同的造型。对正脊两边添加祥云似的装饰结构。屋脊都是以木质为主，注意画面中体积感的塑造。通过对砖瓦的概括，与画面中屋檐处烦琐的细节形成繁简对比，如图6-26所示。

第二步，绘制顶楼、楼身的线稿。注意屋顶处的细节对画面中顶楼楼身造型的影响，处理好阁楼屋脊及屋身结构上下层之间的层叠关系及结构穿插变化，如图6-27所示。

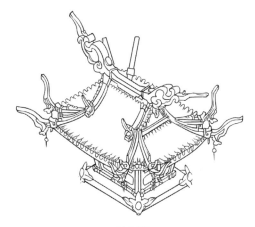

图6-27

图6-26

06 对场景中第二层垂脊部分的细节绘制，在绘制屋顶砖瓦的细节时，注意砖瓦线条之间的虚实运用。处理好垂脊与装饰物件之间结构线衔接部分线条的前后、透视变化，明确各物件的形体结构，如图6-28所示。

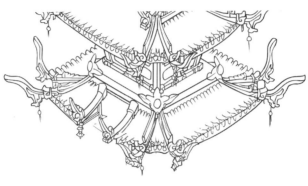

图6-28

07 在绘制好金凤楼第二层屋顶的线稿后，注意对画面中建筑体积感的塑造。

第一步，绘制第二层的墙体及大门柱体结构并进行准确定位，着重对建筑柱体结构细节进行绘制。将画面中墙角以及门庭处的细节进行刻画，让建筑的造型更精致，如图6-29所示。

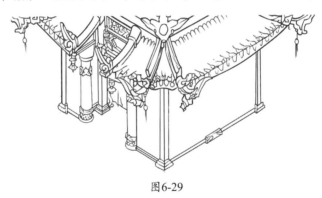

图6-29

第二步，绘制地面以及窗户细节。注意窗户造型的木板结构进行绘制以及窗户一开一闭的设计，处理好屋檐、墙体及大门构造线的遮挡关系及穿插变化。注意门口处地面的绘制以及地面体积感的塑造，如图6-30所示。

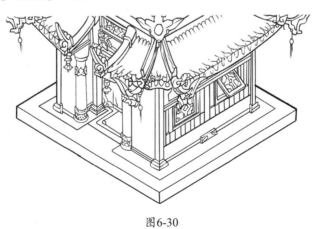

图6-30

中式
建筑场景
设计与
绘制技法

08 绘制正面屋顶轮廓细节造型，注意垂脊与垂脊之间衔接处的绘制。对屋脊各个部位添加不同的细节装饰，注意修整屋脊与墙体结构线之间的衔接关系及穿插变化，如图 6-31 所示。

09 运用勾线笔对右侧屋顶进行细节绘制，绘制砖瓦细节时用线条概括画面中砖瓦部分的关系，注意侧面屋顶部分细节的表现与正面屋顶的不同。修改一些设计得不合理的画面，让画面中屋顶的细节更完善，如图 6-32 所示。

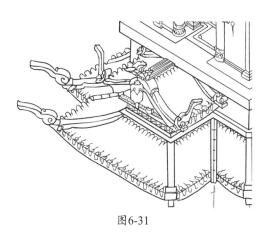

图6-31

图6-32

10 绘制正门门柱以及门头的细节，在对正门的细节绘制过程中要凸显金凤楼的大气气势。结合门柱及装饰物件结构造型的定位进行细节刻画，注意门柱、窗户结构线之间的穿插变化及疏密变化，如图 6-33 所示。

图6-33

11 对金凤楼平台部分的造型进行细化，进一步理解阁楼下部地板结构设计的特点。

第一步，绘制地面的大致造型。沿着地面平台结构定位，用硬笔刷对轮廓作进一步的勾画，注意正面台阶部分结构的细节绘制，处理好主体与地面结构线的穿插变化，如图 6-34 所示。

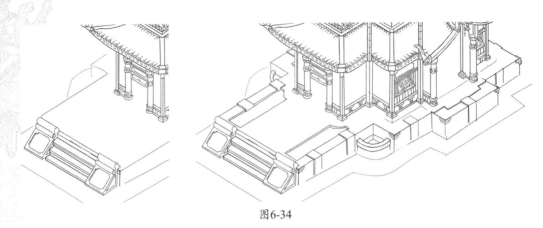

图6-34

第二步，绘制平台地面的细节。进一步对地面平台的内部结构进行细化，处理好地面拐角装饰结构的精细定位，要遵照平台本身的轮廓造型变化进行细节调整。处理好与主体建筑结构线的疏密变化及层次关系，如图6-35所示。

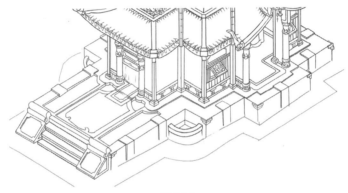

图6-35

12 根据阁楼的设计定位对阁楼地板的结构造型进行细节绘制，衬托建筑主体造型特点。

第一步，绘制地面轮廓。绘制时沿着地板的初稿定位对地板的外部轮廓进行深入刻画。用方块形状的造型去装饰地板轮廓的结构造型，处理好与主体建筑衔接部分结构线的穿插变化，如图6-36所示。

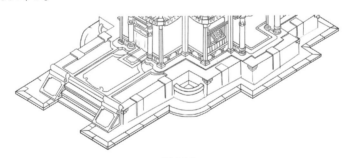

图6-36

第二步，绘制台阶旁的石堆。结合台阶与地面之间的空隙，用代表石块的圆形将空隙填满即可，尽量对画面中石堆的密集度进行空间划分，能够丰富画面的层次变化，如图6-37所示。

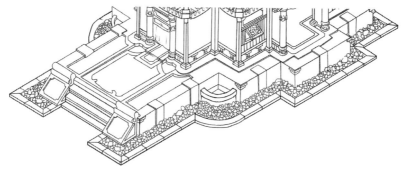

图6-37

13 选择有硬度的笔刷对阁楼整体的结构线条进行细节调整。在添加场景小物件时，要注意结合场景的整体布局来逐步完善补充空隙部分，使画面中的结构更完整，如图6-38所示。

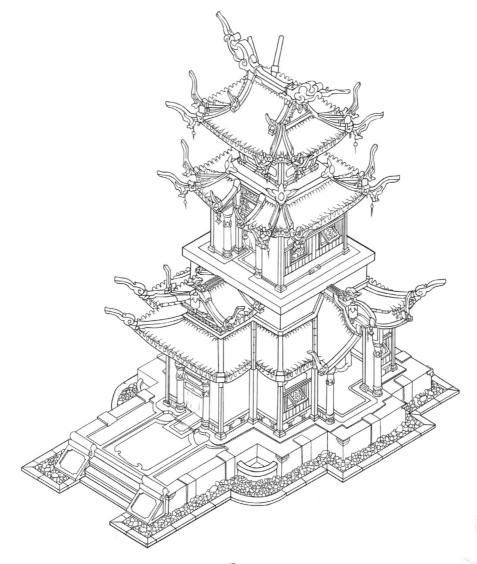

图6-38

6.2.3 木塔的绘制

中式建筑中以木头为主要材质，在古时候有各种各样的塔。在场景画面的设计中，场景的建筑都是以左中右基础的对称结构进行设定，在常规的造型中添加一些弧线、可爱元素等让画面的层次更丰富。本节中的塔是属于游戏设计中的塔，在构造上与一般的塔不一样，为了更好地塑造塔的造型，添加了许多夸张的元素。

01 用简洁的线条对木塔的造型进行定位，勾画出场景主体的初步形体结构，起稿阶段确定画面中塔是以仰视的视角绘制，注意三维空间的透视关系，如图6-39所示。

图6-39

02 在上一步骤的基础上，进一步用简洁的线条将木塔的线稿进行细化。在这一步对画面中塔的结构、角度以及塔的层数都进行基本定位，为下一步对塔结构的细化做好准备。在这部分的绘制中，只进行基础的绘制，对画面中建筑的构造进行基础定位，如图6-40所示。

图6-40

03 对木塔进行初稿的绘制。这一过程可以选择快速描绘，用笔流畅，不要过于拘谨，但是随时都要让绘制的物体在正确的透视关系里，这一步是为之后线稿的细化进行基础的奠定，注意场景中的透视关系。在初稿的绘制中，将画面中建筑的基本构想绘制完成后，如图6-41所示。

图6-41

04 对木塔顶瓦片及屋檐横梁的结构进行
细化，突出木塔的造型特点。

　　第一步，木塔顶部的结构，绘制画面中
木塔屋顶的线稿。绘制小建筑的上部结构，
要注意瓦片与屋檐横梁结构线之间穿插变化
及层叠关系。处理好屋脊、横梁斗拱以及塔
尖之间的结构关系，如图6-42所示。

　　第二步，绘制第三层塔身的造型。结
合透视变化对楼身房梁及窗户的结构进行
细节绘制，注意塔身及斗拱结构衔接部分
主次、层叠关系，调整楼身结构线疏密变
化，如图6-43所示。

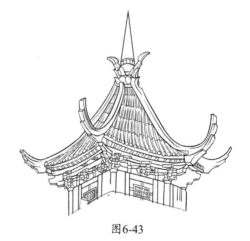

图6-43

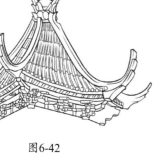

图6-42

05 第二层塔结构的绘制。结合透视的变化调整飞檐的造型变化。在绘制飞檐及屋顶处的砖瓦细节时，结合透视的变化，对屋顶瓦片及屋脊的结构进行细致刻画，如图6-44所示。

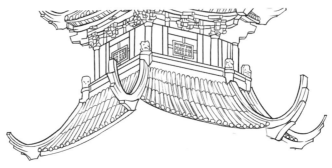

图6-44

06 根据二层阁楼的结构定位，对阁楼第二层房梁斗拱及塔身的结构线进行细化。

第一步，对第二层塔身造型的绘制。绘制屋檐下的斗拱各个部分结构造型时要结合透视的变化，调整斗拱的形体。处理好房梁及斗拱结构线疏密及穿插变化，如图6-45所示。

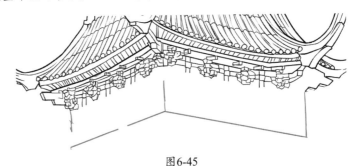

图6-45

第二步，绘制第二层塔身部分的线稿。结合透视变化对塔身柱体及窗户结构造型进行细节绘制，注意处理好虚线与实线对场景结构造型产生的变化。对塔身结构造型进行分块设计勾线，如图6-46所示。

图6-46

07 绘制"触角"的造型。在绘制这部分线稿时，要绘制出"触角"结构线的流畅感，凸显触角造型的特点，注意与阁楼柱体结构衔接部分的前后关系，如图6-47所示。

图6-47

08 选择有硬度的笔刷绘制出一层屋顶部分的线稿，注意屋顶瓦片及房梁飞檐结构造型的变化，处理好瓦片、房梁及装饰结构线之间的虚实、穿插变化，如图 6-48 所示。

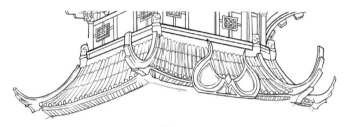

图6-48

09 绘制门口处细节的挂饰。处理好物件前后左右的遮挡关系、物件之间的位置以及大小，对整个门造型中线条的疏密、虚实及强弱等结构都要进行整体的协调绘制，要结合场景透视的原理进行调整，如图 6-49 所示。

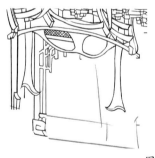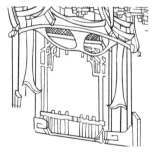

图6-49

10 对阁楼第一层塔身的结构造型进行细节刻画，对与上层的结构衔接部分进行细化。

第一步，绘制阁楼斗拱及窗户细节。结合阁楼一次的设计定位，处理好斗拱部分窗户与周围斗拱之间的关系，把握好斗拱与窗户结构线的疏密关系及穿插变化，如图 6-50 所示。

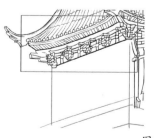

图6-50

第二步，对护栏结构的细节进行刻画。注意护栏与塔身及门口结构线衔接部分线条的前后遮挡变化，处理好护栏与各部分物件之间结构的疏密变化及穿插关系，如图6-51所示。

图6-51

11 对台阶侧面墙体装饰雕刻进行细节绘制。在绘制台阶处的装饰雕刻时，讲究前后结构关系的搭配以及透视关系，运用不同元素的组合，注意线条疏密、虚实、主次关系及穿插变化，如图 6-52 所示。

图6-52

12 开始对木塔最底部祥云及底座托体的结构进行细节刻画。

第一步，绘制阁楼底部的祥云结构细节。注意对祥云造型的刻画，用不同弧度变化的线条去完成画面中祥云的造型，注意画面中祥云部分的前后结构关系，如图6-53所示。

图6-53

第二步，绘制塔底座的线稿。根据底座支架的造型特点逐步进行轮廓细节的刻画，添加了凸显底座结构的细节，让底座的细节更丰富。注意处理好底座与祥云衔接部分线条的前后遮挡关系及穿插变化，如图 6-54 所示。

图6-54

13 木塔在设计上结合不同的元素表现及不同的视角透视变化，采用举一反三的设计理念及设计思路，设计出更多的场景元素造型，丰富场景设计的多样性、统一性及创造性。根据木塔结构设定对主体及附属结构的主次、虚实变化进行整体调整，如图6-55所示。

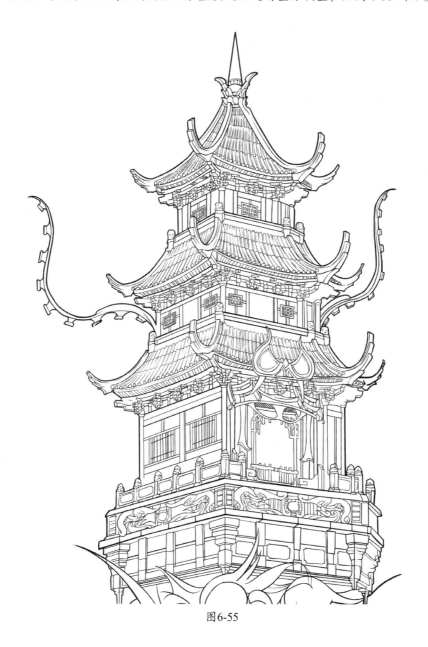

图6-55

6.2.4　浮云塔的绘制

　　场景物件在产品开发中主要包括主体场景的建筑物以及功能性建筑。场景中的各种组合物件及道具，自然环境中的树、草、石头、民宅、远山、天空等都属于场景要设计的物件，包含的概念比较广泛。

在游戏场景的设计上，是在现实建筑的基础上进行夸张处理及变形，去凸显画面中所要表达的气势及氛围。因此，游戏场景的画面相对简洁，线条比较轻快，精度比较高。在后期场景的自我创作中，可通过多视角的变化去表现画面中需要的效果。

本节绘制的浮云塔，塔如其名。其塔飘浮在云彩之上，犹如来源于仙界，脱离人间烟火。

中式
建筑场景
设计与
绘制技法

01 用长线条对场景的主体进行初步定位的绘制，可以定位建筑的大小及形状，让绘画者在大体掌握建筑结构的基础上可以快速描绘，不要过于拘谨，但是随时都要考虑场景的结构关系，如图 6-56 所示。

02 对浮云塔的造型进一步细化。明确浮云塔的塔层以及画面中的视角，对浮云塔的造型进行基础的定位。采用大角度的俯视，更好地表现画面中浮云塔的气势，如图 6-57 所示。

图6-56

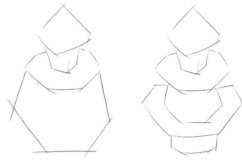

图6-57

03 再一次对画面中的造型进行细化。在绘制时将塔楼屋檐部分以及塔身结构进行层级的大致绘制，突出结构，对塔楼的主体进行多元素、多结构的尝试，如图 6-58 所示。

04 浮云塔的细节较多，对画面中建筑的结构越明晰，对浮云塔各个部位的建筑造型、外形轮廓的细化越有利。结合塔楼空间透视关系调整大小、位置及比例，如图 6-59 所示。

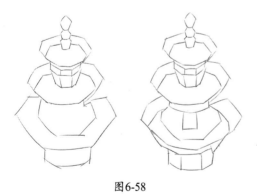

图6-58

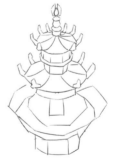

图6-59

05 按照从上到下的绘制流程对浮云塔的结构线稿进行细节刻画，给塔尖添加不同花纹，对中间部分结构细节进行装饰绘制。注意花纹结合本身塔尖结构进行刻画，如图6-60所示。

图6-60

06 对房顶砖瓦细节进行绘制，对屋脊之间的瓦片纹理进行细节绘制。绘制飞檐上的吻兽，注意对吻兽造型的结构定位。绘制中部的屋顶细节时，注意中部的吻兽与屋顶的遮挡关系，处理好吻兽与屋顶线稿之间的衔接关系，如图6-61所示。

07 绘制中部的屋顶线稿。根据屋脊结构定位，绘制屋脊瓦片之间细节，注意结合透视变化调整瓦片结构，处理好砖瓦与屋脊、砖瓦之间线条的虚实关系，如图6-62所示。

图6-61

图6-62

08 处理好画面中前后屋脊以及砖瓦之间的关系。结合中部的屋脊造型，正确绘制屋脊对屋顶处砖瓦的遮挡关系。注意其造型与周边环境协调，对整个屋顶处的线稿疏密、虚实、主次等关系进行整理，让画面中的造型更完善，如图6-63所示。

图6-63

09 对顶部塔身的造型进行绘制，注意拉开与周边环境的主次关系及透视变化。

第一步，绘制塔身部分的大致造型。在初稿的基础上对塔身的大致轮廓进行绘制，尤其在绘制屋檐下斗拱部分的细节时，要明晰在俯视的角度下斗拱造型的变化，如图6-64所示。

图6-64

第二步，绘制塔身部分的装饰结构。对侧面中菩萨的造型进行定位，在细节上绘制菩萨的造型以及座下的莲花台结构造型，注意菩萨及主体等结构线的疏密、虚实变化，如图6-65所示。

图6-65

第三步，绘制塔身的底座。注意底座台阶的细节刻画，用直线条去刻画台阶的层次关系。注意平台处的线条与边缘处线条衔接处的疏密关系及穿插变化，如图 6-66 所示。

图6-66

10 根据塔座底部的结构设计定位，对塔座侧面附属的小龙雕塑结构造型进行刻画。

第一步，绘制左侧的小龙。根据小龙结构造型的特点，在左侧画面的边缘线上绘制小龙的造型。根据不同视角变化来刻画小龙造型的细节结构，注意各个部分虚实结构线的运用，如图 6-67 所示。

图6-67

第二步，绘制底座的造型。在小龙造型绘制完成后，对整个底座部分的结构在初稿的基础上进行细节绘制，注意底座与小龙的造型之间前后关系及穿插变化，如图 6-68 所示。

图6-68

11 绘制屋脊处的线稿。结合初稿设计中将屋脊的结构进行细化，尤其是两旁吻兽的造型。在两旁屋脊结构完成后，用线条对画面中屋顶部分进行补充，注意画面中透视的变化以及与垂脊之间的衔接关系，注意线条虚实的运用，如图6-69所示。

图6-69

12 对屋脊之间的瓦片纹理进行细节绘制。绘制飞檐上的吻兽，注意对吻兽造型的结构定位。绘制中部的屋顶细节时，注意中部的吻兽与屋顶的遮挡关系，处理好吻兽与屋顶线稿之间的衔接关系，如图6-70所示。

图6-69

13 结合屋脊进行砖瓦结构的设定。结合中部的屋脊造型，正确绘制屋脊对屋顶处砖瓦的遮挡关系。注意其造型与周边环境协调，对整个屋顶处线稿的疏密、虚实、主次等关系进行整理，让画面中的造型更完善，如图 6-71 所示。

图6-71

14 绘制斗拱部分的细节。首先绘制好斗拱的造型，调整笔刷的大小及硬度，选择有硬度的笔刷绘制出斗拱的结构线，然后绘制整个屋檐下的结构，在绘制时将物体的形状修整至标准状态，注意线条弧度的变化，如图 6-72 所示。

图6-72

15 对门框及大门结构进行细节的绘制。注意门框两旁的装饰绘制，类似罗马柱装饰的效果，是门口部分的突出表现风格的主体。添加花纹来装饰门的细节，描绘花纹时要注意线条的弧度，与主体场景的结构线棱角分明应有所区别，如图 6-73 所示。

图6-73

16 根据场景结构定位对画面中塔身左侧的石狮及石台结构的细节进行绘制。

第一步，绘制石狮造型。石狮嘴部造型参照龙的造型进行修改，在绘制这只石狮的造型时，注意其抬起一只前爪的动态，并注意石狮造型中装饰花纹的绘制，运用线条去表现画面中石狮的造型。在绘制这一只石狮的造型时，注意画面中是石狮抬首动态，仿佛对天长吟，表现了石狮的气势，如图6-74所示。

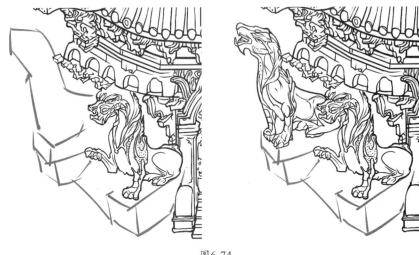

图6-74

第二步，绘制两座石狮的底座以及台阶线稿。在绘制这部分线稿时，在初稿的基础上对大致的造型进行修正，在绘制完成后，再对画面中石狮的底座以及台阶部分的体积感进行绘制，最后添加一些底座纹理，表现底座的细节，如图6-75所示。

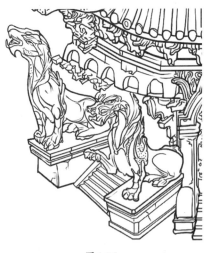

图6-75

17 对右侧石狮的造型进行绘制，在绘制时与左侧的石狮造型统一，细微修整建筑物件的细节造型，绘制画面中石狮的底座。注意对石狮的底座以及台阶处造型的体积感的塑造，注意其与石狮之间的风格保持一致，如图6-76所示。

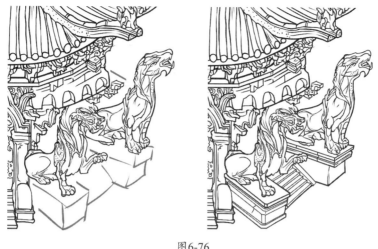

<div style="text-align:center">图6-76</div>

18 在绘制平台护栏部分的结构时，更要注意因为透视变化对画面中护栏部分产生的影响。

第一步，绘制护栏部分的线稿。画面采用大俯视的角度进行绘制，对平台处围栏部分的结构产生一定影响。结合绘画的设计理念对画面中围栏部分的结构进行造型绘制，如图6-77所示。

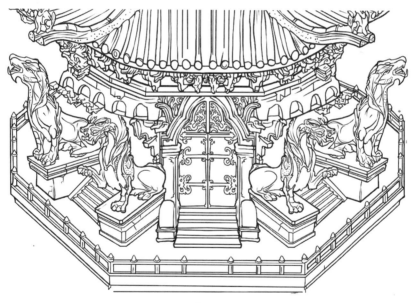

<div style="text-align:center">图6-77</div>

第二步，绘制围栏下的斗拱部分。在绘制时注意结构透视变化对斗拱的细节进行刻画，同时注意斗拱与围栏底部之间的细节刻画，处理好虚线与实线的灵活应用，如图6-78所示。

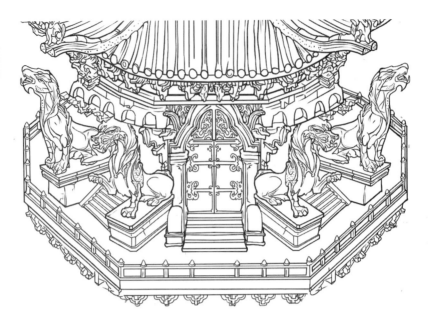

图6-78

19 结合阁楼结构的初步定位，对第一层的屋顶瓦片及房梁斗拱的线稿进行细节绘制。

第一步，绘制画面中部屋顶细节。在对中部屋顶的细节进行绘制时，确定画屋脊以及屋顶、吻兽的造型，注意正面及侧面瓦片及房梁结构之间的转折和穿插关系，如图6-79所示。

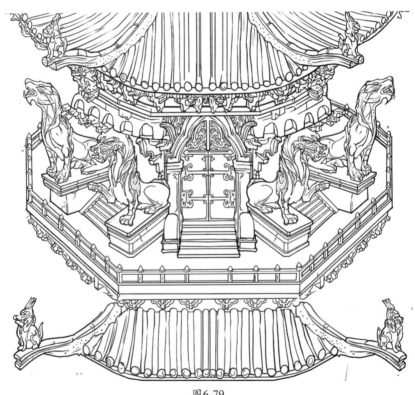

图6-79

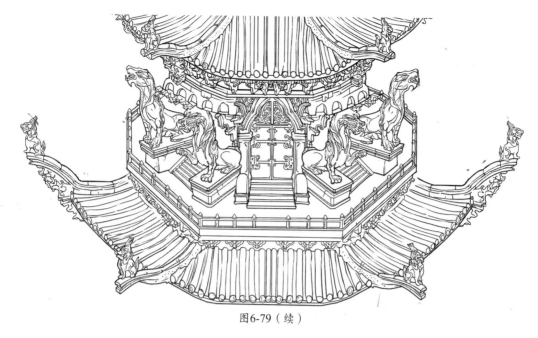

图6-79（续）

第二步，绘制画面中靠近中部的屋顶。在完成中部的线稿后，接着对两侧屋顶的形态结构进行细节刻画，注意要结合中部屋顶的结构进行刻画，把握好屋顶的屋脊以及砖瓦的结构变化，如图 6-80 所示。

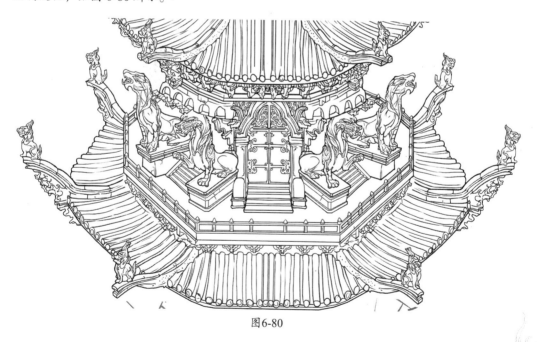

图6-80

20 绘制画面塔下的结构。先绘制屋檐下的斗拱部分，在绘制斗拱部分的细节时，注意斗拱本身的结构特点以及与周围的斗拱之间的关系。对中下部的柱子以及柱子间的结构进行线稿的绘制，如图 6-81 所示。

图6-81

21 绘制云的造型。对云彩的造型进行细节绘制。在刻画云彩的分层结构时，注意云的造型要与整体场景的造型风格保持一致，处理好虚线与实线的灵活应用，如图 6-82 所示。

图6-82

22 对线稿进行整体调整。在对场景中的物件进行初步定位时，应该大胆想象，修改场景中的结构以及物件的摆放位置，在不同的绘制过程中找到最合适的风格。注意各种建筑纹理结构的细节绘制，使建筑主体及附属结构的风格统一协调，如图 6-83 所示。

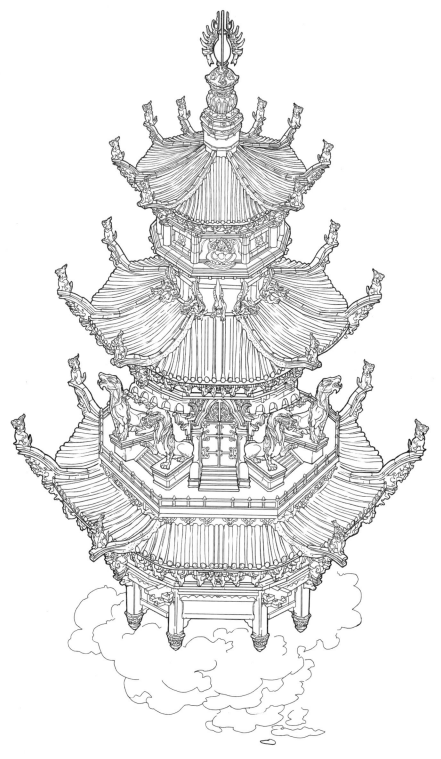

图6-83

6.3 案例赏析

本节列出了不同风格的中式建筑，为读者提供绘制素材，如图6-84~图6-88所示。

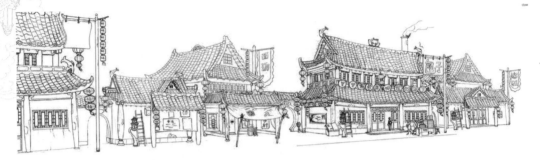

图6-84

图6-85

图6-86

图6-87

图6-88

上述案例中集合了卡通风格的楼房、小全景的塔楼、街景的缩影。在案例赏析的基础上，进一步了解中式场景中不同风格场景的绘制方式，以加深读者对中式场景的理解。

6.4　本章小结

本章介绍了中式塔楼风格场景线稿的绘制流程和规范，重点介绍古代风格中塔的结构、明暗关系处理的特点。通过对本章内容的学习，读者应当对下列问题有明确的认识。

（1）进一步掌握古代风格场景中塔的设计原理和应用。

（2）掌握中式风格游戏场景设计以及分层绘制的思路。

（3）掌握游戏场景线稿的绘制流程和规范。

（4）掌握场景的透视变化及空间设计概念的应用。

6.5　课后练习

根据塔楼结构设计的特点，以运用写实的手法设计一幅以皇城宫殿为主体的宋式建筑，结合透视的变化从不同角度设计阁楼的分解图，把握好主体建筑及附属结构的衔接结构造型特点。

中式
建筑场景
设计与
绘制技法

第7章┃场景与明暗关系的绘制

在之前篇章中，已经接触了塔楼的造型设计，中式建筑的室内外的场景绘制，并没有太多创意的出现，也未对场景作出更多造型的改变。在接下来的内容中，开始对场景进行游戏化的创意绘制，采用进阶式的线稿绘制，也是对读者自我创意的培养，让读者在绘制出一个简单的场景时能够在此基础上对场景进行升级处理，赋予场景多变的造型，以展现出更清晰、明确的风格。

7.1　初步场景绘制

本节通过一个案例升级为 3 种不同场景的线稿绘制，由 3 个不同风格的房屋建筑类型的草图到线稿，再到最后场景阴影的绘制过程，让读者在实际案例的操作中，能够充分掌握场景原画设计流程及绘制技巧，根据从简单到复杂、由主到次的绘制进程逐步掌握场景原画的绘制过程。

这部分场景是绘制一个在植被丰盛的平原上的小平台。这一场景的绘制着重于对周围植被线稿的绘制，平台在此场景中是一个小平台的绘制，也是为后续场景的进阶定位。初步场景的绘制是在绘制过程中明确创作者绘制思路的同时，也在为后续两级场景线稿的前期绘制奠定基础。

本例场景原画整体画面效果如图 7-1 所示。接下来进入绘制过程。

图7-1

7.1.1 基础线稿绘制

将普陀灵峰的绘制过程分解为基础、进阶、高级三部分来进行场景空间的设计。现在对画面中普陀灵峰的基础版造型进行绘制。

01 选择好画笔，用长直线对绘制物体的位置进行初步定位。这一步的定位主要确定场景的外部大体轮廓，如图7-2所示。

图7-2

02 用直线条绘制场景大块面的结构定位，进一步在大体关系上添加建筑特点和对物品造型的定位绘制，将画面中的物件划分为上、中、下的基础细节，如图7-3所示。

03 进一步细化画面中建筑的结构，确定普陀灵峰中场景一平台位置的定位，因场景结构比较特殊，故在设计中更讲究对平台周围环境的绘制以及物件的搭配，如图7-4所示。

图7-3

图7-4

04 在初稿轮廓的基础上，对周围环境进行模块分区。用曲线表现场景中的植被，用直线表现山体结构，采用不同线条的表现对画面中的结构进行定位，如图7-5所示。

图7-5

05 对画面中心的平台处各个构成部分的线稿作进一步的绘制。

第一步，绘制画面中平台处的小平台线稿。在初稿的基础上对画面中的细节进行完善，让造型更明晰，对画面中花纹的细节进行绘制，注意结合物件本身的结构变化，如图7-6所示。

图7-6

第二步，绘制画面中的植被。对周边的石块以及植被的线稿进行细节绘制，细节绘制植被的分布以及石块的体积感。注意各个构成部分结构线的疏密变化及穿插变化，如图7-7所示。

图7-7

第三步，绘制画面中地面的细节。注意在绘制时把握好地面与周围物件的衔接关系以及地面的透视关系，要对其进行准确的定位及细化，如图7-8所示。

图7-8

06 开始对场景周围的山体及植物各个构成部分的结构线进行细节的绘制。

第一步，根据对山体结构的初步定位分析，对画面中山体的线稿进行绘制，用线条完善画面中山体结构的纹理，把握好岩石的大结构的透视关系，如图 7-9 所示。

第二步，绘制画面中的植被。注意画面中植被的生长状态的塑造，凸显画面中植被的茂盛。注意植被与岩石之间的遮挡，也注意绘制过程中线条之间的衔接关系，如图 7-10 所示。

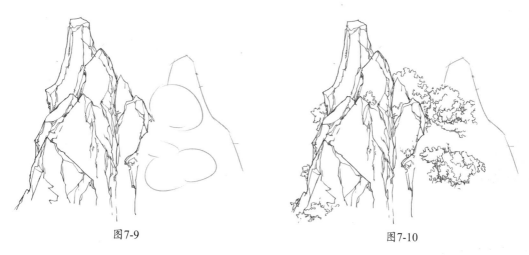

图7-9 图7-10

第三步，绘制画面右侧的山石结构。结合之前对画面中山石以及植被的造型特点对其进行细节绘制，注意右侧山石与植被之间的衔接关系以及整体上的透视关系对比，如图 7-11 所示。

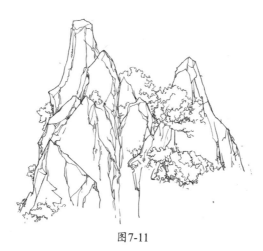

图7-11

07 对左侧后部地面的结构进行细化，在绘制时注意地面的植被与周围环境之间的关系。

第一步，观察画面中对后侧结构的初稿设定，绘制画面中地面的线稿，注意地面的结构与平台、前部山石之间的关系以及画面中的空间透视关系，如图 7-12 所示。

第二步，绘制画面后侧的植被。根据植被的造型设计特点，结合植被的生长规律以及植被本身的要求进行线稿的绘制。注意根据植被生长状态进行细节的描绘，如图 7-13 所示。

图7-12

图7-13

08 对右侧的山石及植被的结构进行刻画，注意山石与植物结构之间的衔接关系。

第一步，根据画面中对山体的初稿设定，结合山体岩石结构的构成，用硬笔刷对画面中的山石结构进行绘制。注意岩石之间的穿插、遮挡衔接的处理手法，如图 7-14 所示。

第二步，绘制画面中的植被。在初稿设定的基础上，对画面中植被的层次进行细化，在绘制时注意植被结构线稿与周围线稿的衔接关系，如图 7-15 所示。

图7-14 图7-15

09 对画面中右侧的山石结构绘制初稿设定，为后续的线稿绘制奠定基础。

第一步，绘制画面中的山石结构。在绘制时结合画面中植被的结构进行刻画，处理好山石与植被之间的连接及遮挡关系。注意山石与植被之间主次关系及穿插变化，如图 7-16 所示。

图7-16

第二步，在完成山石以及植被的结构绘制后，结合画面中植被与山石的造型，对山石之间台阶结构进行细节刻画，处理好台阶边缘与山石、植被之间的衔接关系，如图 7-17 所示。

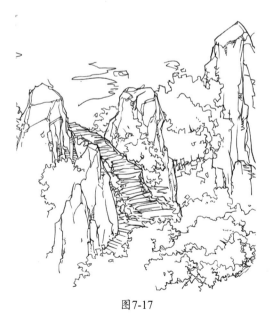

图7-17

10 根据画面中的初稿设定对画面中的场景进行绘制，在物件的原有基础上增加一些细节的变化，绘制的过程中要注意线稿中线条的虚实、轻重、方圆的表现，不同线条的表现可以塑造不一样的画面感受，如图7-18所示。

图7-18

7.1.2 进阶线稿绘制

在完成画面的初级线稿绘制后，接下来进入进阶线稿绘制。画面中主体建筑的造型设计非常关键。场景的设计是在真实场景的基础上对主体建筑就核心功能物件进行夸张、概括，同时在结构设计时突出重点、明确主题。在这一步骤中，对画面中平台处添加建筑，进入画面中寺庙线稿的细化，增加画面的完整性。

01 将基础场景线稿的透明度设置为40%，采用硬笔刷在画面的中心对平台处的建筑进行位置、大小的定位，结合一级场景设定绘制场景大致定位，如图7-19所示。

图7-19

02 结合文案的需求描述绘制初步的结构，结合透视关系建筑三维空间的大体关系进行定位。确定建筑在画面中的位置、大小、比例，能够对画面的整体进行定位，如图 7-20 所示。

图7-20

04 在对画面中的初步轮廓绘制完成后，将基础线稿中与进阶线稿画面中叠加部分的线稿进行擦除。注意绘制时对线稿中细节的处理，如图 7-22 所示。

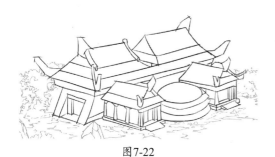

图7-22

03 根据透视关系确定场景物件的各个部分结构定位，按照由左至右、从前到后的顺序对建筑的细节进行刻画。结合第一层结构调整房屋结构线的前后及穿插变化，如图 7-21 所示。

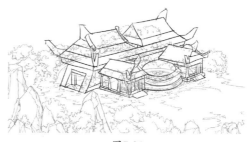

图7-21

05 根据房屋结构设计定位，结合一层场景的结构变化，对房顶屋脊的结构进行细节绘制。

第一步，绘制屋脊处的线稿。运用长、直的线条简单地勾画出屋脊的大致框架结构，再用短线条进行刻画，绘制中注意对不同视角变化下飞檐的细节刻画，如图 7-23 所示。

图7-23

第二步，绘制画面中屋顶处的线稿。着重对画面中砖瓦处的细节进行绘制，用小线条去概括画面中砖瓦部分的细节变化。注意砖瓦与周围建筑之间的关系，如图 7-24 所示。

06 对画面中右侧的屋顶处的线稿进行绘制，参考左侧屋顶的绘制方法，对右侧的屋顶进行绘制，在线稿的绘制过程中，要注意砖瓦与周围环境之间的衔接关系，如图 7-25 所示。

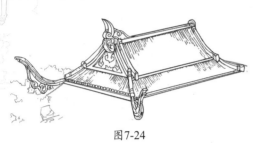

图7-24

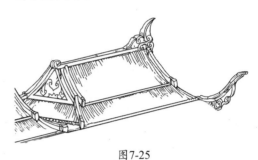

图7-25

07 绘制画面中屋顶的细节。在补充物件时注意整体风格的协调统一。注意斗拱的细节以及在透视影响下的变化。注意各物件之间的衔接关系，如图 7-26 所示。

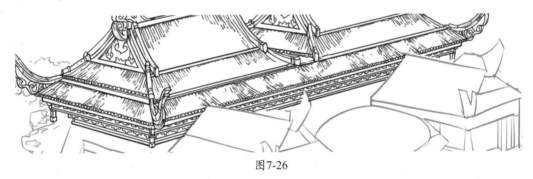

图7-26

08 在初稿的基础上对石柱的结构进行细节刻画，对石柱上部分的纹理细节进行刻画，注意建筑中门的体积感的绘制以及门口石柱的空间透视关系及穿插变化，处理好与周边环境之间的衔接关系，如图 7-27 所示。

图7-27

09 绘制屋顶、屋脊及房梁的结构造型。着重对房顶瓦片的细节进行绘制，用小线条去概括画面中砖瓦部分的细节变化。注意砖瓦与中间屋脊横梁之间的穿插关系，如图7-28所示。

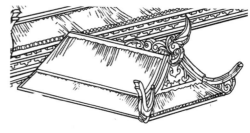

图7-28

10 在完成画面中建筑屋顶处的细节后，对右侧房屋墙体及主体的细节进行绘制。

第一步，绘制画面中斗拱及门柱的线稿。注意对柱子本身的体积感及细节的绘制，绘制墙面以及门口处的细节时，结合透视变化处理好墙面与柱子之间结构线的穿插变化及虚实关系，如图7-29所示。

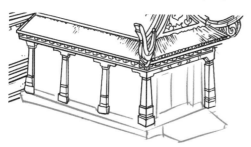

图7-29

第二步，绘制画面中台阶处的线稿。对画面中的台阶线稿进行绘制，处理好台阶与墙面、柱体之间的衔接组合关系，处理好台阶及墙体各物件之间的衔接与穿插变化，如图7-30所示。

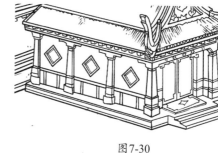

图7-30

11 沿着画面中自左至右的绘制顺序，开始对画面中部莲花台的线稿进行细节绘制。

第一步，绘制画面中莲花台底座的细节。对画面中莲花瓣的造型进行绘制时，注意对花瓣盛开的状态进行绘制以及画面中花瓣与花瓣之间的联系，增强画面中花瓣的层次结构，如图7-31所示。

图7-31

第二步，绘制莲花台底座以及后侧的背景。在绘制底座处的花纹细节时，注意对花纹线条的绘制及花纹之间线条的衔接变化。处理好莲花台与后侧柱子的造型大小比例关系，注意画面中各物件之间的位置、透视、角度对比关系，如图7-32所示。

图7-32

12 结合右侧房屋的绘制细节，对画面中左侧的房屋进行细节绘制，注意房屋上飞檐的大小比例结构即可。对屋脊的造型上添加花纹的装饰。注意画面中各物件之间的衔接关系，如图7-33所示。

图7-33

13 绘制建筑的门柱及门口。注意建筑本身的柱子以及门口处的细节，为增加画面建筑的造型特点，在墙面上添加一些细节，处理好台阶与莲花台及房屋主体之间的遮挡关系及穿插变化，如图7-34所示。

图7-34

14 对右侧的植被进行线稿的绘制，结合场景的整体设计定位，对周边植被逐层进行绘制，处理好主体建筑与环境植物结构线之间的虚实变化及穿插关系，如图7-35所示。

图7-35

15 在完成场景主体结构线稿绘制后，结合透视变化对建筑及周边环境结构线的主次、前后的空间结构进行细节的调整，除注意整体场景虚实、远近关系以外，更注重场景元素物件之间高矮、大小、主次的搭配，如图7-36所示。

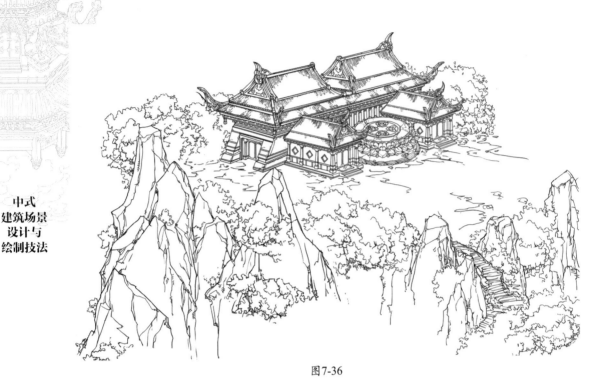

图7-36

7.1.3 高级线稿绘制

　　在上一节建筑的基础上对画面中的建筑进行造型上的夸张和变形，将画面的内容进行升级：房子是两层式，在中部有一座菩萨石雕，让人在画面中一看便知建筑的属性。在设定场景时，可以添加能突出建筑属性的物件，使画面更丰富。

01 对二层建筑的大小比例及位置进行勾画。采用长、直线条来交代画面中的主体结构，将建筑进行块面式的绘制，清晰地将场景中建筑的结构进行划分，如图7-37所示。

02 将上一步的大块面进行细化，把每个块面中的细节进行细化，进一步在大体关系上添加建筑特点和物品造型的定位绘制，如图7-38所示。

图7-37

图7-38

03 确立大致位置和形状大小。注意画面结构的疏密、虚实、远近等关系，注意处理好物体之间的大小、高矮、主次及前后等的组合，如图 7-39 所示。

图7-39

05 绘制整个屋顶的线稿。对画面中建筑结构进行线稿的细化。

第一步，绘制屋顶的吻兽。对吻兽的造型进行细化，对画面中吻兽的造型添加细节装饰，结合屋顶结构进行线稿的细化，注意对物体结构的理解以及在用线绘制时线条与周围已有物体线条的衔接关系，如图 7-41 所示。

04 在画面中将之前线稿与新线稿相叠加的部分擦除，方便画面后续的线稿细化。运用长、直线条简单地勾画出主体建筑的大致框架结构定位，如图 7-40 所示。

图7-40

第二步，绘制画面中屋顶的细节。在完成了上层建筑的线稿绘制后，对画面中下部的屋顶也开始进行线稿的细化，注意画面中瓦片细节的处理。绘制斗拱时，注意斗拱之间的疏密、衔接关系，让画面有层次而不乱，如图 7-42 所示。

图7-42

图7-41

06 对画面中窗户的细节进行绘制，绘制时注意线稿与围栏处的衔接，注意场景结构设计的疏密、虚实、主次等关系的变化。处理好场景主次关系以及透视变化，如图 7-43 所示。

图7-43

07 在整个轮廓的基础上对屋檐的造型进行细节的添加，以及连接两侧屋檐处的细节，绘制这部分的细节时需要注意吻兽及屋檐物件左右的主次及穿插关系，如图 7-44 所示。

图7-44

08 运用线条的表现力，将屋顶与屋檐之间的关系表现出来。在绘制画面的大轮廓以后，再对画面中的山竹以及斗拱、砖瓦处的细节进行细化，结合周围环境进行绘制，注意与周边物件的联系，如图 7-45 所示。

图7-45

09 对画面中右侧的屋身结构进行细节绘制，注意绘制时结合透视关系进行准确的定位，要注意房顶及墙体主体木块结构线之间的疏密关系及穿插变化，如图 7-46 所示。

图7-46

10 绘制画面中平台处的线稿，注意主体建筑与台阶结构之间的衔接及穿插变化。处理好平台与四周物件的遮挡关系，调整场景结构的疏密、虚实、主次关系，如图7-47所示。

图7-47

11 绘制画面中菩萨石雕的脸部细节。对菩萨石雕的眉眼五官处的细节进行描绘，处理好脸部线条的弯曲弧度以及前后的空间透视关系。对菩萨石雕头部的装饰进行细节绘制。注意各个装饰物品之间的位置、透视、角度对比关系，如图7-48所示。

12 观察画面中对身体部分的初稿设定。在绘制身体的线稿时，要注意对身体肌肉感的塑造。由于菩萨石雕的造型是石头材质，注意衣服与画面中身体之间的贴合度以及画面中衣服的纹路绘制，如图7-49所示。

图7-48

图7-49

13 调整笔刷大小及笔刷的硬度，选择有硬度的笔刷对建筑主体的细节进行刻画，注意结合场景的整体布局来逐步补充完善空隙部分，让画面中的结构更完整，如图7-50所示。

图7-50

14 结合环境的结构设计，对主体建筑及各个部分的结构线进行整体上的细节调整，处理好主体建筑与周边场景植物的衔接关系及层次变化，更注重场景元素物件之间高矮、大小、主次的搭配，如图7-51所示。

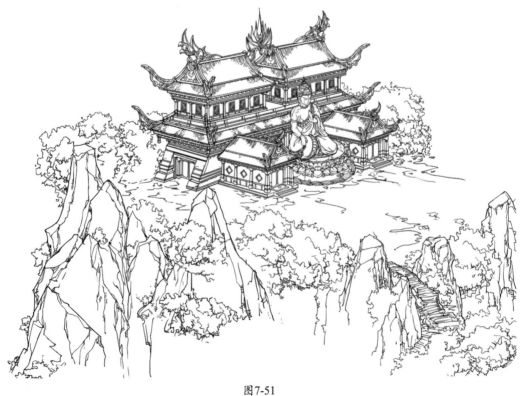

图7-51

7.2 阴影的绘制

　　阴影指的是阴暗的影子，在场景的绘制中是由于光源对物体的照射而形成。在场景中确定了一个固定或者多种的光源，其光照射在物体上，而形成画面中的阴影。在场景的绘制中，画面中对阴影的绘制能够让画面的体积感更强烈，产生更清晰的画面感受。

　　完成了画面中的线稿绘制后，进一步掌握场景中的物件在光影结构下的变化，更明晰画面中光影关系的表现。

7.2.1 基础线稿的阴影绘制

　　在对线稿造型定位之后，为了进一步表现场景元素的环境氛围，可以在大体结构的基础上对建筑光影关系进行初步定位。现在开始对画面中的线稿进行阴影的绘制，在这一部分的阴影绘制中，主要注意画面中对岩石、植被部分的阴影表现，在实际绘制中去体会阴影对不同材质的表现方式。

01 设定一个主体光源，以场景中的圆盘进行阴影的定位。在绘制画面中岩石结构的阴影时，注意对物体明暗交界线的强调。绘制植被的阴影时，根据画面中的光影变化，对阴影进行柔和处理，让画面中的植被与岩石的阴影形成对比，如图7-52所示。

图7-52

02 绘制山石的阴影，要注意阴影的变化是根据光源对物体的形状进行变化。对画面中岩石的阴影进行绘制，注意阴影要遵循岩石的形状就是那些阴影的变化，在绘制的过程中注意岩石对植被阴影的影响，以及岩石处受光源的影响对台阶的投影，如图 7-53 所示。

图7-53

03 对右侧山石的阴影进行初步的绘制后，开始对画面中部的山石阴影进行绘制，在绘制的过程中，依然注意山水与植被之间阴影的变化与联系。

第一步，观察画面中山石的结构。对画面中即将绘制的阴影进行整理，便于后续对阴影绘制。

第二步，绘制画面中岩石的阴影。在对画面中的岩石阴影进行绘制时，注意阴影对画面中岩石形状的强调，以及画面中阴影形状的变化，要考虑物体在光照阴影下受光、背光处的变化，用物体的光影关系去衬托物体的体积感。

第三步，绘制画面中植被的阴影。在对植被的阴影进行绘制时，除了画面中光源影响下植被的投影外，还要注意阴影对植被体积的塑造。植被的体积与画面中的阴影是相辅相成的，在绘制时注意植被的造型对画面中光影的影响，如图 7-54 所示。

图7-54

04 对画面中左侧山石的阴影进行绘制，明晰画面中山石的结构，利于后续对阴影的绘制。山石靠近画面中的光源部分，阴影面积较少，但是要注意大致的光影关系，如图 7-55 所示。

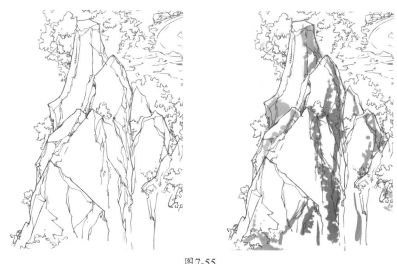

图7-55

05 根据场景环境光及结构设计产生的明暗关系，整体上对组合物件元素的大体明暗关系进行细化整理，这样也能更好地表达画面中的明暗基本色调关系。为了更好地烘托环境的气氛，对环境整体氛围进行深入刻画，如图 7-56 所示。

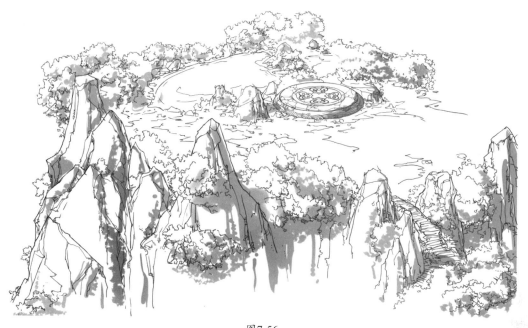

图7-56

7.2.2 进阶线稿的阴影绘制

基础线稿的阴影绘制主要涉及岩石与植被，在绘制的过程中将画面中的光影关系进行

了初步的定位。接下来在基础线稿的基础上，对进阶线稿的阴影进行绘制，根据场景中亮部及暗部的明暗关系，对整体建筑的阴影进行修整。

01 在绘制之前将画面中普陀灵峰（一）中与普陀灵峰（二）中的山石与植被的阴影进行绘制，在绘制画面中山石之间的光影关系时，把画面中的投影一起进行绘制，注意光影对建筑的影响，如图 7-57 所示。

图7-57

02 绘制画面中屋顶的阴影。绘制上部屋顶处的阴影，在绘制时也要考虑光源对建筑的光影影响，右侧的屋顶以屋顶前的阴影为主，在绘制时注意画面中转折线的处理，如图 7-58 所示。

图7-58

03 结合光源变化，绘制屋顶暗部的阴影。在绘制屋顶处的阴影时，因为是背光区，故在绘制时用阴影色填充屋顶暗部的色调，与场景亮部的色调统一协调，如图 7-59 所示。

图7-59

04 绘制右侧墙面的阴影。对画面中的整体阴影进行绘制，让画面中的光影关系更加明确，各种环境元素物件也会更好地衬托建筑主体，画面的空间感更强烈，如图7-60所示。

图7-60

05 对画面中正面的屋顶及门口处的结构进行阴影的填充，然后在右侧的地面上绘制房屋的投影，进一步对画面中的阴影关系进行细致表现，如图7-61所示。

图7-61

06 对莲花台处的阴影进行绘制，注意左侧房屋对莲花台处的投影。这部分的阴影要跟随画面中花瓣的结构进行阴影的绘制，对画面中的花瓣进行体积感的塑造，注意处理好花瓣处受光、背光的交界线色调变化，如图7-62所示。

图7-62

07 绘制房屋及植被的阴影。房屋正面处于画面中的背光区，继续对地面上的投影以及画面中房屋旁植被的阴影进行绘制，进一步加强画面中光影的关系，如图7-63所示。

图7-63

08 在绘制光影关系时离不开光源以及对建筑中物件的结构关系，因为光影关系是在光源的影响下对物件结构的投影，在绘制时把握好画面的光源以及物体结构，能更好地绘制画面中的光影关系，如图 7-64 所示。

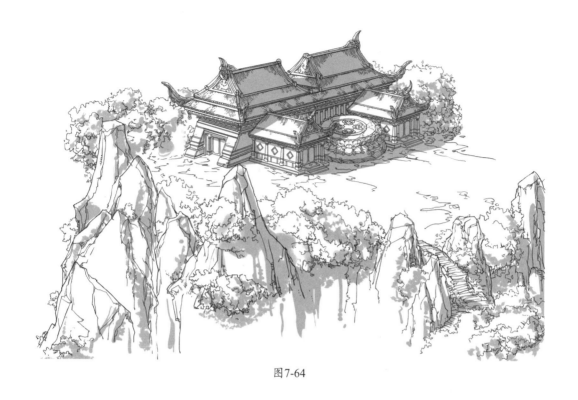

图7-64

7.2.3 高级线稿的阴影绘制

在上两小节的阴影绘制过程中，掌握场景中的物件在光影结构下的变化，也把握光影关系的表现。在确定高级线稿的造型定位之后，为进一步表现场景中的环境氛围，开始在大体结构的基础上对建筑光影关系进行初步定位。

01 在对画面中的阴影绘制之前，先结合光源变化对植被、岩石之间的阴影进行绘制，对画面中的光影关系进行定位，如图7-65所示。

图7-65

02 绘制屋顶处的阴影。结合画面中的光源方向对屋顶处的阴影进行绘制，绘制时考虑屋顶结构对阴影的影响。注意结合房顶瓦片及屋檐明暗的变化表现空间关系，如图 7-66 所示。

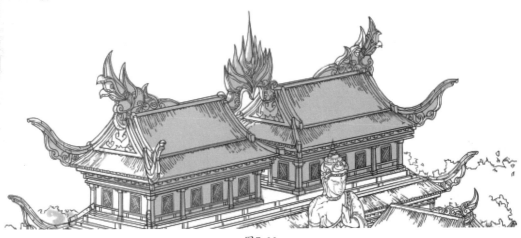

图7-66

03 绘制建筑中部的阴影，对画面中建筑的阴影进行填充，在绘制的过程中注意对建筑前后的虚实关系、光影对比关系作进一步调节和细化，让画面的阴影整体统一，如图 7-67 所示。

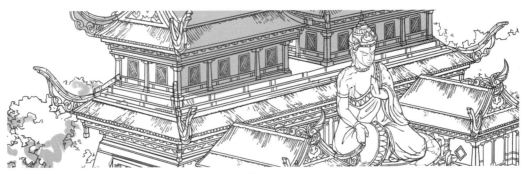

图7-67

04 结合光源方向，对画面中门口以及右侧小房屋的阴影进行绘制，注意画面中的受光与背光的关系，进一步完善画面中的光影变化、与其他部分阴影的统一协调，如图 7-68 所示。

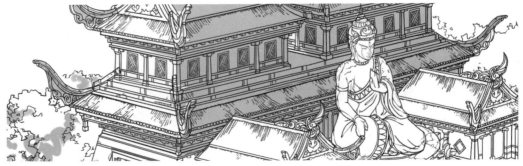

图7-68

中式
建筑场景
设计与
绘制技法

05 结合画面中的光源方向以及菩萨石雕本身结构的变化，对菩萨造型身体及莲花台的暗部阴影衔接部分细节进行绘制，能够更好地突出画面中菩萨的造型。注意对物体的阴影绘制要与周边场景协调统一，如图 7-69 所示。

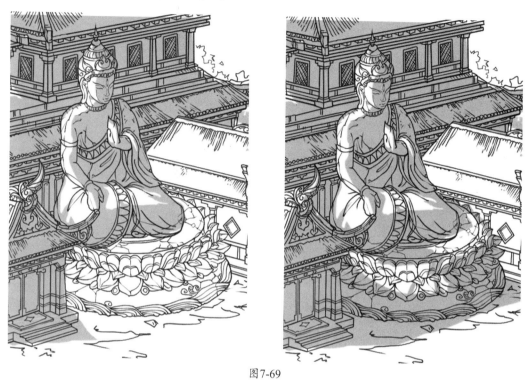

图7-69

06 对右侧的建筑以及植被的阴影进行绘制，注意房屋与植被暗部色调之间的层次变化。处理好亮部及暗部之间的虚实关系。在对房屋及植物阴影绘制时结合光影变化，加强空间层次关系，如图 7-70 所示。

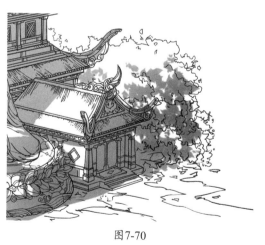

图7-70

07 最后对场景的整体结构设计进行调整细化，注意对画面中整个场景与物件的透视关系进行准确的定位及细化。以光源为主绘制线稿的阴影。根据光照变化用浅灰色渲染背光的色调变化，如图 7-71 所示。

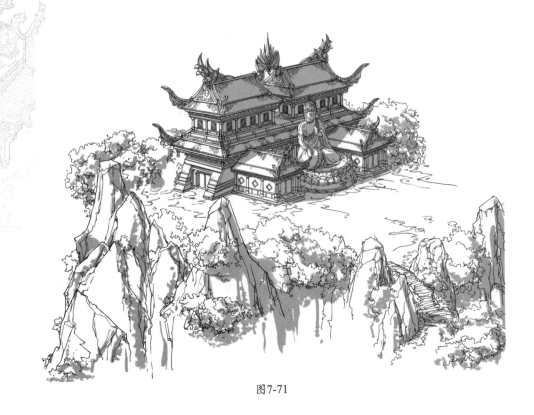

图7-71

7.3　案例赏析

　　完成了本章的场景绘制后，通过对不同场景的案例进行赏析（见图 7-72 ～图 7-74），
提升初学者的水平，能对场景有更深刻的认识。

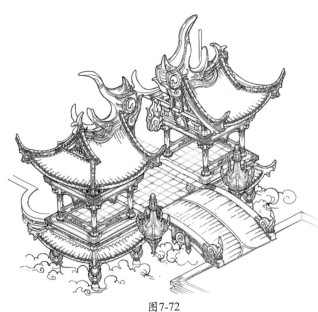

图7-72

图7-73

图7-74

7.4 本章小结

　　本章介绍了中式风格场景的进阶建筑的创作技巧和流程规范，并结合光源变化掌握场景设计中线稿到明暗、局部到整体的绘制流程，抓住场景整体设计的主次关系。通过对本

章内容的学习，读者应当对下列问题有明确的认识。

（1）了解中式风格场景建筑原画的绘制过程。

（2）了解场景物件的创作流程以及游戏风格中场景元素的阴影绘制规律。

（3）重点掌握游戏风格场景元素主体建筑及环境物件材质细节的刻画方法。

（4）了解中式游戏风格场景元素光影构成及应用。

（5）重点掌握不同建筑中明暗光影关系的刻画过程。

7.5 课后练习

从任何一款动漫或游戏中选择一个场景小建筑或小道具，按照本章介绍的绘制流程临摹成一幅简单带有光影关系的中式风格场景游戏原画。

中式
建筑场景
设计与
绘制技法

第8章┃场景绘制综合范例一

本章开始着重讲解龙王观的线稿以及阴影的绘制技法与技巧，走上进阶场景的绘制之路。重点讲解在游戏场景中的画面透视关系、明暗关系的处理以及进阶思路绘制的技法，并结合龙王观从一进阶到三进阶的三个实例，讲解如何绘制游戏场景进阶版的绘画技巧，掌握场景原画中如何从简单、基础的场景进阶到气势磅礴的不同建筑的氛围绘制流程。

8.1　场景的设计

· · · · · ·

中式风格的场景设计在很多产品设计中应用比较广泛，对建筑形态结构的设计要求严格，对整个产品的定位及美术表现起着很关键的作用，现在大众对卡通形象以及萌系的产品都更加青睐。但是游戏场景是根据游戏策划案中的年代背景、社会背景、游戏主题等，游戏美术设计人员提供技术上的可行性，完成游戏场景的制作。

在讲解之前首先了解一下本场景的文案需求描述。

本场景的主题描述的是一座山上有一个小寺庙。有人说常常看见有一条白龙盘踞于半山腰，犹如守护神般守护着这个山上的寺庙。其龙外形，头似驼，角似鹿，眼似兔，耳似牛，项似蛇，腹似蜃，鳞似鲤，爪似鹰，掌似虎，是也。其背有八十一鳞，具九九阳数，其声如戛铜盘，口旁有须髯，额下有明珠，喉下有逆，呵气成云，既能变水又能变火。其神龙的造型尤其神气，气势磅礴，张大了龙口，仿佛随时会一口吃了侵略者。

首先来看本例场景原画的完成效果，如图 8-1 所示。

图8-1

8.2 龙王观的线稿设计
● ● ● ● ● ●

8.2.1 一级场景的线稿绘制

在对场景进行绘制时，分解为远景、中景、近景3个部分来进行场景空间的设计。从基础版的场景一步一步地进行细节的细化，逐步对画面中的物件进行完善，直到高级版的龙王观的场景绘制完成。

01 在线稿图层，调整笔刷大小及不透明度的数值。在线稿图层上运用硬笔刷工具勾画出场景主体在画面中心的初步位置，对画面中心的位置进行基础定位，如图8-2所示。

02 对场景的大致结构进行定位。确定岩石的造型及平台处的大致位置，采用近大远小的空间透视关系，绘制场景的前、中、近景大致结构透视辅助线，如图8-3所示。

03 进一步对龙王观基本物件设定位置进行定位，将物件的大致位置确定，采用块面式绘制初步的结构线稿，在绘制时要注意块面之间结构的联系，如图8-4所示。

图8-2

图8-3

图8-4

第8章 场景绘制综合范例一

221

04 按照空间透视关系添加、绘制各部分的细节，调整场景中物件之间的大小、前后对比关系，明确主体建筑的结构变化。注意场景整体透视对比关系，如图8-5所示。

05 对双龙炉的造型进行细化，结合画面中对炉本身造型的定位，增加龙的造型与画面中炉的造型。绘制细节时要注意画面中双龙与炉之间的处理，如图8-6所示。

06 绘制画面中柱子的外形轮廓。绘制柱子上的图腾。在绘制柱子上的龙以及祥云造型时，注意两者之间的造型衔接、前后穿插关系，如图8-7所示。

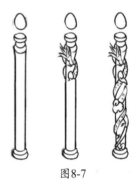

图8-7

图8-6

图8-5

07 结合场景中的平台结构设计定位，对其他3个角落的柱子进行复制细节的绘制，按照初稿的设计定位调整柱体的位置，注意双龙炉与柱体交错的结构和位置，如图8-8所示。

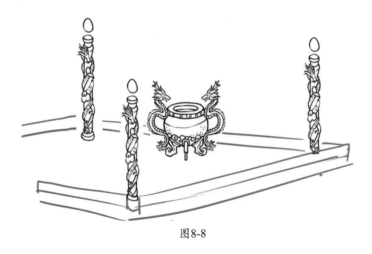

图8-8

08 对场景中的平台护栏进行细节的绘制。结合护栏的结构定位设计特点进行细节的绘制，逐步对不同角度的护栏结构进行细节绘制，注意护栏前后交错的层次感体现，如图8-9所示。

图8-9

09 绘制画面中地面的纹理。注意与平台衔接部分细节的刻画。处理好与护栏结构线的疏密关系及虚实变化，结合透视变化调整护栏与地面结构线的穿插变化，如图8-10所示。

图8-10

10 绘制好平台处的细节后，对场景楼梯及岩石的细节进行绘制，楼梯以及楼梯下岩石的结构。注意对楼梯处的木质质感以及体积感的表现。绘制岩石部分的结构线时要注意处理好画面中的三维空间透视关系以及画面中对岩石的体积感的塑造，如图8-11所示。

图8-11

11 根据场景中岩石的结构设计定位，加深对岩石结构的理解以及空间结构表现。

第一步，根据对岩石与植被之间的结构定位。用曲线去表现场景中的植被层次变化，注意表现场景中植被结构线的疏密、虚实变化，处理好植被与岩石的穿插变化，如图8-12所示。

图8-12

第二步，对场景岩石的纹理结构造型进行细节的分层定位，绘制细节时注意线条的转折、虚实的变化，注意拉开与植物线稿的主次关系及穿插变化，如图8-13所示。

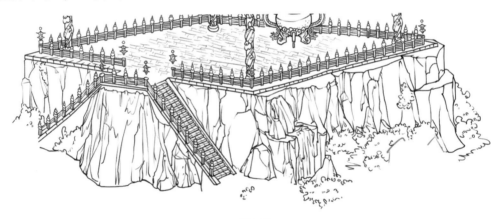

图8-13

12 根据植物生长规律及植物的造型特点进行形体的定位，用硬笔刷去刻画岩石转折线的绘制。注意岩石与植被之间的衔接关系，抓住岩石结构线棱角分明的特点，如图8-14所示。

图8-14

13 明晰画面中岩石的结构以及岩石中的前后空间关系，将画面中岩石的结构进行勾画，强调画面中岩石与植被之间的关系。逐步逐层对岩石的结构进行细节绘制，注意前后岩石的主次及穿插关系，如图 8-15 所示。

14 绘制岩石及周围生长的植物。对植物内部的结构造型进行分块设计勾线，注意植被与岩石之间依存的生长规律，把握岩石及植物结构线之间的虚实关系，如图 8-16 所示。

图8-15

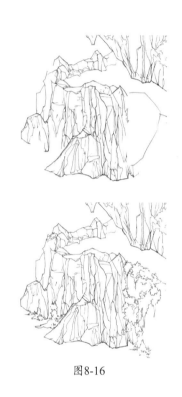

图8-16

15 对最大面积的岩石进行结构的细化，注意画面中岩石与植被之间的关系。

第一步，对中部场景的植物及岩石进行细节的绘制。在绘制岩石及植物结构时，要根据岩石及植物的生长规律及造型特点进行形体的定位，对岩石及植物内部的结构造型进行分块设计勾线，如图 8-17 所示。

图8-17

第二步，绘制前部平台处的线稿。结合岩石的结构以及植被的结构造型进行线条笔触的调整，处理好虚实、轻重、方圆等的节奏变化，注意岩石中前后线条之间的穿插及透视关系，如图8-18所示。

图8-18

16 对场景进行整体刻画，注意线稿结构的疏密、虚实、远近等关系，组合场景元素物件更讲究物件之间的搭配，处理好物体之间的大小、高矮、主次及前后等的组合，添加对细节纹理的深入细化，如图 8-19 所示。

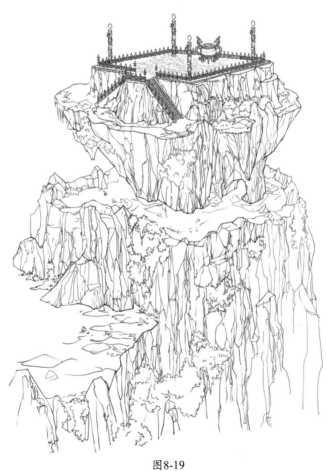

图8-19

8.2.2 二级场景的线稿绘制

在一级场景的基础上对画面中的物件进行二级场景的进阶绘制。

二级场景在一级场景的基础上进阶。在一级场景中的平台上添加一座建筑，让画面更符合最初对龙王观的设定，也同时对最终版本的龙王观奠定基础。

01 开始准备线稿绘制。使用画笔勾画出场景主体在画面中的大致位置，用长线条勾画画面中物件大小比例及位置。对场景的大致结构进行定位，如图 8-20 所示。

图8-20

02 在一级场景结构上绘制场景主体的轮廓，勾画出建筑的基础外形及山石的分布，修改场景中的结构以及物件的摆放位置。注意物件摆放位置要与画面的整体相协调，如图 8-21 所示。

图8-21

03 根据近大远小的透视规律简单地绘制出场景中大体结构的透视辅助线，对画面中的建筑以及背景部分山石的基本位置进行定位，大致确定物件组合位置部分，如图 8-22 所示。

图8-22

04 绘制二级场景的初稿。这一步是在进阶时的基础绘制方法，能更明确物件之间的大小、前后对比关系，明确主体以及周边物件之间的形态结构变化，如图 8-23 所示。

图8-23

05 绘制画面中垂脊部分的线稿。沿着初稿的设定对屋顶的砖瓦细节进行绘制，注意垂脊部分的龙造型的绘制，以及正脊、垂脊之间的造型衔接、前后穿插关系，如图8-24所示。

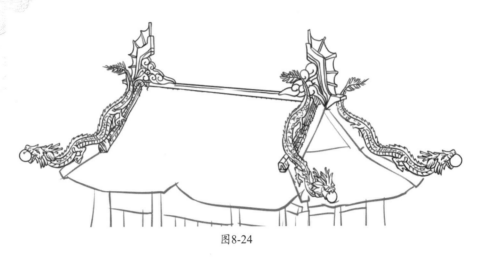

图8-24

06 根据侧面屋脊初稿定位设定，在屋脊大致结构上进一步对屋脊侧面房梁结构的细节进行刻画，注意屋脊与房梁结构之间线条的疏密变化及穿插关系，如图8-25所示。

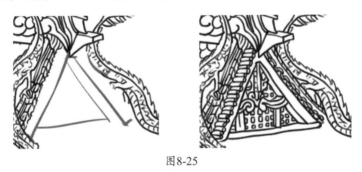

图8-25

07 对砖瓦部分的线稿进行细节的绘制。对靠近屋檐及房梁部分的结构砖瓦细节进行绘制，用曲线对画面中的砖瓦进行细节的刻画，注意透视关系，进行准确的定位，并注意画面中砖瓦之间的连接关系，如图8-26所示。

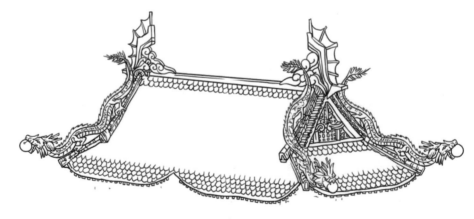

图8-26

08 在绘制时注意画面中门的不同朝向，能够增添画面中的动态。注意正门处门框上的镂空及与门框相呼应的云饰细节绘制，把握好场景物件中线条的疏密关系，如图 8-27 所示。

09 绘制左侧大门窗户的结构造型。根据门窗及附属物件的结构定位，注意柱子和中部窗户之间的大小、前后位置关系，把握好门窗结构线的疏密变化及穿插关系，如图 8-28 所示。

图8-27

图8-28

10 对场景右侧门窗的结构进行细节绘制，注意对场景中的结构设计进行调整，让右侧与左侧的结构进行统一，处理好主体建筑与附属物件结构的疏密变化，如图 8-29 所示。

图8-29

11 绘制围栏处的细节。注意画面中护栏与建筑之间的衔接关系，正确处理画面中的前后空间关系及透视变化。注意台阶结构其他物件之间的衔接关系及穿插变化，如图8-30所示。

图8-30

12 对场景后侧的山石进行线稿绘制。注意石块与植被结构之间的衔接与穿插关系。

第一步，绘制画面中的植被及岩石的结构造型。在绘制时，根据植物的生长规律及岩石的造型特点进行形体的定位，选择有硬度的笔刷绘制出场景主体边缘的结构线，如图8-31所示。

第二步，根据场景中瀑布的结构定位，对瀑布的结构进行细化。注意瀑布与岩石、植被之间衔接部位物件结构线前后及虚实关系。处理好各个部分结构线的穿插变化，如图8-32所示。

图8-31

图8-32

13 根据对龙王观（二）场景的基础设定，对整体结构造型进行调整细化，得到完整的场景结构定位及空间布局，添加对细节纹理的深入细化，丰满画面。注意场景前实后虚的空间透视关系，如图 8-33 所示。

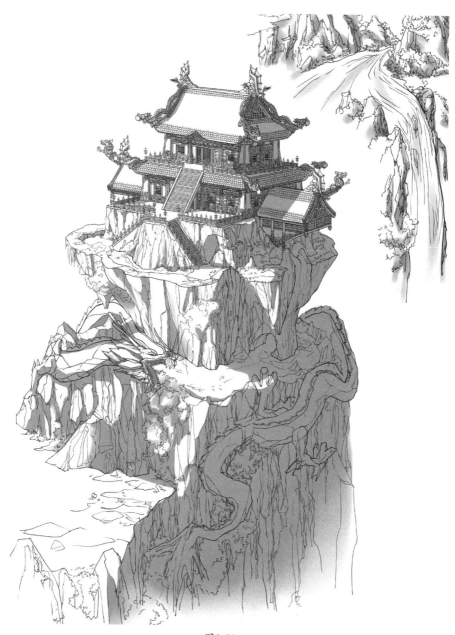

图8-33

8.2.3 三级线稿的绘制

在对龙王观进行设定时，龙王盘踞在画面中的岩石上，守护着画面中的建筑。通过对画面中的物件以及场景进行升级，让画面中的气势更磅礴。

01 在二级场景绘制线稿的基础上，勾画出场景主体房屋及盘龙的初步形体结构，用长直线对画面中的大致结构进行定位，注意处理好房屋主体与盘龙结构衔接部分结构线的前后关系及穿插变化。调整场景整体的透视关系，如图8-34所示。

02 在画面中根据近大远小的空间透视关系规律，绘制出场景的大致结构透视辅助线。在绘制时对龙王观及附属建筑的结构进行准确定位，结合山体的结构对盘龙的组合位置进行细节绘制，把握好盘龙大体的动态结构变化，如图8-35所示。

中式
建筑场景
设计与
绘制技法

图8-34

图8-35

03 绘制画面中正脊、垂脊的线稿。屋顶是木块的结构，绘制垂脊龙形结构的造型是结合屋顶房梁的结构进行整体调整，特别是瓦片部分结构线的疏密变化。注意线条虚实结构线的运用，明确场景物件的形体结构，如图8-36所示。

图8-36

04 对建筑本身的结构进行线稿的绘制，在绘制过程中注意画面中各物件之间的衔接。

第一步，对场景护栏及支架体结构进行细节绘制。结合护栏及支架体初稿进行围栏结构的细节刻画，注意护栏部分柱子与柱子之间的线条衔接、前后交错结构的穿插变化，同时对支架体的结构进行细节绘制，如图8-37所示。

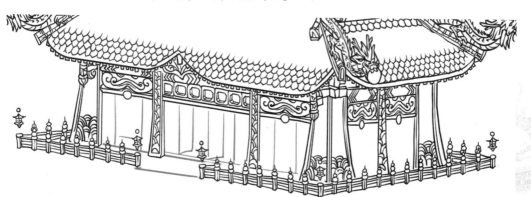

图8-37

第二步，绘制画面中的门窗部分。对各个衔接部分的结构线条进行细微的调整。根据透视关系对房屋门窗及附属结构的细节进行刻画，注意各个部分结构线的穿插变化，如图 8-38 所示。

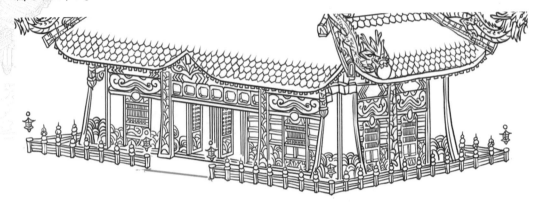

图8-38

05 绘制吻兽以及屋脊的造型。对画面中的屋脊以及画面中龙的造型进行细化，绘制屋脊上盘踞的龙，注意龙的动态造型，以及画面中龙口中的龙珠。注意画面中的屋脊与吻兽之间的前后层次感，如图 8-39 所示。

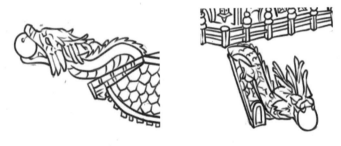

图8-39

06 对右侧屋顶的结构进行绘制，按照从左到右的顺序对屋顶的结构进行细节刻画。

第一步，绘制左侧屋顶瓦片细节。结合透视变化对瓦片结构线进行细节绘制。注意砖瓦与房脊结构之间衔接部分线条的疏密关系及穿插变化，把握瓦片的层叠关系，如图 8-40 所示。

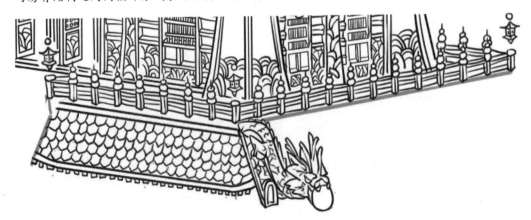

图8-40

第二步，绘制画面中右侧屋顶以及吻兽的造型。结合透视变化绘制砖瓦的层叠变化，在绘制右侧的吻兽造型时，注意把握好右侧的房梁吻兽及瓦片之间结构的遮挡关系，如图8-41所示。

图8-41

07 绘制窗户及柱子的结构细节，结合初稿设定对窗户及柱子结构进行细节刻画。注意窗户和房屋之间结构线衔接、前后穿插关系，结合周围环境进行线稿的调整，如图8-42所示。

图8-42

08 对楼梯及右侧墙体的结构进行细节绘制。在初稿设计的基础上，对楼梯及墙体的外形进行细节刻画，绘制墙体细节时处理好与楼梯结构线的疏密关系及穿插变化，如图8-43所示。

图8-43

09 对护栏结构进行细节绘制。结合初稿的设定对护栏各个部分的细节进行刻画，结合透视的变化调整护栏与建筑主体之间的衔接关系和穿插变化，如图8-44所示。

图8-44

10 对房屋屋檐角部龙形结构的造型及整个鸱尾的造型进行细节刻画，根据檐角设计的特点，处理好龙形结构与屋檐衔接部分线条疏密及穿插关系，如图8-45所示。

图8-45

11 对侧面的结构进行绘制，山花会受周围屋檐处的结构建筑遮挡，处理好屋顶整体结构的疏密、虚实、主次关系。注意房梁、瓦片及山花结构线的透视及穿插变化，如图8-46所示。

图8-46

12 绘制画面中柱子的结构。根据柱子的
结构及柱子的花纹进行细节绘制。注意建
筑本身的结构和柱子之间的大小、前后位
置关系，绘制木质格子造型细节，如图8-47
所示。

图8-47

13 对墙体的结构进行细节绘制。根据透视变化对墙体构成部分的结构进行深入刻画，注意
房屋结构及整个场景结构的疏密、虚实、主次关系。注意建筑的遮挡关系，如图8-48所示。

图8-48

14 对房屋屋檐角部龙形结构的造型及整个鸱尾的造型的进行细节刻画，根据檐角设计的特点，
处理好左侧龙形檐角与屋檐衔接部分线条疏密及穿插关系，对其进行更完整的细节绘制。注
意龙形结构与瓦片结构的线路变化，如图8-49所示。

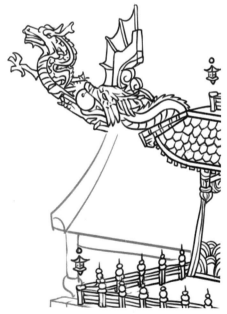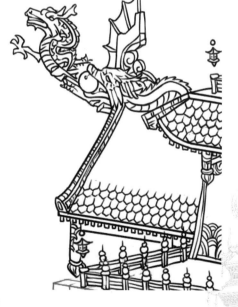

图8-49

15 根据文案的需求描述，场景结构线稿已经基本完成。对场景进行整体调整时注意场景中的结构以及物件的摆放位置，应与画面的整体相协调，让画面中的一切物件都是为画面中的结构相结合，如图 8-50 所示。

图8-50

16 结合场景的设计定位对龙首的细节刻画，注意对画面中龙的气势的塑造。在绘制画面中龙首的造型以及眼部、嘴部的结构时，突出画面中龙首的气势，如图 8-51 所示。

图8-51

17 对右侧龙身的线稿进行绘制，运用勾线的画笔对之前的初稿进行细节的绘制。对龙身的结构进行细化，用线条表现画面中龙身的体积感，处理好龙身与龙头结构之间的虚实变化及穿插关系，如图8-52所示。

18 绘制龙身的结构线稿。注意线条的运用以及与周围线条之间的关系。重点刻画龙爪处的细节，让画面中龙身的体积感塑造更明晰，结合龙王特点调整动态结构，如图8-53所示。

图8-52

图8-53

19 根据木屋的建筑关系，确定整个场景的结构造型特点，对其进行整体调整，得到完整的场景结构定位以及空间布局，掌握设计场景中的基本流程和设计思路，深入理解线条的虚实、强弱、粗细及透视等的变化，如图8-54所示。

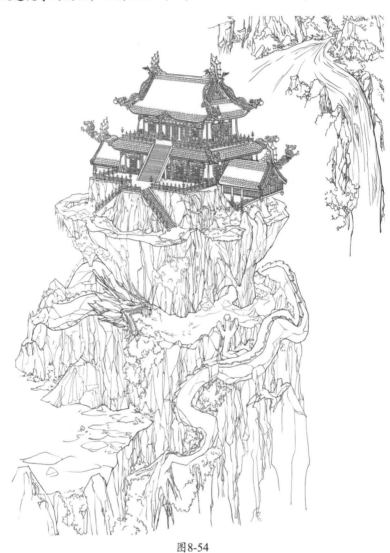

图8-54

8.3 阴影绘制

　　根据龙王观场景的设计文案，对龙王观色彩上的大致用色主体建筑以棕色系的冷暖色为主，辅以少许的冷色调，中和画面的暖色，让画面的颜色更加和谐。在整个画面上，应用的色彩饱和度、明度和纯度是比较高的色彩，主体建筑偏向暖色系，让画面的气氛都是暖色调，给人一种温暖的感觉。

　　龙王观的阴影绘制主要以黑白色调的明暗层次变化为主逐层进行绘制。

8.3.1 一阶线稿的阴影绘制

下面就开始进入一阶场景的阴影绘制过程，结合线稿的设计流程，对龙王观的上色流程延续从上至下的绘制过程，用阴影突出画面中的光影关系，让画面中的体积感得到体现。

01 绘制画面中围栏处的阴影。在绘制物体阴影时，要考虑物体在光照阴影下受光、背光处的变化，用物体的光影关系去衬托物体的体积感，如图 8-55 所示。

图8-55

02 绘制平台处岩石的阴影。结合光源变化对亮部及暗部的阴影进行调整，受到岩石结构的影响，阴影随着光源的变化产生不同造型的阴影形体，如图 8-56 所示。

图8-56

03 绘制画面中平台处整块岩石的阴影。考虑岩石中凸起的结构对光源进行遮挡后在岩石上产生的阴影，右侧的岩石因为岩石的突出在阴影中有亮光。要考虑物体在光照阴影下受光、背光处的变化，用物体的光影关系去衬托物体的体积感，如图8-57所示。

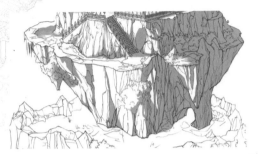 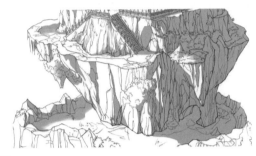

图8-57

04 对右侧岩石的阴影进行绘制，在绘制时注意光影对岩石的影响，尤其是在大部分是受光下阴影的绘制。通过光影对场景中植被的动态阴影进行细节调整，如图8-58所示。

05 绘制右侧岩石的阴影。在光源的影响下，明确场景光影关系，突出画面中的阴影结构。注意画面中上部的岩石受光源影响明确暗部色调变化，暗部阴影要透气，如图8-59所示。

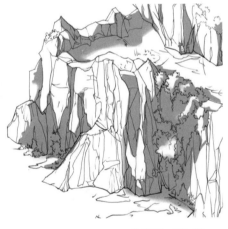

图8-58 图8-59

06 调整场景整体变化时，对暗部色调进行概括、夸张的艺术化处理，因此在起稿之前就应该把场景的基本结构考虑清楚。在阴影的绘制中，重点把握画面中光源方向以及光源对画面中物体结构的影响，让画面中的阴影更加和谐，如图8-60所示。

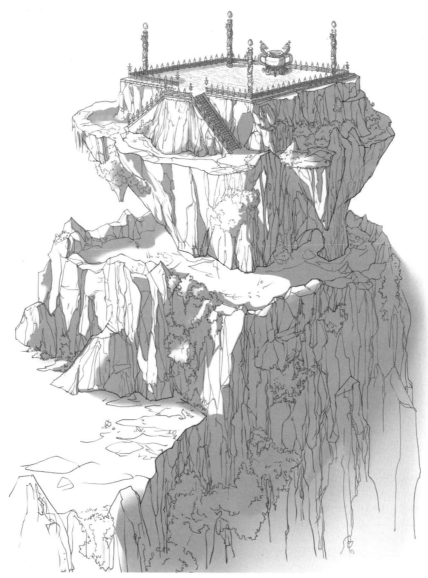

图8-60

8.3.2 二阶场景的阴影绘制

　　在一阶场景的阴影绘制完成后，开始对二阶场景中建筑阴影进行绘制，主要是画面中后部的山水在二阶场景中绘制。现在可以在大体结构的基础上对建筑光影关系进行初步定位，进一步对画面中物体的体积感进行塑造，重点把握光影关系的表现，以进一步表现场景元素的环境氛围。

01 将一阶场景与二阶场景相叠加的阴影进行绘制，再对场景的阴影进行详细的绘制，注意画面中场景的物件在光影结构下的变化，如图8-61所示。

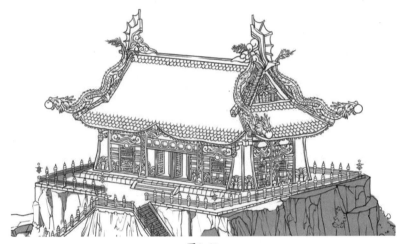

图8-61

02 绘制画面中右侧屋顶的阴影。结合光源变化处理好受光、背光的交界线，以及对画面中物体受光源影响投影在屋顶处的阴影，注意对处在背光区物件的阴影处理，如图8-62所示。

03 绘制画面中右侧的阴影。绘制场景的阴影结构时，注意建筑受光源影响下阴影关系的变化，尤其是对物体的明暗交界线处的绘制，强调画面中屋顶处的结构，如图8-63所示。

图8-62

图8-63

04 结合光源的变化对右侧屋身暗部的阴影进行绘制，结合岩石暗部色调的变化，对房屋暗部墙面及大门的阴影进行填充，注意处理好受光、背光的交界线色调变化，如图8-64所示。

图8-64

05 绘制画面中围栏处的线稿。在绘制物体的阴影时，除了考虑光源的影响外，还要注意周围建筑对物体本身的光影关系的影响，护栏处受光源的影响对地面的投影，加强了物件之间的联系，如图 8-65 所示。

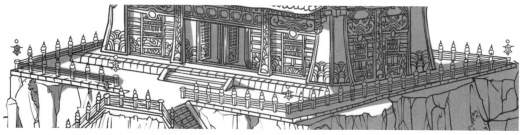

图8-65

06 根据光源关系的变化确定好画面中建筑的亮部及暗部的明暗关系，得到明确的明暗空间及光影关系，通过画面中阴影的变化对画面中建筑的体积感进行强调，如图8-66所示。

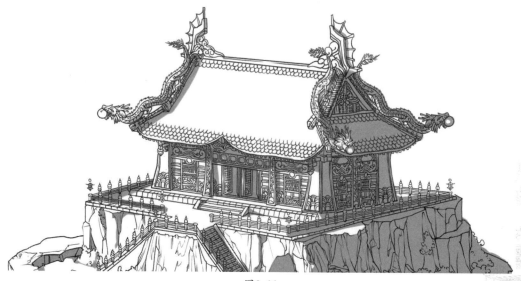

图8-66

8.3.3 三阶场景的阴影绘制

绘制建筑阴影时，先明确画面中的光源方向，结合建筑本身的结构，再对画面中的明暗以及画面中的光影关系进行绘制。让画面中的光影关系以及建筑本身的体积感都得到很好的体现，接下来对三阶场景的阴影进行绘制，进一步加深对画面中阴影绘制的感受以及更熟悉阴影绘制的方法。

01 在正式对场景的阴影开始绘制前，首先对画面中前期绘制完成的阴影部分进行绘制，将岩石处的阴影进行填充，然后开始思考光源对画面中建筑结构的影响，在思考完成后，开始对画面中的阴影部分进行绘制，如图8-67所示。

中式
建筑场景
设计与
绘制技法

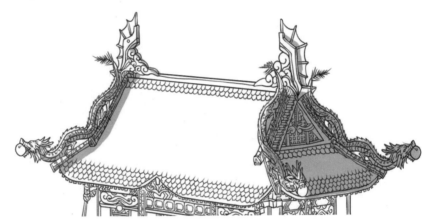

图8-67

02 绘制画面中的阴影部分。注意阴影是根据建筑的结构来进行绘制的，阴影是从另一个角度加深对画面中物件的体积感。但是在绘制过程中也要考虑在光照下，不同结构中阴影的不同变化，增强空间的对比效果，如图8-68所示。

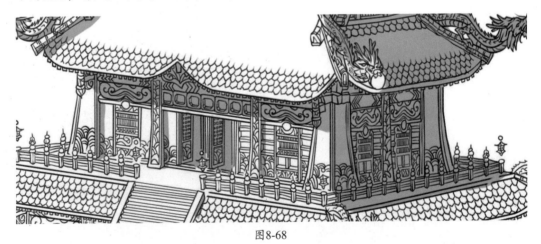

图8-68

03 绘制侧面房屋的阴影。在绘制时，阴影切不可脱离光源对物体的影响，因此，在画面中的光影影响下，画面中屋身处在背光处，阴影面积大，如图8-69所示。

<div align="center">图8-69</div>

04 明晰后续阴影的位置。绘制场景的阴影部分。在光源的影响下，大多是受光面，阴影大多是画面中其他物件的投影，注意转折处暗部的绘制，如图8-70所示。

<div align="center">图8-70</div>

05 绘制画面中屋顶部分的阴影。对画面中屋檐处龙的造型进行阴影绘制，尤其是画面中屋檐处的阴影，要注意光照下建筑对阴影形状的影响，如图8-71所示。

<div align="center">图8-71</div>

06 右侧建筑受到主体建筑的影响，主体建筑对侧面房屋中进行了大面积的投影，注意画面中的阴影表现以及明确屋顶处的明暗交界线。对房屋侧面以及屋顶下部进行整体阴影的填充，如图 8-72 所示。

图8-72

07 结合光源变化整体对建筑的阴影进行整理，将画面中窗户的阴影进行整体的添加，让画面中的层次更丰富。在对画面中的阴影进行处理时，确定好建筑的亮部及暗部的明暗关系，如图 8-73 所示。

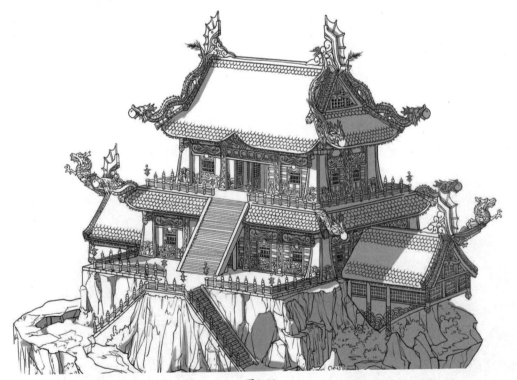

图8-73

08 绘制画面中龙身的阴影。在绘制时对画面中龙身的结构进行准确的定位,通过画面中的阴影绘制来加强画面中的明暗对比关系。尤其是在绘制龙身阴影的时候,除了注意本身结构外,还要注意阴影的绘制切不可脱离光源对物体的影响,如图8-74所示。

<p style="text-align:center">图8-74</p>

09 绘制画面中的龙身阴影。观察画面中的光影关系后,侧面的龙身都是处在暗面之中,对岩石部分龙身的阴影进行整体填充即可,对画面中的光影关系进行统一。在绘制过程中一只龙爪在边缘,受光源的影响,故有亮部,要注意转折处的暗部绘制,如图8-75所示。

<p style="text-align:center">图8-75</p>

10 绘制岩石及周边植物结构的阴影。通过阴影的绘制突出画面中岩石的结构,注意岩石结构与植被之间的投影。在绘制瀑布的阴影时,用柔和的笔刷对画面中的流水进行阴影的绘制,如图8-76所示。

<p align="center">图8-76</p>

11 根据场景绘制光源关系的变化，调整场景的明暗关系及光影关系，整体上对组合物件元素的大体明暗关系进行初步定位，这样也能更好地表达画面中的基本色调关系。为烘托环境的气氛，加强对环境整体氛围的深入刻画，得到比较完善的明暗光影关系，如图8-77所示。

<p align="center">图8-77</p>

<div style="float:left">中式
建筑场景
设计与
绘制技法</div>

8.4 案例赏析

● ● ● ● ● ● ●

案例赏析中第一张是对画面中的局部进行新的创作。在场景的绘制中，通过不同的角度进行绘制。读者可在演示案例中结合自己的创意，创作一个不一样的场景，如图 8-78 ~图 8-80 所示。

图8-78

图8-79

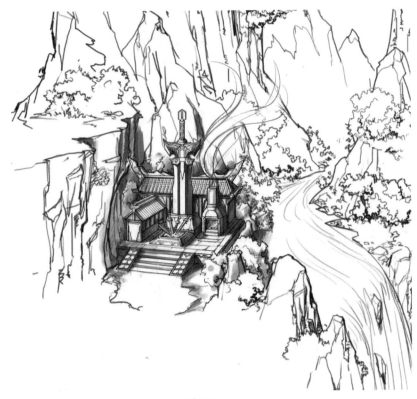

图8-80

8.5 本章小结

本章通过室外进阶式场景原画的绘制流程和规范，深入掌握游戏场景的结构、明暗关系处理的特点，并结合游戏产品精讲绘制古典风格游戏场景原画的技巧。通过对本章内容的学习，进一步掌握特殊空间场景的绘制要领。

主要从以下几点得到充分表现。

（1）进一步掌握古典游戏特殊空间场景的设计原理及在产品开发中的应用。

（2）加深理解古典游戏风格设计原画的色彩构成及光影与环境的变化。

（3）掌握古典游戏场景的绘制思路及空间设计概念的应用。

（4）重点掌握古典游戏原画的绘制技巧及在产品开发中的应用。

8.6 课后练习

根据本章室外游戏场景原画的绘制规范，构思设计一幅室外场景的原画。确定场景设计风格定位，按照从局部到整体、由主到次的绘制思路，逐步完成场景结构设计到明暗色调的绘制流程。

中式
建筑场景
设计与
绘制技法

第9章 ▎场景绘制综合范例二

在场景的绘制过程中，结合不同建筑特点的房屋来讲解场景中主体建筑的绘制过程，再根据原画制作案例来详细讲解各种风格中居民房屋建筑的设计与细节绘制。让读者在实际案例的绘制中去学习、掌握画面中建筑绘制的技巧和绘制流程，能最终根据文字案例的需求自己设计出满意的场景。

本章通过房屋草图设计—线稿细化—场景阴影的绘制过程，让读者在实际案例的操作中，能够充分掌握场景原画设计流程及绘制技巧，根据从简单到复杂、由主到次的绘制进程逐步掌握场景原画的绘制过程。

9.1 场景设计

青城观建造在云端之巅，建立在岩石边缘上、飘浮于云层之上，是道士修仙的宗门圣地，建筑风格纹样以云纹为主、螺纹为辅，除了主体建筑和镇妖塔之外，基本没有多余的建筑。房屋建筑材质主要以木、石为主，中部是以木质墙柱、门窗为主的结构，顶部屋檐是以砖瓦等构成的建筑，大致分为三层，顶层和其他楼层是中空分开的，飘浮于顶端。绘制时多考虑整体结构的合理性以及主要雕刻纹样的选取，要符合修仙道观的风格。

首先来看本案例场景原画完成效果图，青城观最终画面效果如图 9-1 所示。

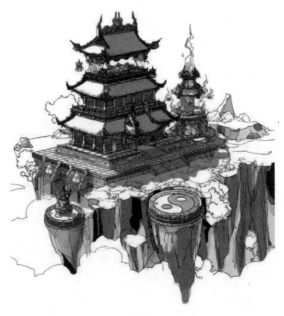

图9-1

9.2 青城观的线稿设计

9.2.1 一阶场景的线稿绘制

在绘制之前首先对其整体的绘制流程进行设定，分解为近景、中景、远景 3 个部分来进行场景空间的设计，分解为三阶版本逐步升级，完善画面中的各处局部细节的绘制，直至高级版的青城观的场景绘制完成。

接下来介绍基础版的结构造型线稿进行绘制。

01 选择画笔工具里面的勾线笔刷，为青城观初级场景的结构定位进行划分，勾勒出主体在画面中心位置的平台，并为基础大致勾画出周边山体的范围空间，如图 9-2 所示。

02 根据场景组合空间层次关系进行设定。以中央的平台为中心，添加前后建筑以及山石的大致造型设计，对近、中、远景场景的结构进行分块，如图 9-3 所示。

03 对青城观进行结构造型的初稿设计。在原有草图的基础上，逐步添加、绘制细节的外观形态，明确主体平台的层次、面积大小以及和周边建筑形成的远、近范围，如图 9-4所示。

图9-2

图9-3

图9-4

04 结合场景的初稿结构设定，按照从远到近的顺序进行绘制，绘制山石的细节体形，在初稿的辅助结构线上勾勒出山石的结构外形，添加内部结构走向线，如图9-5所示。

图9-5

05 对飞剑的外观造型细节设计。剑身不长不短，雕有两排圆孔，圆形、锁扣式的剑柄，基本呈对称型。让四把飞剑连接起来的空间四边形和平台呈不同面积大小的平行关系，四把飞剑和平台四角在同一对角线上，如图9-6所示。

图9-6

06 对平台的外围边缘轮廓进行设定，处理好平台结构线之间的衔接关系以及结构穿插形式。

第一步，在初稿线条的基础上，对外围形态的结构线进行刻画，拉取同等长的直线进行层叠，注意转折角处对体积厚度的体现，在右正前方要留出空间作为通道用的楼梯，如图9-7所示。

第二步，在平台内部添加地面砖纹，对平台侧面添加腾云纹样，结合平台设计定位以及地面纹理结构变化，在绘制时要注意和周围环境的衔接关系及穿插变化，如图9-8所示。

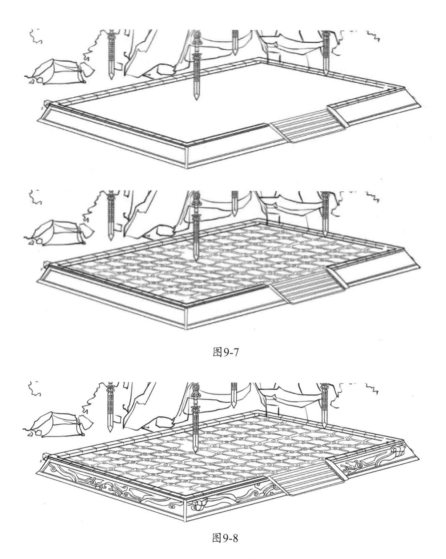

图9-7

图9-8

07 结合平台周边外壁支架结构设计定位，根据支架体外形轮廓造型特点逐层完善结构定位，重点刻画侧面外壁的结构造型，结合透视变化处理好外壁支架体前后左右的穿插、衔接关系，如图 9-9 所示。

图9-9

08 在平台内部添加地面砖纹，对平台侧面添加腾云纹样。

第一步：根据平台结构定位对地面及侧面纹饰的结构进行细化，绘制时要注意和周围环境的衔接关系及穿插变化，如图9-10所示。

第二步，根据平台设计定位，对平台地面砖纹及侧面砖纹的结构进行细节绘制，重点对台阶的纹理结构进行细节刻画，处理好与地面及周围环境结构的衔接关系，如图9-11所示。

图9-10

图9-11

09 从远景搭配物件开始绘制，注意在绘制时要把握好前后的线条虚实、疏密层次的排列。

第一步，火器台由多组扁平的圆柱体叠加而成，圆弧边缘刻画符文，和中间三昧真火相辅相成，注意火器台与平台衔接部分结构线的穿插变化和前后空间关系的体现，如图9-12所示。

图9-12

第二步，按照结构线绘制出坚硬山石的外形，再用转折线体现内部结构走向，根据"近实远虚"的绘制原理，简化处理即可，和前面平台及建筑空间对比合理化，如图9-13所示。

图9-13

10 结合空间透视关系，绘制内部八卦阵外圆线和石面内外两层圆形边缘结构，处理好石块结构线的转折、曲直节奏的变化。顶部圆形平台的内侧八卦阵图案和周边偏平碎石拼组而成的石面，注意八卦阵与石块之间的衔接、虚实关系对比，如图9-14所示。

图9-14

11 边缘处可多处穿插用碎石丰富细节刻画。结合两侧岩石的造型特点进行分块处理，绘制时注意和两侧石台峭壁石面的前后层次对比，处理好结构线的穿插变化，如图9-15所示。

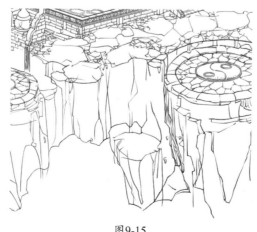

图9-15

12 对侧面岩石缝中生长的植被进行简单的结构外形绘制，要根据植物的生长规律以及结构造型特点来细化，根据岩石结构线设计定位，绘制侧面石壁的叠加结构纹理，注意和植被位置的线条衔接变化以及周边结构线走向调整，如图9-16所示。

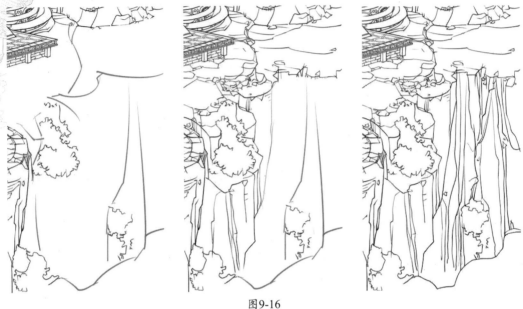

图9-16

13 用勾线笔简单地勾勒出蓬松的云层外形结构，对周边的石块进行统一协调绘制，合理地将各处山石连接成整体，注意线条之间的疏密关系及穿插变化，如图9-17所示。

图9-17

14 根据整体建筑造型设计图，在原有基础上添加一些细微的变化，调整前后的空间虚实关系以及线条之间的穿插效果，对场景上、中、下三部分建筑的结构进行深入刻画及调整，突出建筑主体结构的造型变化，如图9-18所示。

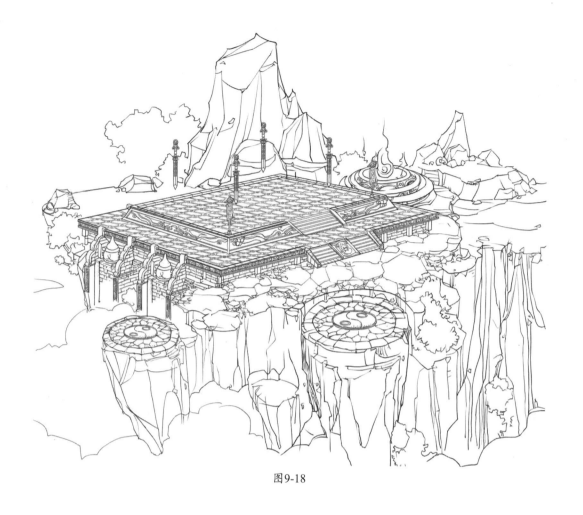

图9-18

9.2.2 二阶场景的线稿绘制

在对一阶场景的结构造型进行了详细的线稿绘制后，现在开始在二阶青城观的基础上对画面中的物件进行二阶的进阶绘制。

二阶青城观是在一阶所设定的场景基础上进行改造添加，让场景更加符合青城观文案中的描述，同时为最终版的青城观结构造型建设奠定基础。

01 继续进行线稿绘制。使用硬笔刷工具勾画出将要设定的建筑主体大致面积范围以及位置设定，确定中央平台上的房屋建设和后侧镇妖塔的初步结构，如图9-19所示。

图9-19

02 继续对建筑的外形及初级镇妖塔形态
进行细化，注意与前面设定场景的前后空
间位置合理搭配，建筑与镇妖塔体积大小
比例要合理，确定镇妖塔大体结构造型，
如图 9-20 所示。

03 对建筑结构草图添加造型线条，进一
步加强对升级建筑的细节结构造型设计，
在绘制时要注意整体的空间透视关系，明
晰画面中两个建筑部分的遮挡位置，如
图 9-21 所示。

图9-20

图9-21

04 绘制初稿。用背景颜色填充画面中与
一阶线稿相叠的部分，更加明确建筑之间
的体积大小、前后层次对比关系，明确主
体以及周边物件之间的形态结构变化，如
图 9-22 所示。

图9-22

05 运用软笔刷直线条绘制中间部分八卦符文的木雕图案质感。添加向内翻卷的云纹，高度
要比八卦图低一节，注意结构图案的对称性特点，沿着初稿结构绘制脊顶的朝向和内部细
节纹理的刻画，注意各个部位的线条衔接及穿插变化，如图 9-23 所示。

图9-23

06 对垂脊结构线进行外形的描绘，逐步添加雕刻纹样，注意屋脊的纹样相呼应且风格统一，注意内部烦琐细节的穿插、衔接关系，对屋顶砖瓦进行细节绘制，如图9-24所示。

07 参考左侧屋顶雕刻纹理，对右侧屋顶开始细节的添加，注意物件之间整体风格的协调、统一，以及确定屋顶的结构造型设计特点，方便对屋梁的细节添加，如图9-25所示。

图9-25

图9-24

08 用勾线笔先绘制出屋梁主要的3根梁柱，然后添加较细的梁柱进行左右、前后的穿插，连贯整体。在梁柱的正下方添加符文布旗，完善左侧屋梁的结构设定，在绘制过程中要找到适合的花纹，要和周边环境的绘制风格一致，如图9-26所示。

图9-26

09 完善右侧屋梁的结构造型绘制，结合房梁文案的设计完善右侧屋梁的内部结构细节绘制及中间雕刻纹样的刻画，注意要根据透视角度进行细节绘制，如图9-27所示。

10 用软笔刷与硬笔刷的线条绘制特点，主要还是以云纹为主进行形态变化。添加内部地面的砖石纹理，直接对内粘贴房屋建筑地下平台的砖石纹理，注意和四周木雕边缘的里外虚实变化，如图9-28所示。

图9-28

图9-27

11 对第一层房屋建筑的屋顶进行细节绘制，结合房屋结构造型和顶部屋顶特点进行细化。

第一步，确定垂脊的位置和结构造型设定，要注意左、中、右的角度区分，让整体的结构透视关系更加精准，把握好线条的衔接、垂脊与砖瓦造型的大小比例关系，如图9-29所示。

图9-29

第二步，完善屋顶和二楼平台的衔接空间部分，先用直线拉取结构线，然后在中间添加小方块结构以及波浪花纹，注意各部分之间的位置、透视、角度对比关系，如图9-30所示。

图9-30

12 对一层建筑侧面进行细节绘制，注意在绘制时把握质感表现手法的节奏。

第一步，绘制墙面上墙柱的线稿，用硬笔刷直接勾勒墙柱基本外形，仔细调整上下衔接部分的结构造型设定。在墙柱中间添加窗户细节，处理好线条之间的疏密关系，如图9-31所示。

图9-31

第二步，完善左侧墙面的细节绘制，添加和地面连接的台阶造型。根据前后透视关系和角度对比关系，层层叠加直线表示阶梯、侧面转折直线，凸显阶梯的体积转折，如图9-32所示。

图9-32

13 绘制墙柱的细节，注意上下穿插结构的绘制以及和屋顶的线稿衔接关系。绘制窗户和正门的线稿，注意两者之间的结构比例大小，与左侧墙面绘制风格协调、统一，还要注意和周边结构的联系，如图9-33所示。

图9-33

14 对镇妖塔顶部结构造型进行细节刻画，将镇妖塔镇妖三昧真火的动态线条深入细节描绘，注意边缘线的转折要符合火苗的动感。处理好镇妖塔及火苗结构线的虚实关系及穿插变化，如图 9-34 所示。

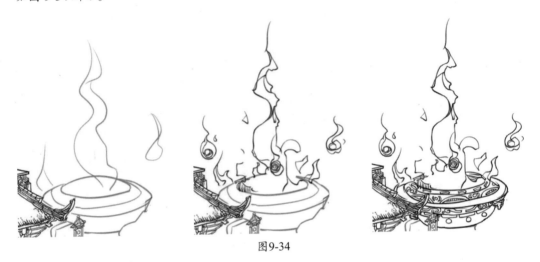

图9-34

15 继续镇妖塔的结构线稿绘制，绘制外侧固型用的侧翼，形似翅膀和纹理的结合，注意左右的比例关系。注意调整各部分的位置、透视、角度对比关系，以及和周边环境之间的衔接关系、起伏程度，如图 9-35 所示。

图9-35

16 对房屋建筑主体和初级镇妖塔的结构进行刻画，对局部线条进行前后层次变化的调整，改变部分线条的不透明度，调整前、后、左、右的不透明度，形成虚实关系的对比，如图 9-36 所示。

图9-36

17 对整体场景线稿效果进行细化。对建筑整体结构造型进行调整，添加局部细节，得到完整的场景结构定位及空间布局。要注意建筑主体与环境结构线的虚实、远近关系，注重场景元素物件之间高矮、大小、主次的搭配，如图 9-37 所示。

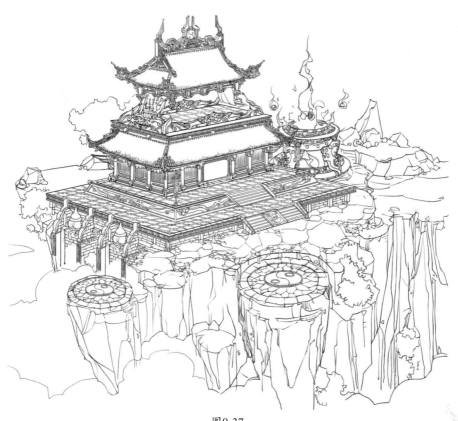

图9-37

9.2.3 三阶场景的线稿绘制

在二阶场景基础上对画面中的主体建筑再次进行造型结构的夸张和变形，建筑要更加恢宏，能突出建筑属性，将画面的内容进行升级，周边石台环境也可以做少许细节变动，确定最终版青城观的场景线稿设计图。

01 在二阶场景结构上绘制出建筑大体结构，初步设定平面定位，主要是画面中心的房屋建筑、镇妖塔和近景石台的改造，用简单的长直线划分即可，如图9-38所示。

图9-38

02 进一步对内部基础结构进行划分，将房屋主体建筑升级为三层式，镇妖塔抬升底座的高度以及扩大石台的体积范围，强调每个块面中的结构主线，在大体关系上添加建筑特点和物品造型的定位绘制，如图9-39所示。

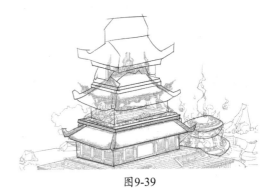

图9-39

03 将内部结构大致走向进行造型设定，添加装饰小物件，与之前的二阶建筑有所区分，注意处理好物体之间的体积比例大小、高低层次和前后空间主次关系设定，如图9-40所示。

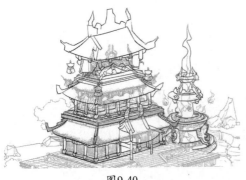

图9-40

04 对升级的建筑结构造型进行基本设定，明确改造建筑的造型，确定前后左右的穿插、衔接关系，突出改造建筑的结构线，方便后续线稿的细化，如图9-41所示。

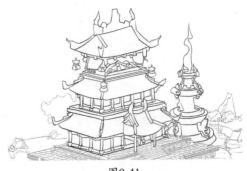

图9-41

05 屋脊型结构设定分为中间和两侧三部分，呈左右对称关系。完善两侧屋翼的结构细节绘制，沿着初稿的痕迹进行细化，注意屋脊各部分结构线之间的衔接关系，如图9-42所示。

图9-42

06 完善屋顶的线稿绘制，对三处垂脊结构造型进行细节刻画，确定垂脊三维转折变化。注意屋瓦与垂脊、屋顶处的衔接部分结构线的疏密变化及穿插关系，如图9-43所示。

图9-43

07 根据屋顶的空间转折结构进行屋梁结构的绘制，添加内部细节的穿插，注意结构线交错间的合理性。在两侧屋梁下方添加符文布旗，注意布料在风中所产生的动态褶皱结构走向，如图9-44所示。

图9-44

<div align="center">图9-44（续）</div>

08 对四边栏杆的结构定位，注意栏杆之间的距离比例要相等。添加内部斜顶的结构造型细节。注意纹样与形状的关系以及在造型过程中结构线的穿插变化，如图 9-45 所示。

<div align="center">图9-45</div>

09 在上一步骤中讲解了亭灯的造型绘制，选取该局部进行复制、粘贴，然后移动到二楼顶部平台四周的合适位置，注意结合设定的空间透视关系进行相关体积感的细微转折变化，擦除被遮挡的部分，并加粗亭灯的外轮廓线，和房屋建筑拉开空间距离，更好地烘托环境的气氛，加强对整体环境氛围的深入刻画，如图 9-46 所示。

<div align="center">图9-46</div>

10 从垂脊开始，按从外到内的绘制顺序完善屋顶线稿。结合屋脊透视角度的线条转折、体积变化添绘三处垂脊线稿，注意和亭灯之间的前后空间关系，处理好屋脊与瓦片之间结构线的穿插变化，如图9-47所示。

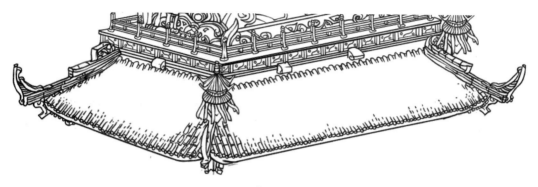

图9-47

11 对屋脊以及垂脊的结构细节和雕刻纹样进行精细描绘，沿着初稿主线将画面中屋脊斜顶的造型进行细化，添加细节的装饰。对内部添加屋瓦质感的线条变化，处理好各部分结构线之间的疏密、衔接关系，如图9-48所示。

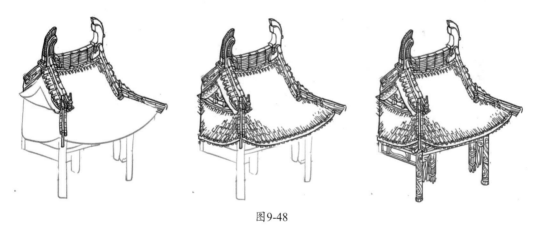

图9-48

12 深入细化二楼四周墙面结构造型细节，注意上下层结构的变化。

第一步，绘制墙面外侧墙柱部分。绘制时要结合设定的空间透视关系，对每个墙柱要有细微的体积转折变化，添加窗户造型线稿，在墙柱中间勾画出窗户的空间范围，如图9-49所示。

第二步，完善二楼墙面建筑的细节绘制，注意窗户线稿与台阶处的留白间距，处理好底部横梁结构线的穿插变化，把握和正门厅前后结构的疏密、虚实、主次等关系，如图9-50所示。

图9-49

图9-50

13 在原有的空间透视关系下，先拉取直线确定平台立体四边形的比例大小，然后在内部添加围栏结构线、侧面雕刻纹理，体现出质感。注意四边结构线的疏密关系，如图9-51所示。

图9-51

14 综合之前对房屋建筑的局部细节绘制技法和思路，完成一楼建筑的造型结构。

第一步，绘制一楼屋顶的整体线稿，确定各个方位垂脊的结构线稿，将垂脊相互连接，并对屋瓦结构进行添绘，注意结构线虚实的运用，明确屋瓦和垂脊的形体结构，如图 9-52所示。

第二步，对建筑墙面、墙柱的结构穿插进行细节刻画，注意各个墙柱之间的线条衔接、穿插的层次感体现。绘制门窗和台阶线稿结构，添加窗户和底部台阶的衔接结构，如图9-53所示。

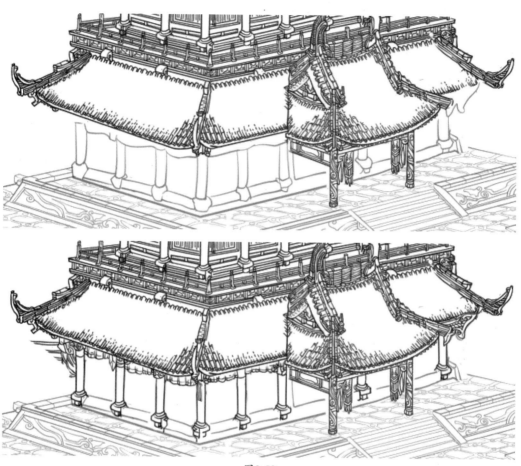

图9-52

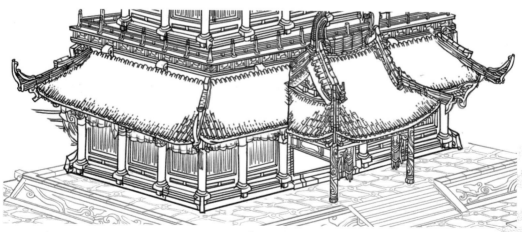

图9-53

15 绘制地面处的花纹。将地面中的花纹用排列的方式进行填充，注意地面透视的变化。处理好旗帜与周围物件之间的遮挡关系，进一步完善画面中的线稿结构，如图9-54所示。

图9-54

16 对画面中右侧镇妖塔的线稿结构进行完善。在绘制过程中注意线条的虚实、强弱、粗细及透视等的变化。注意画面中结构转折处的绘制，通过线条表现画面中的结构造型。绘制第二层结构的造型。处理好结构线的疏密、虚实等关系，如图9-55所示。

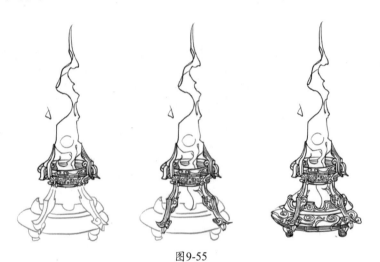

图9-55

17 绘制镇妖塔下部的结构。在初稿的基础上对画面中镇妖塔的结构进行细化，在绘制场景的火烟造型时，注意对火烟造型的动态绘制，通过线条的表现展示场景三昧真火的动态，如图9-56所示。

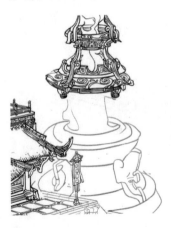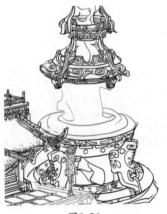

图9-56

18 要注意线稿结构的疏密、虚实、远近等关系。绘制画面中炼丹炉的底座，通过底座的造型更好地突出画面中的炼丹炉。注意对场景中底座结构的处理，在底座添加与炼丹炉一样的绘制细节，让两者之间的联系更紧密，如图 9-57 所示。

图9-57

19 绘制石台平台处的细节。对平台处结构的轮廓绘制，注意对平台处的装饰性花纹的绘制，绘制花纹时结合物体本身的结构进行描绘。绘制岩石结构，注意对结构线条的表现以及其结构与周围线条之间的衔接关系，如图 9-58 所示。

图9-58

20 完成建筑及其物件的结构绘制后，对场景的结构进行整理。掌握设计的基本流程和设计思路，深入理解线条的虚实、强弱、粗细及透视等的变化及应用，才能更好地绘制线稿，使设计更为简洁、概括，如图 9-59 所示。

图9-59

21 在对场景的造型进行绘制时，除了要注意通过画面中线稿的用线来表现虚实、远近关系外，更注重场景元素物件之间高矮、大小、主次的搭配。对整体线稿进行细微调整，注意前后的空间透视关系对比以及线条之间的衔接关系，如图 9-60 所示。

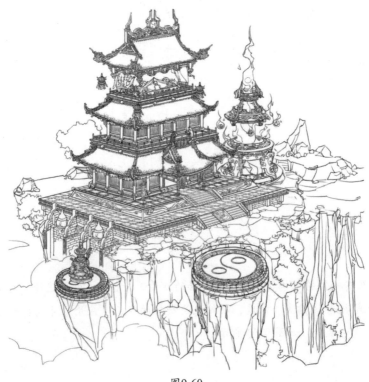

图9-60

9.3 阴影的绘制

完成画面中的线稿结构后，再对青城观场景进行设定，通过画面中的阴影对场景中的建筑结构进行空间关系的塑造，再在绘制时结合线稿中的设定以及对光影关系的强化添加更深一层的暗部阴影，加强空间层次关系。

9.3.1 一阶场景的阴影绘制

在绘制的过程中掌握场景中的物件在光影结构下的变化，也把握场景整体中光影关系的表现。在绘制时注意建筑的阴影要跟随建筑的结构进行相应的变化，如图9-61所示。

图9-61

01 场景的光源设定在后方，让整个建筑处于大背光。绘制时注意画面中光影的变化。

第一步，确定场景光源方向，结合岩石结构造型的变化逐步绘制岩石暗部阴影的层次变化。考虑岩石结构受光源影响下的阴影造型，将画面中背光处的投影进行刻画，如图9-62所示。

图9-62

第二步，绘制岩石的阴影。在画面岩石的阴影绘制基本完成后，在光影关系的基础上再进行绘制，但是要注意对岩石处暗部阴影的处理。暗部阴影在绘制中是属于最后光影关系的确定，在绘制的过程中也是在画面中对整个岩石的体积感进行提升，如图9-63所示。

图9-63

02 对平台阴影的绘制。根据建筑的结构进行绘制，不同结构中的阴影有不同的变化。

第一步。结合画面中的光源方向，对画面中平台以及侧面结构进行浅色阴影的绘制。对平台处的阴影进行浅色阴影的定位，注意对后侧岩石的结构进行定位，如图9-64所示。

图9-64

第二步，在浅色阴影定位后，注意画面中的光影关系，在光影关系的不同变化中拉开空间的对比效果。注意建筑的阴影要跟随建筑的结构进行相应的变化，如图9-65所示。

图9-65

03 根据场景环境光的明暗变化，整体上对右侧镇妖塔的大体明暗关系进行阴影绘制。

第一步，绘制阴影。在浅色阴影的定位上，可以结合Photoshop的绘制技巧及绘制流程加强对环境整体氛围的深入刻画，让画面中物体的结构更完善。在绘制画面中岩石部分的阴影时，注意画面中转折处的阴影绘制，通过阴影来表现画面中岩石的体积感，如图9-66所示。

图9-66

第二步，绘制画面中的暗部阴影。绘制暗部阴影的过程中要考虑物体在光照阴影下受光、背光处的变化，用物体的光影关系去衬托物体的体积感，如图9-67所示。

图9-67

04 对场景前部分的岩石进行阴影绘制。强调画面中光源对岩石本身结构的影响。

第一步，用浅色阴影对画面中岩石的阴影进行定位，对岩石的阴影进行绘制，在绘制时注意光影对岩石的影响，尤其大部分都是受光下阴影的绘制，如图9-68所示。

图9-68

第二步，绘制暗部阴影。绘制时注意画面中光源关系的影响，考虑岩石在光源影响下受光、背光处的变化，用物体的光影关系去衬托物体的体积感，如图9-69所示。

图9-69

05 在确定画面中的光源方向后，对画面中整体的阴影关系进行绘制。在阴影绘制中，受画面光源的影响，画面中大部分物体处于光影关系中的背光处，要结合建筑及环境的结构设计进行阴影形态的调整，如图 9-70 所示。

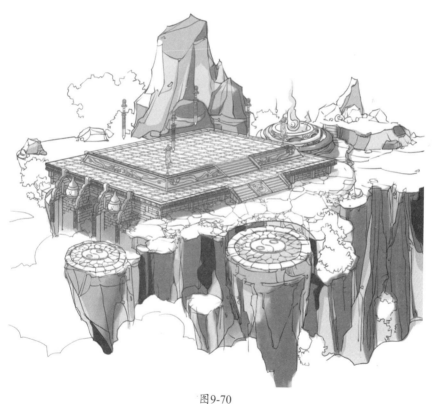

图9-70

9.3.2　二阶场景的阴影绘制

在完成一阶场景的光影关系绘制后，开始对二阶场景的阴影进行绘制。在绘制的过程中加深对阴影的理解，也进一步通过画面中阴影的表现去完善画面中物体的结构，加强画面中的光影关系，如图 9-71 所示。

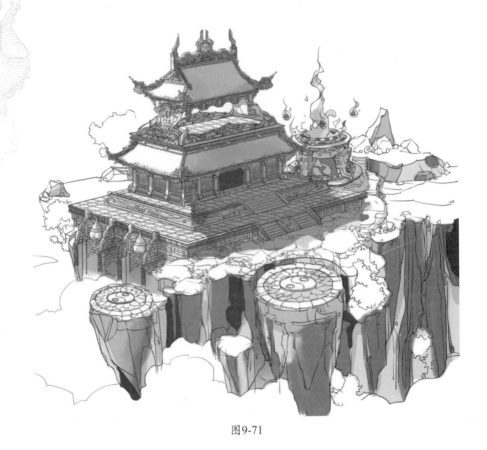

图9-71

01 在对二阶场景的阴影进行绘制之前，结合整体光源变化对一阶场景中主体建筑的阴影进行定位，让阁楼主体建筑及周边环境的光影关系得到初步的体现，如图9-72所示。

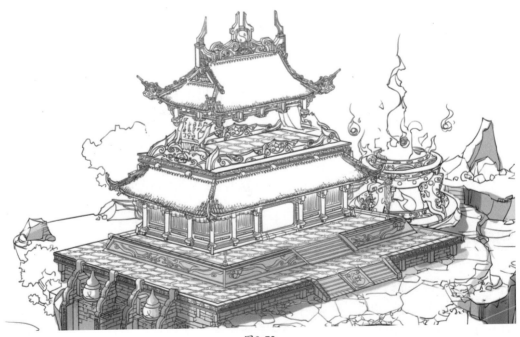

图9-72

02 绘制屋顶的暗部阴影。考虑画面中吻兽、飞檐部分的前后光影关系，沿着画面中的明暗边界线对房顶的阴影进行整体绘制，注意与场景其他部分色调的对比，如图9-73所示。

图9-73

03 绘制场景底座的暗部阴影。注意在对物件进行阴影绘制时，对画面中的整体阴影进行整理，让建筑底座的光影关系更加明确，使环境元素物件更好地衬托建筑主体，如图9-74所示。

图9-74

04 继续对场景主体建筑阴影进行绘制，注意光源对场景的物体暗部色调的影响。

第一步，绘制房屋主体阴影。结合光源变化，对建筑房屋的明暗交界线处的光影关系进行绘制、定位，注意在绘制阴影时要结合建筑结构调整暗部阴影的变化，如图9-75所示。

图9-75

第二步，绘制房屋的暗部阴影。要注意强调色块的变化。在对画面中建筑门口处的暗部绘制时，通过阴影的绘制，来表现建筑空间的深邃感，塑造画面中房屋的体积感，如图9-76所示。

图9-76

05 绘制地面台阶的阴影。结合台阶的结构造型及光源变化，对建筑下部台阶的明暗色调进行准确定位。处理好与主体建筑亮部及暗部层次变化及空间关系，如图9-77所示。

图9-77

06 在浅色阴影的基础上，对场景中镇妖塔的结构进行强调。通过阴影的绘制能够增强画面中镇妖塔的气息，烘托出镇妖塔的气氛，如图9-78所示。

图9-78

07 结合场景的主体建筑及周围环境的变化细节，调整明暗变化及层次关系，结合建筑及其组合物件各自的造型特点，调整暗部色调的变化，明确场景的整体氛围，如图9-79所示。

图9-79

9.3.3 三阶场景的阴影绘制

　　根据场景绘制光源关系的变化，初步确定画面中建筑的亮部及暗部的明暗关系，得到明确的明暗空间及光影关系，通过画面中阴影的变化对画面中建筑的体积感进行强调。接下来对阴影进行最后的绘制，如图9-80所示。

图9-80

01 结合三阶场景的阴影变化确定阴影形体结构，同时要注意在画面中受光、背光的变化，阴影才能够突出画面的体积感，如图9-81所示。

图9-81

02 绘制房屋的阴影。确定画面中左上方的光源，然后以光源为主绘制线稿的阴影。场景中不同部分受光照的影响不同，通过阴影的绘制表现画面中房屋的结构，如图9-82所示。

图9-82

03 对场景的阴影进行逐步加深，对画面中的阴影不足进行弥补，让阴影的结构以及光影关系更完善。注意不同结构中阴影的不同变化，拉开空间的对比效果，如图9-83所示。

图9-83

04 绘制房屋侧面墙体的阴影。在上一步绘制阴影的基础上，对房屋侧面的阴影进行补充绘制，让画面中的阴影层次更丰富。在画面阴影的绘制过程中多注意画面中的光影关系，在光影关系的不同变化中拉开空间的对比效果，如图9-84所示。

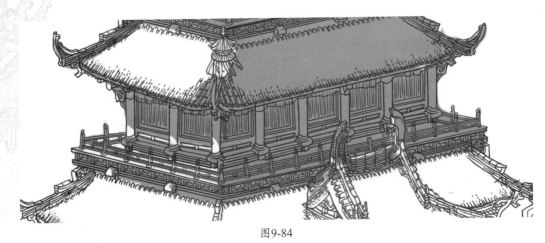

图9-84

05 对第一层建筑结构进行阴影绘制，明晰画面中光源的方向，考虑光源对结构的阴影影响，以及画面中其他物件对结构的投影，进一步加深房屋暗部的明暗对比关系，如图 9-85 所示。

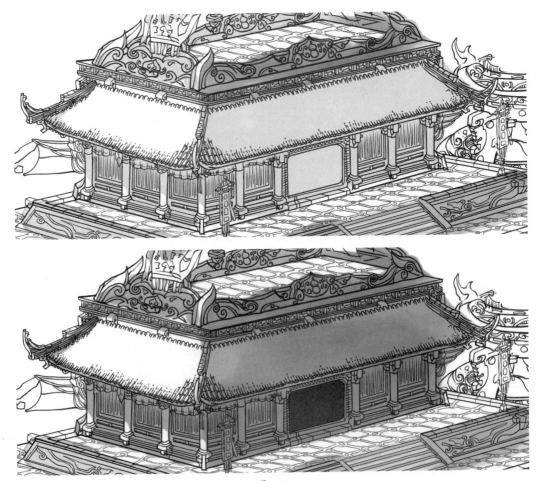

图9-85

中式
建筑场景
设计与
绘制技法

06 在上一步房屋的阴影绘制中，对地面的阴影进行了绘制。这一步骤是对画面中的阴影进行补充、完善，对地面上房屋的投影进行了更为细致的绘制。根据光源变化对整体效果的光影关系进行细节刻画，如图9-86所示。

图9-86

07 对右侧镇妖塔的阴影结构进行绘制。结合光源对建筑光影关系的影响，在阴影绘制时，阴影要跟随画面中的结构进行变化。结合镇妖塔的结构定位，加强明暗对比关系，如图9-87所示。

图9-87

08 对整个镇妖塔的结构进行阴影刻画，结合光源的变化调整阴影的结构形体，阴影伴随物体结构而生。要明晰画面中的结构，通过镇妖塔阴影的绘制来表现其体积感，让镇妖塔的造型更完善，如图9-88所示。

图9-88

09 根据炼丹炉处的造型结构及场景整体光影变化进行阴影绘制，结合炼丹炉本身的结构进行阴影绘制，能让画面中炼丹炉的造型更完善，也能增强阴影的真实感，如图 8-89 所示。

图9-89

10 在对画面中石台处的阴影进行绘制时，要结合石台本身的造型结构绘制阴影，在原有的石台结构上进行明暗刻画。对石台中心的太极图案进行明暗绘制，与周边场景的阴影协调统一，如图 9-90 所示。

图9-90

11 对场景的整体阴影结构进行调整细化，注意对画面中整个场景与物件的透视关系进行准确定位及细化，在添加阴影部分时，要更多地考虑光源对场景中物件的影响，重点对画面中主体建筑与能够烘托气氛物件的形体结构进行精细的刻画，如图9-91所示。

图9-91

9.4 案例赏析

·······

通过对不同案例的赏析以及日常的积累，增进初学者对场景画面的结构以及物件布局的理解，能对场景有不一样的认识，激发出更多的创意，创作出不一样的场景变化。

本章选择了一个进阶的案例，可进一步加深初学者对进阶场景的理解，如图 9-92 ～图 9-95 所示。

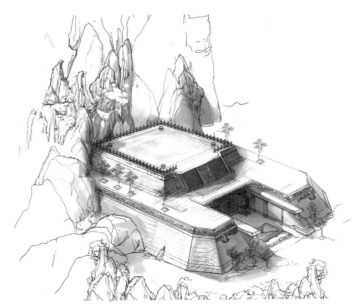

图9-92

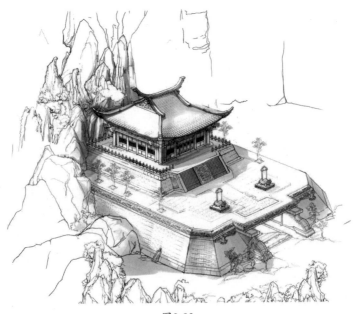

图9-93

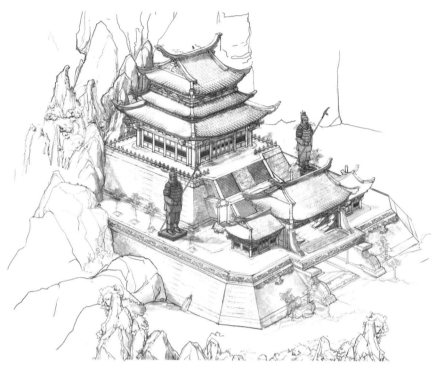

图9-94

图9-95

9.5　本章小结

• • • • • •

本章介绍了古典风格游戏场景的创作技巧和流程规范，并结合实例来了解软件 Photoshop 的笔刷运用。通过对本章内容的学习，读者应当对下列问题有明确的认识。

（1）了解古典风格场景建筑原画的绘制过程。

（2）了解古典场景物件的创作流程以及卡通风格场景元素的阴影绘制规律。

（3）重点掌握古典风格场景元素主体建筑及环境物件材质细节的刻画方法。

（4）了解古典风格场景元素光影的构成及应用。

（5）重点掌握不同建筑中明暗光影关系的刻画过程。

9.6　课后练习

• • • • • •

从任何一款游戏中选择一个场景小建筑或小道具，按照本章介绍的绘制流程临摹成一幅简单带有光影关系的古典风格场景游戏原画。

中式
建筑场景
设计与
绘制技法

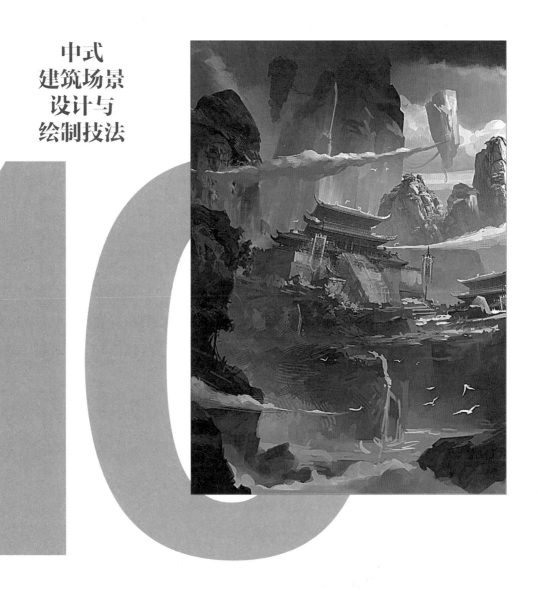

第10章┃场景色彩绘制

本章重点讲解室外场景原画线稿—明暗色调—色彩的绘制流程和绘制技巧，巩固前面章节所讲解的元素在场景设计中的应用。通过场景的设计过程来逐步分解室外场景的透视结构关系、场景明暗关系的处理以及色彩绘制的技法，并结合分块分层的思路来讲解绘制中式风格场景，深入掌握中式风格场景原画的不同环境氛围绘制流程。

室外场景设计在很多产品设计中应用比较广泛，对建筑结构的设计要求严格，对整个产品的定位及美术空间结构表现起着关键的作用。

10.1　场景设计
● ● ● ● ● ●

对经典案例——幽霞谷场景进行详细的讲解。首先了解场景的文案需求描述及艺术特色。

本场景主题描述的是坐落在野外的一个个幽霞谷，远景是水天一线的景象，其中环绕画面四周的山体层峦叠嶂，结合飘浮的云彩在场景中能够增加画面中的生机。画面中的主体区域是中景肃然的城堡建筑，周围的石块以及周边的植物都营造出生机盎然的气息。前景中的巨大石块悬崖一览耸立，增添了画面中高大庄严的气息，更好地表现了"幽霞谷"的主体，让整个画面洋溢着生机和怡然自得的氛围。场景中丰富多彩的装饰物件设计的构思也给整个精美的画面增添很多的亮点。特别是整个场景画面的氛围恰到好处，极大地体现了设计师对"幽霞谷"的表现力及设计理念的全新构思。

首先来看本例场景原画完成效果，幽霞谷场景整体画面效果如图10-1所示。接下来进入绘制过程。

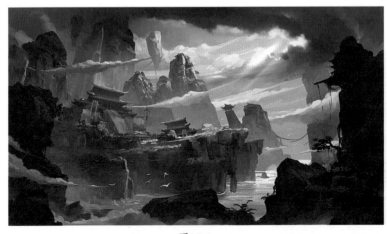

图10-1

10.2 场景线稿的绘制

● ● ● ● ● ●

01 使用 Photoshop "画笔"工具在线稿图层上勾画出场景主体的大致位置，起稿阶段根据文案的需求描述绘制初步的结构线稿，为整体的空间透视关系定位，如图 10-2 所示。

图10-2

02 根据近大远小的透视规律简单地绘制出场景的前、中、近景大体结构透视辅助线，对幽霞谷场景基本设定位置进行定位，大致确定物件组合位置部分，如图10-3 所示。

图10-3

03 按照中间至两边、由后往前、由主到次的顺序完成场景主体的造型设计，确定主体建筑之间的大小、前后对比关系，明确主体以及周边环境的形态结构变化，如图 10-4 所示。

图10-4

04 根据主体结构的初步设定，绘制主体建筑阶梯及两边装饰物的细节造型，注意各个位置的物件匹配协调，处理阶梯及房屋之间的造型衔接、前后穿插关系，如图 10-5 所示。

图10-5

05 完善中间右侧房子结构的线稿细化，运用勾线笔刷沿着初稿定位进行细节刻画，注意房子每层之间的大小、前后位置关系，绘制屋顶结构时，添加一些小物件，以丰满画面，如图 10-6 所示。

图10-6

06 对中景的山体环境结构设计进行细节绘制，注意远处山体和中景山体的特点绘制，结合天空的透视关系进行准确的定位，处理好中间不同角度山体的动态走向，如图10-7所示。

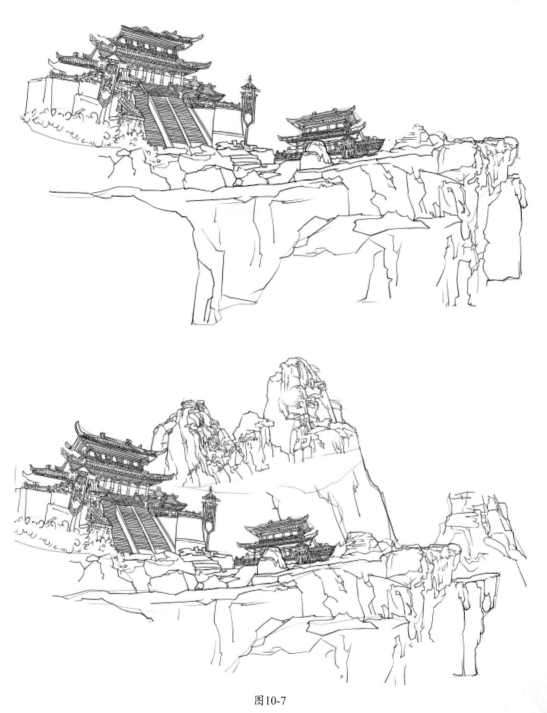

图10-7

07 进一步完善中景山体结构的深入细化，根据山体的块面造型特点进行分层细化，以便之后上色部分的区分。先对山体及主体建筑的结构造型进行刻画，注意前后的穿插关系、线条的弧度变化区分，如图 10-8 所示。

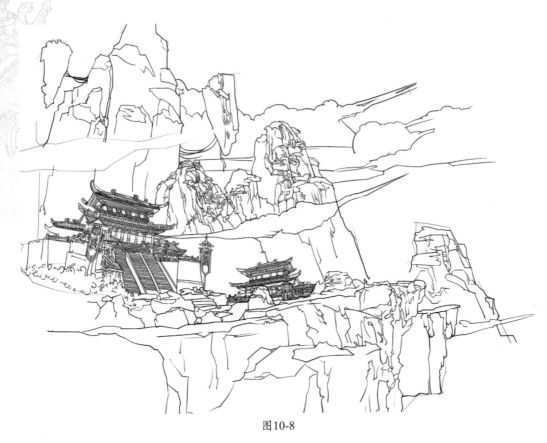

图10-8

08 完善左侧山体石块的结构造型，运用勾线笔刷沿着初稿定位进行细节刻画，注意各个山体石块之间的大小、前后位置关系，注意处理好山体及云彩之间造型结构的变化，如图 10-9 所示。

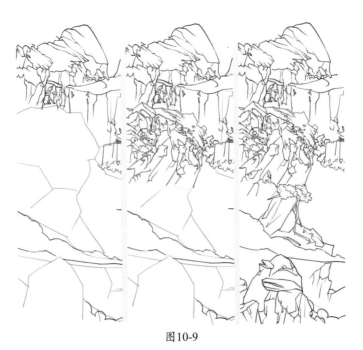

图10-9

09 注意结合远处云彩和山体的造型特点进行绘制，对各个角度山体结构造型进行细节绘制，注意云朵的动态走向要进行准确定位，对空间透视关系有重要作用，如图10-10所示。

图10-10

10 根据近景水面及石块的造型特点进行形体定位，以便之后上色部分的选取区分。调整笔刷大小的硬度，对石块进行结构线稿的细化，注意前后的穿插关系，如图10-11所示。

图10-11

11 根据幽霞谷场景的远、中、近景对整体结构及层次关系进行调整细化，得到完整的场景结构定位及空间布局，处理好主体建筑与山体之间结构造型的虚实、强弱、远近等对比关系及穿插变化，如图10-12所示。

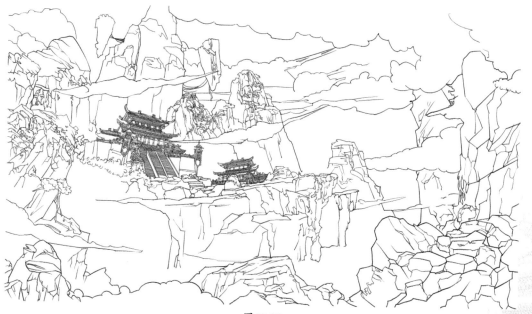

图10-12

10.3　色调分区

为了烘托幽霞谷场景整体环境气氛，本例主体色彩环境仍属于偏冷色调，场景中气势磅礴的山体及屹然耸立的主体建筑，让人感受到大自然的壮丽及美妙的景观，远景中的天光层次变化贯穿和影响着整体的场景画面给人深刻的印象。

01运用多变形套索工具对天空远景进行选区勾选。填充浅灰色作为天空基础色调，如图10-13所示。对山体远景的结构进行细节的勾选并填充，注意与天空及近景山体衔接部分结构细节对应。采用比天空稍暗的色调进行填充，如图10-14所示。

02运用多边形套索工具对中景主体建筑结构进行细节勾选，如图10-15所示。结合远山色调的变化，从前景色选择深灰色对中景山体的色调进行选区勾选并进行填充，拉开天空与远山之间的明暗色调变化，如图10-16所示。

图10-13

图10-15

图10-14

图10-16

03结合中景山体色调的定位，运用多边形套索工具对左侧山体的结构进行细节的勾选，并对左侧山体进行基础色调的填充，如图10-17所示。对山体右侧的结构进行细节勾选，并填充深灰色作为基础色调，拉开与天空、远山之间的整体明暗色调变化，如图10-18所示。

中式
建筑场景
设计与
绘制技法

图10-17

图10-18

10.4　色稿的绘制
· · · · · ·

　　根据幽霞谷场景设计文案，对幽霞谷场景色彩上的大致用色以冷色系为主，再加上少许色彩亮丽的暖色为辅，在整个画面上应用饱和度和纯度很高的色彩，突出了幽霞谷场景色彩的空间结构，并丰富整个场景的画面氛围。

　　下面就进入幽霞谷场景的上色过程，按照从整体到局部、从远景到中景、由主到次的绘制流程进行刻画。

10.4.1　云彩色彩的绘制

01 根据场景定位对画笔进行基础设置，单击画笔工具，在 600 下拉菜单中进行画笔笔触及"大小""硬度"等基础设置，如图 10-19 所示，单击按钮，在弹出的画笔笔尖形状列表中根据绘制技巧的应用勾选"形状动态""传递"及"平滑"复选框，如图 10-20 所示。

图10-19

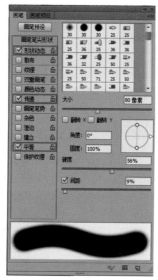
图10-20

02 打开"拾色器（前景色）"对话框，分别为天空亮部及暗部选取不同天蓝基础色彩，如图 10-21 所示。

图10-21

03 按住 Ctrl 键的同时，对天空选区进行基础色彩的填充，再使用 ✏（画笔）工具，调整"不透明度"为 50%，运用淡紫色逐层绘制出天空的大体颜色，如图 10-22 所示。

04 打开"拾色器（前景色）"对话框，选取天蓝色，再使用 ✏（画笔）工具绘制出天空中的蓝色，设置色彩填充与前面绘制的明暗图层为"颜色"模式。不断调整画笔的不透明度，再使用 ✏（画笔）工具在天空添加不同的云彩层次关系，如图 10-23 所示。

图10-23

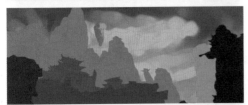

图10-22

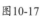
图10-17

图10-18

10.4 色稿的绘制

· · · · · ·

　　根据幽霞谷场景设计文案，对幽霞谷场景色彩上的大致用色以冷色系为主，再加上少许色彩亮丽的暖色为辅，在整个画面上应用饱和度和纯度很高的色彩，突出了幽霞谷场景色彩的空间结构，并丰富整个场景的画面氛围。

　　下面就进入幽霞谷场景的上色过程，按照从整体到局部、从远景到中景、由主到次的绘制流程进行刻画。

10.4.1 云彩色彩的绘制

01 根据场景定位对画笔进行基础设置，单击画笔工具 ，在 下拉菜单中进行画笔笔触及"大小""硬度"等基础设置，如图 10-19 所示，单击 按钮，在弹出的画笔笔尖形状列表中根据绘制技巧的应用勾选"形状动态""传递"及"平滑"复选框，如图 10-20 所示。

图10-19

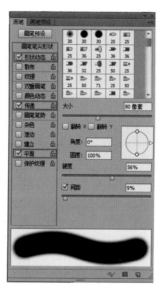
图10-20

02 打开"拾色器（前景色）"对话框，分别为天空亮部及暗部选取不同天蓝基础色彩，如图 10-21 所示。

图10-21

03 按住 Ctrl 键的同时，对天空选区进行基础色彩的填充，再使用 ▨（画笔）工具，调整"不透明度"为 50%，运用淡紫色逐层绘制出天空的大体颜色，如图 10-22 所示。

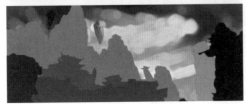

图10-22

04 打开"拾色器（前景色）"对话框，选取天蓝色，再使用 ▨（画笔）工具绘制出天空中的蓝色，设置色彩填充与前面绘制的明暗图层为"颜色"模式。不断调整画笔的不透明度，再使用 ▨（画笔）工具在天空添加不同的云彩层次关系，如图 10-23 所示。

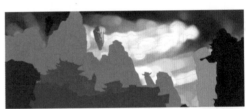

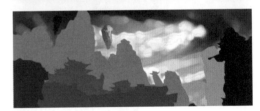

图10-23

05 根据天空太阳光及周边环境的变化，对天空暗部的紫色及亮部的金黄色进行细节的绘制，注意画面色彩冷暖对比及色彩层次关系，如图10-24所示。

06 结合云彩亮部及暗部的光源变化，运用软笔刷精细刻画云层的过渡色彩，注意云层亮部及暗部色彩明度、纯度及色彩饱和度的变化，如图10-25所示。

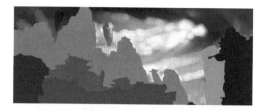

图10-24

图10-25

07 结合光源的变化对天空云彩底色进行整体的调整，对各个部分的固有色彩的饱和度进行综合协调，运用黄紫对比色的色系变化细致刻画云彩过渡色调的变化，如图10-26所示。

图10-26

10.4.2 远处山体色彩的细节绘制

01 建立远景山体图层组，再打开"拾色器（前景色）"对话框，分别为山体亮部及暗部选取不同色彩，如图10-27所示。

图10-27

02 按住 Ctrl 键，单击"远山"图层，生成选区，对山体选区进行基础色彩的填充，再使用 ✏ （画笔）工具，绘制出山体的亮部及暗部的色彩，如图 10-28 所示。

03 打开"拾色器（前景色）"对话框，选取淡蓝色，绘制出山体亮部及暗部的色彩，不断调整画笔的不透明度，逐层绘制山体亮部及暗部色彩明度、纯度的变化，如图 10-29 所示。

图10-28

图10-29

04 结合天空整体色彩亮部及暗部的光源变化，运用软笔刷精细刻画山体中间过渡色彩的关系，注意色彩明度、纯度及饱和度的变化，如图 10-30 所示。

05 在绘制的过程中，按 Alt 键切换到 💉 （吸管）工具，在画面上吸取颜色，再使用软笔刷工具绘制出远景山体的过渡色彩层次细节，注意中景山体的颜色变化，如图 10-31 所示。

图10-30

图10-31

06 按照由简入繁、由浅到深的绘制过程完善对山体石块的色彩细节绘制，注意其暗部结构线要根据山体的动态走向来定位，如图10-32所示。

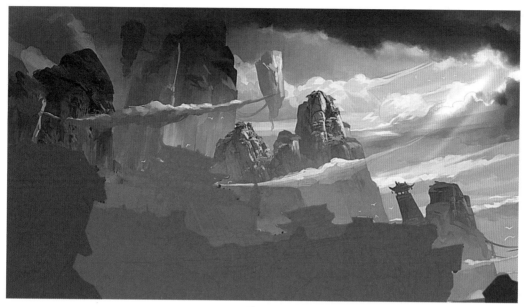

图10-32

10.4.3 中景建筑主体色彩的绘制

01 创建中景主体建筑的选区，结合中景山体的光源变化及整体色彩关系，给建筑主体亮部及暗部指定基础的色彩，注意建筑主体色调的变化，如图10-33所示。

图10-33

02 然后使用 ⊿（吸管）工具从中景山体拾取颜色。再使用 ⊿（画笔）工具绘制出主体建筑的大体色彩关系。注意要尽量结合场景山体及天空整体色彩关系进行定位，如图10-34所示。

<p style="text-align:center">图10-34</p>

03 使用☑（画笔）工具绘制主体建筑亮部及暗部的色彩层次关系，根据整体光源变化及山体色彩的定位逐层绘制建筑各个部分中间过渡色彩的层次变化，如图 10-35 所示。

<p style="text-align:center">图10-35</p>

04 结合场景整体光源的定位，运用硬笔刷绘制主建筑与远景山体衔接部位亮部的色调变化，处理好雪窖房屋亮部及暗部的虚实、强弱及色彩冷暖层次的关系，如图 10-36 所示。

图10-36

05 在绘制过程中，结合光源变化，根据对不同部位调整笔刷大小及不透明度变化，按照从上到下、从左到右的绘制顺序逐层绘制建筑亮部及暗部的整体色彩变化，如图 10-37 所示。

图10-37

06 根据房屋各个部分设计的定位，对房顶、墙面及阶梯上面的材质纹理进行精细的刻画，特别是要处理好建筑暗部及亮部色彩之间的虚实、冷暖关系，结合环境色调的变化进行整体调整，如图 10-38 所示。

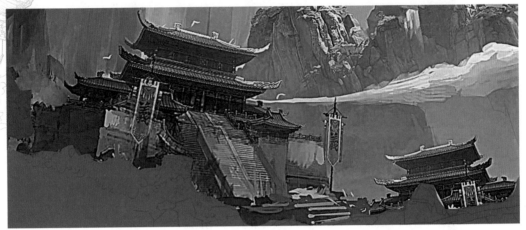

图10-38

10.4.4　中景山体石块色彩的绘制

01 创建中景山体基础色调图层，再打开"拾色器（前景色）"对话框，分别为山体亮部及暗部指定不同色相作为基础色彩，如图 10-39 所示。

图10-39

02 按住 Ctrl 键，单击"中景山体"图层，生成选区，对山体选区进行基础色彩的填充，绘制出山体的亮部及暗部的色彩，如图 10-40 所示。

图10-40

03 使用 ✎（画笔）工具绘制出山体及地表植物亮部及暗部的色彩，设置色彩填充与前面绘制的明暗图层为"颜色"模式。不断调整画笔的不透明度，逐层绘制山体及地表植物亮部及暗部色彩明度、纯度的变化，如图 10-41 所示。

图10-41

<p style="text-align:center">图10-41（续）</p>

04 结合天空整体色彩亮部及暗部的光源变化，运用软笔刷精细刻画山体及地表植物中间过
渡色彩的关系，注意色彩明度、纯度及饱和度的变化，如图 10-42 所示。

<p style="text-align:center">图10-42</p>

05 按 Alt 键切换到 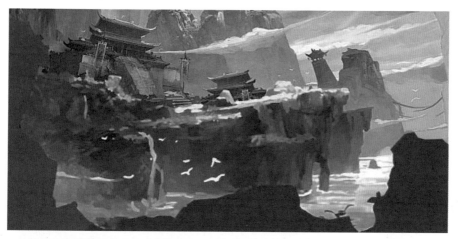工具，在画面上吸取颜色，使用软笔刷工具绘制远景山体的过渡色彩层次细节，注意结合主体建筑亮部及暗部光源的变化进行细节刻画，如图 10-43 所示。

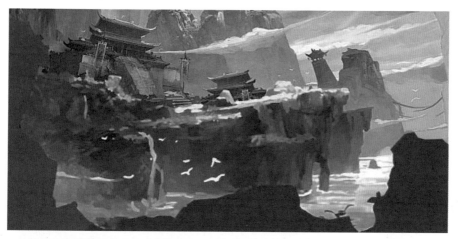

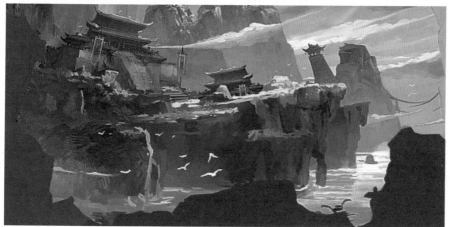

图10-43

06 对中景山体各个层次色彩变化进行细化，对色彩的明度、纯度变化根据光影效果进行调整，结合周边环境变化调整阴影部分色彩冷暖、虚实关系及色阶的层次变化，如图 10-44 所示。

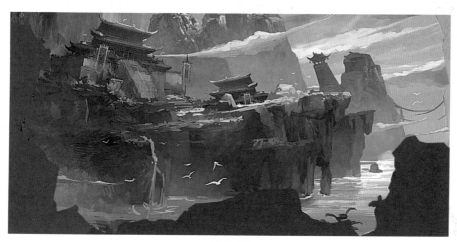

图10-44

10.4.5 左侧山体色彩的绘制

01 创建左侧山体色调选区，结合中景主体建筑及山体的光源变化，给左侧山体亮部及暗部指定基础的色彩，注意结合幽霞谷中景、远景及天空基础色彩进行设置，如图 10-45 所示。

图10-45

02 调整笔刷大小及不透明度，用 ✐（吸管）工具从远景山体拾取颜色。再使用 ✐（画笔）工具绘制出左侧山体的大体色彩关系。注意要尽量概括整体，如图 10-46 所示。

图10-46

03 根据山体结构线的定位逐层绘制中景山体中间过渡色彩的层次变化。运用硬笔刷绘制与远景山体衔接部位亮部的色调变化，处理好中景山体色彩的虚实、强弱及色彩冷暖的关系，如图 10-47 所示。

图10-47

04 结合光源变化，按 Alt 键，切换"画笔"为"吸管"，并在画面上直接吸取合适的画笔色彩细节，刻画山体各个部位的色彩关系，注意在绘制时运用不同的笔刷反复绘制过渡色阶的层次变化，如图 10-48 所示。

图10-48

10.4.6 前景石块组合色彩的绘制

01 在完成左侧山体整体色彩关系后，根据右侧场景设计的需求，对右侧中景场景的亮部及暗部色彩进行基础的设置。注意要与右侧整体色彩在色彩明度、纯度及色相上有所区分，如图 10-49 所示。

图10-49

02 单击 ![img] 按钮打开"画笔预设"选取器，使用硬笔刷工具对近景石块及各个组合部分的大体色彩进行绘制。注意结合光源变化处理好与近景衔接部分色彩的变化，如图10-50所示。

图10-50

03 继续对近景石块进行色彩绘制，运用硬笔刷工具对周边不同石块的造型逐层进行色彩的绘制。在刻画石块暗部时要结合环境色彩的变化进行补色，如图10-51所示。

图10-51

04 结合光源变化对近景石块及组合逐层进行色彩绘制，在画面上直接吸取合适的色彩细节刻画石块各个部位的色彩关系。注意在绘制时运用不同的笔刷反复绘制过渡色阶的层次变化，如图10-52所示。

图10-52

10.4.7 右侧山体色彩的绘制

01 在完成左侧山体整体色彩关系后，对右侧中景场景的亮部及暗部色彩进行基础的设置。注意要与右侧整体色彩在色彩明度、纯度及色相上有所区分，如图10-53所示。

图10-53

02 单击 ✍ 按钮打开"画笔预设"选取器，选择"软边圆形钢笔"笔刷，设置"硬度"和"不透明度"参数，接着使用硬笔刷工具对右侧中景山体的大体色彩进行绘制，注意在绘制时处理好与远景衔接部分的色调变化，如图10-54所示。

图10-54

03 结合天空及左侧山体绘制亮部及暗部的整体色彩层次变化，打开"拾色器（前景色）"对话框，拾取深褐色对亮部进行细节的刻画，结合天空及远景山体的色彩关系再一次进行细节的刻画，如图 10-55 所示。

04 使用 ✎（画笔）工具刻画右侧山体及植被色彩层次关系，在绘制过程中，需要注意处理好山体与远景天空在色彩明度、纯度及色彩冷暖上的关系，如图 10-56 所示。

05 使用 ✎（画笔）工具提亮远景山体的亮度，并弱化山体的结构，与远景映射，使其看起来有种虚化的峰峦叠嶂的远景效果，结合减淡、加深工具对山体亮部高光及暗部反光的色彩层次关系进行细节的刻画，如图 10-57 所示。

图10-55

图10-56

图10-57

06 结合前景石块、远景山体及天空的整体光源变化，对右侧山体亮部及暗部色彩的明度、纯度及饱和度进行整体的调整，明确山体色彩冷暖、虚实及空间结构对比关系，加入一定的环境色渲染气氛，如图 10-58 所示。

图10-58

07 结合整体光源对天空云彩、远景山体、中景主体建筑及近景山体各个部分的影响，对云彩亮部及暗部的色彩进行逐层绘制，注意处理好远、中、近各个衔接部分的色彩关系及整体氛围的渲染，附加几道光束和光圈，对周边场景添加少许光芒与点光的元素，增添画面的生机和活力，如图 10-59 所示。

图10-59

10.5 场景欣赏图

· · · · · ·

场景欣赏如图 10-60 ~ 图 10-65 所示。

图10-60

图10-61

图10-62

图10-63

图10-64

图10-65

10.6　本章小结

本章通过室外场景原画的绘制流程和规范，深入掌握场景的结构、明暗关系处理以及色彩绘制的特点，并结合产品开发，精讲绘制场景原画的技巧。通过对本章内容的学习，进一步掌握特殊空间场景的绘制要领，主要从以下几点得到充分表现。

（1）进一步掌握场景的设计原理及在产品开发中的应用。

（2）加深理解场景原画的色彩构成及光影与环境的变化。

（3）掌握室外场景的绘制思路及空间设计概念的应用。

10.7　课后练习

根据本章室外场景原画的绘制流程，设计一幅魔幻室外场景的原画。重点把握场景设计的透视空间结构定位及场景结构线稿、色彩绘制的流程及绘制技法。